Le gesse.

图书在版编目（CIP）数据

认识中世纪手抄本 /（德）安雅·格雷贝著；张雯婧译 . -- 福州：福建教育出版社，2024.5
ISBN 978-7-5334-9762-0

Ⅰ . ①认… Ⅱ . ①安… ②张… Ⅲ . ①艺术史—欧洲—中世纪 Ⅳ . ① J150.093

中国国家版本馆 CIP 数据核字 (2023) 第 197075 号

责任编辑：陈玉龙
特约编辑：马永乐

Renshi Zhongshiji Shouchaoben

认识中世纪手抄本
［德］安雅·格雷贝 著 张雯婧 译

出版发行 福建教育出版社
（福州梦山路 27 号 邮编：350025 网址：www.fep.com.cn
编辑部电话：0591-83716736 83716932
发行部电话：0591-83721876 87115073 010-62024258)
印 刷 天津联城印刷有限公司
开 本 889 毫米 ×1194 毫米 1/16
印 张 10
字 数 87 千字
版 次 2024 年 5 月第 1 版 2024 年 5 月第 1 次印刷
书 号 ISBN 978-7-5334-9762-0
定 价 158.00 元（精装）

如发现本书印装质量问题，请向本社出版科（电话：0591-83726019）调换。

[德] 安雅·格雷贝 —— 著

张雯婧 —— 译

后浪

认识
中世纪
手抄本

海峡出版发行集团
THE STRAITS PUBLISHING & DISTRIBUTING GROUP ｜ 福建教育出版社

目　录

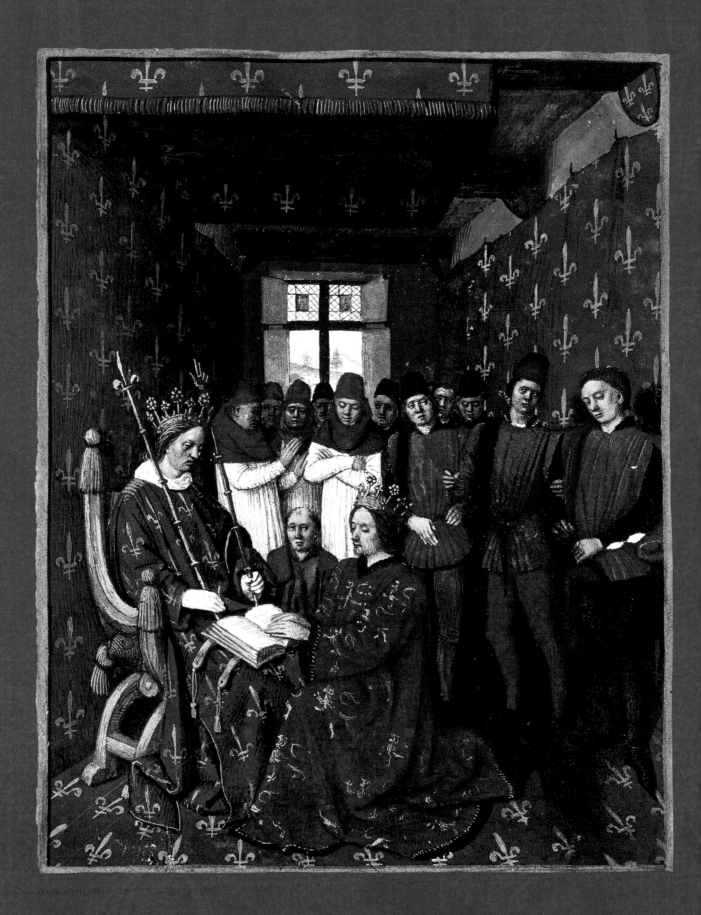

引　言
书籍彩饰的意义

书籍彩饰是中世纪最珍贵、最有魅力的艺术形式之一。由色彩丰富的插图、装饰华丽的书页组成的手抄本，宣告着"黄金中世纪"的辉煌。书籍彩饰使手抄本的书页光鲜起来，文字也随之焕发光芒。书籍彩饰的全部华美手段都概括在"彩饰"（illumination）这个词里，它来源于拉丁语词汇"illuminatio"（光芒）及其动词形式"illuminare"（使发光）。因此，中世纪时期的书籍彩饰在字面上的意思就是"让书册焕发光彩，闪闪发亮"。11世纪起，"illuminare"作为术语主要用来描述金色的发光效果，之后逐渐用于描述手抄本的彩色装饰。那些用金子和昂贵颜料绘制而成的插图、大写首字母和装饰花纹提升了手抄本的视觉吸引力和材料价值。华丽非凡的手抄本不只在当今的拍卖会上会拍出最高价，在创作时期，它们就已经花费了一笔不小的财富，并被当作宝贝收藏起来。这样装饰华美的书籍始终是身份地位的象征。

书籍彩饰包括书籍或手抄本中所有形式的艺术设计，从简单的大写首字母到完整的插图。花纹和图画除了装饰效果之外，还具有实用的导读功能。由于中世纪时期的手抄本还没有标注页码——页码是直到现代才被添加上去的——因此大写首字母、页边装饰和插图都是帮助读者快速找到文本内容的重要工具。另外，插图也有助于对文本内容的理解，通过描绘主要人物或事件，帮助读者快速进入文本，从而理解、记忆文本内容。与文本内容相关或再现文本内容的图画被称为"插画"（illustration），而与之对应的"彩饰"（illumination）则包含所有类型的书籍装饰。

中世纪时期的画师针对书籍中图画的不同功能发明了特定的装饰形式。许多种图画和装饰花纹只出现在书籍彩饰中，并成为书籍彩饰专有的艺术风格。最具代表性的是结合了文本和装饰花纹的大写首字母，它被用于中世纪数百年间几乎所有类型的书籍中。有些类型的书籍也有特定的装饰形式，例如福音书的特色是正典表（Kanontafeln），时祷书的特色是月历画，盎格鲁-爱尔兰福音书的特色是地毯页。书籍彩饰的另一个重要元素是各种页边装饰，包含简单的图形和宽大的镶边。在书的页面上，页边装饰有时甚至比插图占据更大的空间。

中世纪的书籍彩饰应被理解为最广泛意义上的书籍设计。迄今为止，这一观点一直被艺术史研究所忽视。人们通常将书籍彩饰视为版画或布面绘画的前身，然而，直到15和16世纪文艺复兴初期，版画和布面绘画才发展成主导艺术形式。人们以现代视角下的图画概念无法全面地看

图1（对页图）　1286年6月5日，英格兰国王爱德华一世（Eduard I）向法国国王"美男子"腓力四世（Philipp Ⅳ，1268—1314年）致敬，他将双手放在翻开的《圣经》手抄本上。图为《法兰西编年史》（*Grandes Chroniques de France*，约1455—1460年）中让·富凯（Jean Fouquet）创作的插图。

图2 月历画是中世纪晚期时祷书的特色。《贝里公爵的豪华时祷书》(*Très Riches Heures des Duc de Berry*) 中的四月图显示了以杜尔丹城堡的景色为背景的宫廷订婚场景。图为林堡兄弟 (Gebrüder Limburg) 创作的插图 (约1410—1416年)。

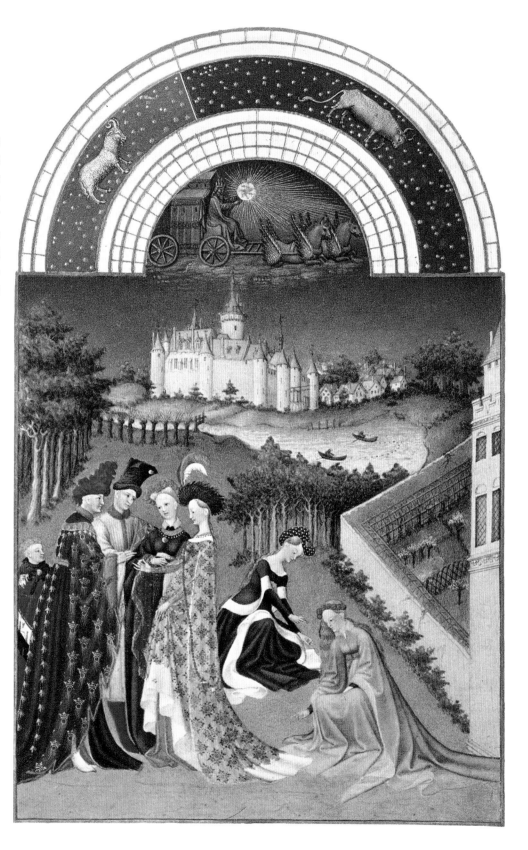

待中世纪艺术的多样化表现形式，而用另外一个术语可以更全面地概括中世纪时期的艺术概念，即"图画"（imago）。它表示各种各样的图像表现形式，不仅包括绘画、雕塑和挂毯，还包括金匠作品和象牙制品。如今，这些艺术形式很多被归为"应用艺术"或手工艺品。在同时代的人们眼中，这些艺术品极具手工艺价值和材料价值，因此珍贵程度远超大多数版画，装饰华丽的书籍自然也是这些瑰宝之一。

受纪念性绘画（monumentalmalerei）的影响，人们常常节选式地欣赏书籍彩饰，这也体现在当今的插画和展览的欣赏实践中。人们欣赏的重点常常是单幅插图，其外观最接近于缩小的版画。除了大写首字母外，其他装饰形式大多被忽视了，包括页面版式和图书整体布局。然而，正是这些部分构成了书籍彩饰艺术的特点。

中世纪册子本（codex）是古典时代晚期的发明。4 世纪，册子本取代了卷轴（rotulus），这为后来的书籍发展奠定了基础。文本载体（书芯取代卷轴）和书写材料（皮纸取代纸草）的变化，不仅改变了记录形式，而且对阅读方法（翻页取代滚动展开）以及文本设计都产生了深远的影响。从连续的文字栏到书页的变化是"现代性字体"出现的前提，进而形成了今天的书籍。

同时，册子本也深远地推动了书籍彩饰的发展。古典时代的卷轴书籍只在文本中零散穿插着图形，几乎没有大写首字母装饰和页边装饰。学术界用"文字图饰化"来概括中世纪在书籍彩饰发展史中的贡献，也促使了人们尝试大量不同图画形式的绘画实践。大写首字母装饰和页边装饰的设计可以在很大程度上体现画师的技艺和创造力。装饰性边框在中世纪书籍插画中占据重要地位。

中世纪书籍彩饰不仅包括单面或双面的装饰，还包括整体的书籍设计。页边装饰、插图和大写首字母是构成书页的元

图3　首字母装饰占满了整个页面。历史化大写首字母"B"中是《诗篇》的作者大卫的画像，由"诗篇大师"（Maestro dei Salteri）于14世纪下半叶创作于意大利。

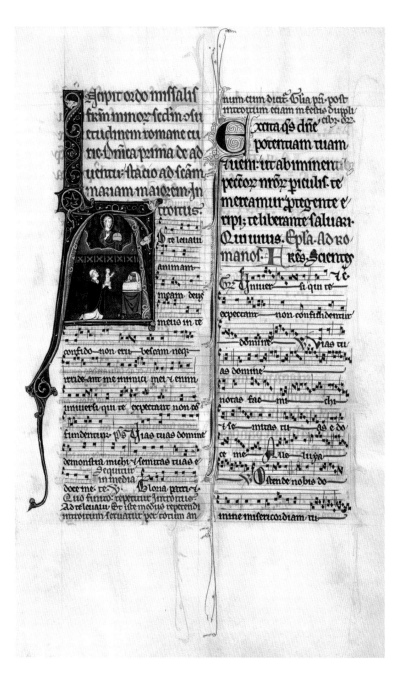

图4 "插图"的概念来自用作红色标记的颜料红铅。图为包含乐谱和大写首字母的路易国王的弥撒书（13世纪）。

素，也是手抄本及其装饰体系的一个组成部分。从"插图"（miniatur）一词来看，它最初是一种装饰文字的工具，其词源是"minium"，即拉丁语中红铅的名称。手抄本中标题和首字母的红色标记所用的颜料就是由红铅制成的。在近代，"插图"成了"微型画"的同义词，例如"微型肖像画"（Porträtminiatur）。

"书籍彩饰"（Buchmalerei）一词包含"miniare"（用红色标记）和"illuminare"两个部分，分别属于实用主义和美学范畴。即便是最精细和最吸引人的装饰都要基于文本的层次关系。书籍彩饰设计可以突显文本的层次结构。原则上，越重要的文本段落，其装饰设计就越精细。大写首字母具有最重要的标志功能，它标志着一个文本单元的开始。同时，字母的大小、颜色和装饰都能表明这部分文字的重要性。因此，大写首字母既是书籍彩饰设计的组织元素，又是分类元素。

书籍彩饰中层级最高的是边框完整的插图，它占据了书页上的文本区域，因此具有与文本相当的地位。层级最低的是页边装饰，但在装饰体系里，页边装饰有着重要的指示作用。四周带有页边装饰的文字通常比边框简单的文字更为重要。

书籍编排的基本结构取决于文本类型和阅读方式。文本和图画的内容关联性对书籍彩饰的类型不起决定性作用。图画和文本的关系主要是光学性质的——图画和文字在书页上处于相同的接受层级。书籍彩饰不是文字装饰。中世纪作家保卢斯·保利里纳斯（Paulus Paulirinus）在约1460—1470年撰写的艺术论著中将插

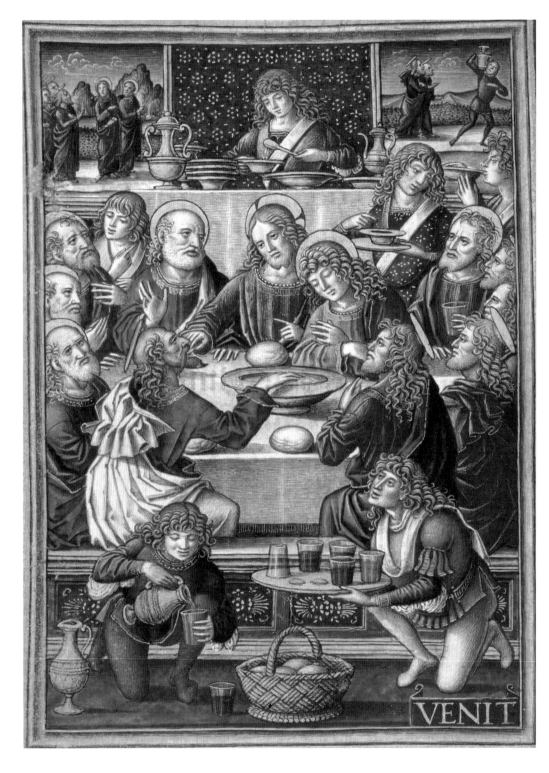

图5 许多中世纪
晚期的插图的装裱
形式类似小幅版画。
图为《斯福尔扎时祷
书》(*Sforza-Stundenbuch*)
中由米兰插画师乔瓦
尼·皮特罗·达·比拉戈
(Giovanni Pietro da
Birago) 创作的插图
《最后的晚餐》
(*Abendmahl*, 约1490年)。

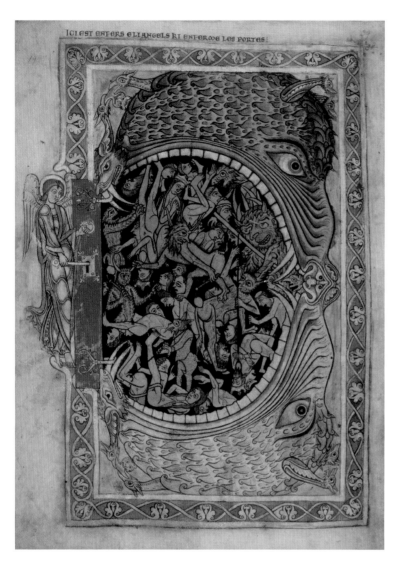

ICI EST ENFERS ELI ANGELS RI ENFERME LES PORTES

图6 早在罗马式手抄本的书籍彩饰中，就有一种将书页转变为三维立体图画的趋势。图为《温彻斯特诗篇》(*Winchester-Psalter*，约1140—1160年)中的插图，描绘的是由大天使把守的地狱之门。

画师称为"用色彩装饰书籍的艺术家"。

从书籍彩饰类型可以看出，画家并没有将书籍视为待装饰的平面，而是将其视为一个三维物体。皮纸能够拿在手里，用羽毛或藤蔓装饰，使其呈现一种立体结构。除了空间，时间也是书籍彩饰的另一个重要基础。你可以通过翻动书页，来体验手抄本的内容。翻页可以说是图书在空间中的一种运动方式，并与时间联系在一起，成为另一个维度。"第四维度"的时间在插图发展中起着作用，同时也在图画

和装饰元素的重复和变化中发挥作用。

单页的各种设计元素不断变化的相互作用和整体的册子本一样证明了中世纪装饰画师的创新精神，他们绝不仅仅是图片的复制者。多数情况下，这些画师必须有意识地思考书籍及其构成元素的使用。书籍彩饰是一种独立的艺术形式，是最广泛意义上的文本和书籍设计。

因此，本书对书籍彩饰史的介绍不仅限于带边框的插图，还包括了书籍特定的装饰形式，如大写首字母和页边装饰。本书围绕书籍彩饰设计展开，包括单页和整册中不同装饰元素的相互关系。结合创作、功能和历史背景，将精美的装饰书籍视作一件艺术品。本书并非简单以时间为序罗列书籍彩饰，而是讲述书籍彩饰的发展历程和基本形式。

在时间维度上，本书以中世纪时期为背景，这也是依据了图书的发展历史，因为500年和1500年这两个时代界限大致与5世纪册子本取代卷轴和15世纪下半叶印刷术的发明传播相吻合。然而，从书籍彩饰的发展来看，其时间分界线并没有如此清晰。在古老的卷轴和在其之后一千多年的印刷书籍中都能找到手绘的图画，这些印刷书籍因此成为珍贵的独特物品。约翰·古腾堡（Johannes Gutenberg）发明了西方活字印刷术，但书籍彩饰艺术没

有随之结束，而是在中世纪晚期和文艺复兴初期达到顶峰。因此，本书介绍的书籍包括古典时代晚期的卷轴、中世纪手绘册子本和近代手绘插画印刷书籍，以涉及最多书籍类型和艺术装饰形式的西方图书插画为空间维度。

再全面的讲述也无法取代对原稿的欣赏。本书包含精美的插画和图画资料，以丰富读者对中世纪书籍彩饰艺术的理解，

并引领大众走近这种迷人的艺术形式，它能够吸引你几乎所有的感官。精美的插画当然会首先调动视觉，但是当触摸和翻阅带有特殊气味和声音的厚重皮纸时，你会触到、听到和闻到这件艺术品。品其味也可能发生，即使这会毁掉书籍——就像翁贝托·埃科（Umberto Eco）的小说《玫瑰的名字》（*der Name der Rose*）中的豪尔赫（Jorge）修士戏剧性的最后一幕那样。

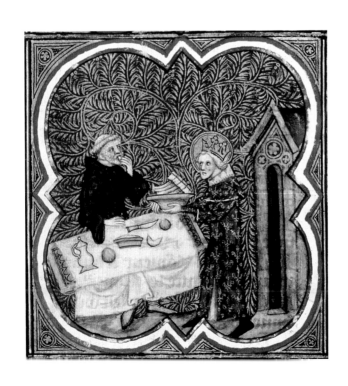

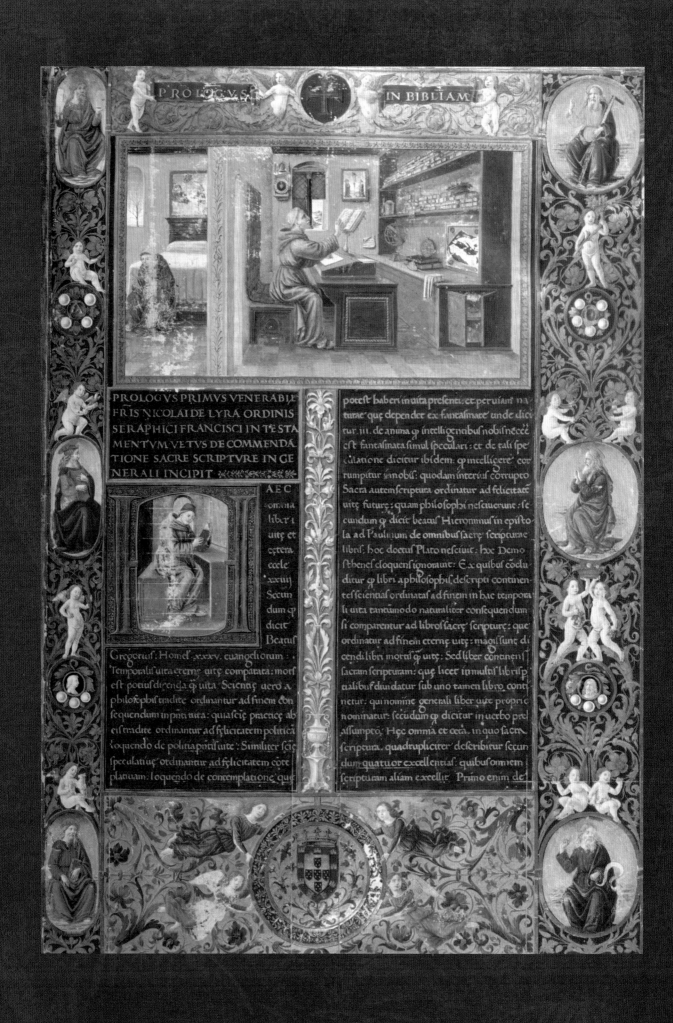

第一章
中世纪书籍彩饰的历史背景

中世纪的图书制作：
一本书的诞生

在中世纪，书籍制作是一个漫长且昂贵的过程，需要各类工匠参与其中。直到1450—1455年约翰·古腾堡发明西方活字印刷术之前，制作书籍的几乎全部过程和细节都必须手工完成——从制作书写材料、墨水和颜料，到书写文字和绘制书籍彩饰，再到装订成册。在当时，即便是简单的文字手抄本都极其稀有且极具价值，精美的彩饰图书更甚。制作过程中最昂贵的是材料，与之相比，兼具艺术家和工匠身份的抄写员和插画师的收入相当微薄。

历史上记载中世纪书籍制作的材料和手工艺步骤的著作有9世纪的《艺术之钥》（Mappae clavicula）、12世纪特奥菲卢斯（Theophilus）神父所著的《工艺手册》（Handbuch），以及1390年琴尼诺·琴尼尼（Cennino Cenninis）撰写的《艺术之书》（Libro d'arte）。其他的重要文献还包括记载了材料、时间和成本的报告和账目，但这些文献大多出自中世纪晚期。研究书籍制作者和插画师的工作方法的最重要依据其实是书籍本身。长期以来手抄本研究者只能通过视觉去判断，现如今人们可以使用现代科学的研究方法对书籍进行研究。使用X射线、红外反射和立体显微镜，能够观察彩饰图画的表面，分析绘画的结构，进而分析在初稿绘画基础上的更正和复涂。借助化学颜色分析或非破坏性颜色光谱，可以确定颜料和黏合剂并将其与中世纪的配方进行比较。然而，这种综合技术研究非常耗时且昂贵，而且目前仅适用于少数保存极好的手抄本。

班贝格（Bamberger）的圣弥额尔修道院（Michaelskloster）收藏着创作于1150—1175年的《安布罗修斯手抄本》（Ambrosius handschrift），其中有一幅卷首画，让世人首次清晰地了解了手抄本的创作步骤。画中，在大天使米迦勒守护的中央广场周围分布着十个圆形雕饰，以小图画的方式展示了修士制作书籍的各个阶段。

第一个圆形雕饰展示了一位修士在制作皮纸，这是中世纪最重要的书写材料。为了制作书写材料，他将一块经过鞣制、去除毛发和肉残留物的动物皮拉伸在一个框架上，并用刮刀将其展平。由于制作皮纸会产生污垢和难闻的气味，皮纸工作室通常设在修道院之外，而且修士会让专业的皮纸制造商去做第一道工序。尽管受到精心呵护，许多古老的手抄本仍然带有动物特有的气味。即使使用最精细的皮纸，动物毛发和皮肉纹路的不同结构也常常清晰可见。因此在组装纸张层时，制书工匠

图7（对页图）图片展示了中世纪的缮写室，神学家里拉的尼古拉斯（Nikolaus von Lyra，约1270—1340年）正为《旧约》撰写注释。这是一幅装饰华丽的卷首画，出自尼古拉斯的《永恒之后》（Postillae perpetuae），于1494年之前制作于佛罗伦萨，由阿塔万特·迪·加布里埃洛·迪·万特（Attavante di Gabriello di Vante）的工坊制作。

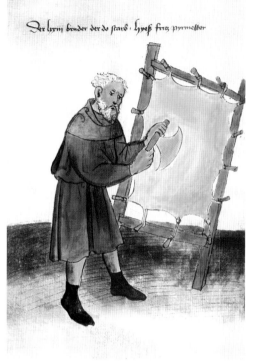

图8 纽伦堡皮纸制造商
弗里茨（Fritz，卒于1411年）
正在制作皮纸。图为纽伦
堡《孟德尔十二兄弟基
金会手册》（*Hausbuch der
Mendelschen Zwölfbrüderstiftung*,
15世纪）中的插图。

为了确保外观统一，会把书页正反两面的
毛面或肉面相对放置。

　　通常需要整张动物皮才能制作出中等
大小的矩形皮纸。有些册子本甚至耗费了
一大群绵羊或小牛，因此其价值也相当于
一笔不小的财富。为了制作珍贵的插图手
抄本，当时的人们会选用小牛犊和羔羊皮
制成的最好的皮纸。在理想情况下，这种
纸张极其细腻且呈纯白色，与孔洞和裂缝
较多的老动物皮制成的粗糙纸张有着天壤
之别。由于皮纸是一种昂贵且稀缺的原材
料，因此在使用过程中要求极力节俭。许
多册子本书写密集，也是为了充分利用所
有可用空间。这一节俭原则主要适用于日
常用的手抄本，那些奢华的书籍则呈现宽
行距，并且留有足够大的页边装饰空间，
这也是书籍彩饰的理想选择。

　　在皮纸被发明出来的古典时代晚期之
前，纸草是主要书写材料，但其耐用性较
差。从13世纪开始，欧洲常见的书写材
料都是由亚麻布或破布制成的。直到15
世纪中叶，这种纸都被用作较廉价的书
写材料，尤其是用于商业书籍和信函等实
用文件。直到1450年凸版印刷术普及，
以及木刻和铜版画的数量增加，纸张由此
得到了推广，并成为文字和图画最重要的
载体。

　　在有足够的书写材料的情况下，缮
写室的抄写员和书籍装帧师就正式开始制
作书籍。首先确定页面布局，书籍装帧师
根据样式和内容量计算确定文本的确切空
间、文本列数和行数。插图和大写首字
母的位置也要提前确定。正如《安布罗
修斯手抄本》中第二幅圆形雕饰所展示
的，设计草稿通常并不直接写在昂贵的皮
纸上，而是用石笔写到可擦拭的蜡版或纸
上，例如《纽伦堡编年史》（*Schedelschen
Weltchronik*）草稿的制作过程。随后，工
匠把草稿誊绘到切好的皮纸上。在绘制过
程中，工匠借助尺子和圆规，用羽毛笔或
者金属笔画线或用盲画法把轮廓压印在纸
张上。大多数手抄本尽管经过蚀刻，但线
条框架仍然可见。

　　准备工作完成后，抄写员就可以开始
书写或誊写文本了。在大部分书写过程中

都使用鹅毛笔，如班贝格的《安布罗修斯手抄本》的第三幅雕饰所示，在写的过程中必须用小刀一次又一次地将笔削尖。如果有书写错误，可以用小刀刮掉，但这会在皮纸表面留下粗糙痕迹。书写文字所用的普通棕黑色墨水由煮沸的荆棘、煤灰或鞣酸铁混合物组成，这种墨水也可用于绘图。书写标题或首字母的红色墨水则由红铅或朱砂制成。由金或银制成的墨水最为昂贵。使用前，工匠将所需的所有颜料与液体混合，再把成品墨水存储在牛角里，牛角即承担了墨水瓶的作用。

由于书籍是分页制作，并且文本分布也事先经过精确设计和确定，因此多位工匠可以同时制作一本书。有经验的古文字学家不仅可以根据书写风格来确定手抄本的出处，还可以通过字母线条、曲度和连字（字母连写）的类型区分不同的书写风格。在大部分手抄本中，大写首字母和红墨标题等突出文本的绘饰都出自普通抄写员之手，只有专门的金字抄写员（chrysograf）才能用金墨绘饰重要书籍。

文字书写完成后，才开始绘制插图和大写首字母。作为书籍彩饰中最有价值的部分，它们通常要绘制在规定的位置。图画设计也分几个步骤进行。首先，用羽毛笔或金属笔进行初步绘图，确定场景的轮廓和装饰元素，然后再上色。烫金师在上

图9　在皮纸被发明前，人们用纸草制作书籍。图为埃及的数学纸草的残片（前550年左右）。

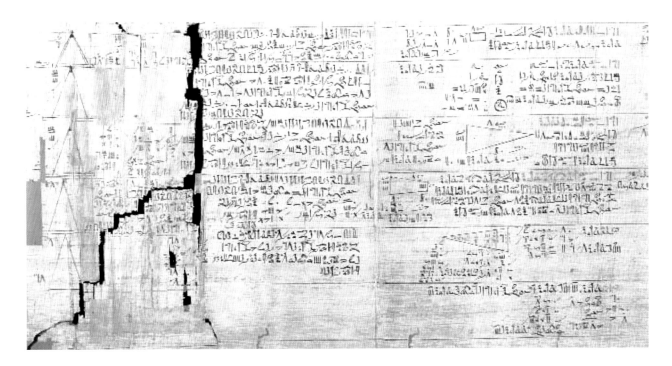

图10 首先在蜡版上绘出笔记和草图。图为《神学之书》(*Liber Divinorum Operum*, 约1230年）中关于圣希尔德加德·冯·宾根（Hildegard von Bingen, 1098—1179年）的插画。

色剂。生产浅色颜料时，则使用混合了铅白的颜色或增加铅白的含量。

对于阴影和立体处理，必须运用几种不同的颜色。原则上，上色要尽可能薄，因为厚重的颜色层很容易脱落。许多人物图画的细节和立体效果通常精细到只有在显微镜下才能看清楚。12世纪精通手工艺的特奥菲卢斯神父的浅绿色长袍设计，就显示了应用不同层颜料的精细程度：

"把白色和铜绿混合，然后画一件长袍。用纯铜绿画阴影线。添加一些叶绿色来绘画最深的阴影。在基色中添加更多白色，画上第一层高光。用纯白色给第一层高光提亮。"

当所有的书写和绘画工作完成后，再将单张纸叠在一起并装订。书页只有经过装订才能变为一本书。装订师首先将双页纸分成三层或四层（三层一组或四层一组），然后叠在一起并装订成书芯。中世纪常见的装订方式是带状缝合，即用针和缝合线在中间刺穿各层，将书页装订在垂直的绳索或皮制条带上，以使书脊更灵活，书籍更容易打开和翻页。

最后，可以给书加上书封。保护效果最好的是木制书封，其书轴装在或粘在书封里。中世纪"书籍"的拉丁文名称

其他颜色之前使用更大面积的金箔，以免在抛光时损坏其他颜色层。由未抛光的粉末金属制成的刷金用于较小的金或银表面以及单独的金色装饰。

颜料可以由矿物或泥土、人工颜料、动物体内物质或植物制成。蛋清、橡胶和胶水用作黏合剂。黄色主要由矿物雌黄、赭石或藏红花制成，绿色从孔雀石、铜绿或欧芹中提取，浅红色由赭石、红铅和朱砂制成，深红色则是由茜草或介壳虫制成的——这两种物质也被用来生产受人追捧的紫色。而从小亚细亚原产的紫色蜗牛中提取的"真正的紫色"主要用作纺织品的染料。青金石、蓝铜矿或靛蓝用作蓝色着

图 11 书写工具包括羽毛笔、小刀和牛角。图为作家玛丽·德·法兰西（Marie de France，活跃于 12世纪下半叶）的肖像，她是英格兰国王亨利二世的宫廷诗人。图片出自《古代诗人集》（*Recueil d'Anciens Poètes*，13世纪）。

"caudex" 也来源于这种木制书封，意思是"木块"。班贝格的《安布罗修斯手抄本》的插图中还展示了一位修士用斧头将木块切割成合适的尺寸，然后用皮革、皮纸或织物装饰它的过程。极度奢华的书封上会用金匠作品和象牙浮雕来装饰，书封和封底用金属或皮革扣子固定在一起。

无论简单的日常手抄本或珍贵的奢华册子本，书籍制作的各个步骤很大程度上是相同的。基本上，书籍制作是一个需要精确规划的分工过程。正是根据文本类型和书籍功能量身定制的特殊设计，以及抄写员和插画师的成就，构成了中世纪手抄本的艺术价值。

修道院缮写室与工匠作坊：书籍艺术家

直到中世纪盛期，大多数手抄本都是在修道院、教会慈善机构和大教堂的缮写室里诞生的。许多个世纪里，修道院和大教堂学校是知识和教育的守护者和传播者。直到中世纪晚期大学和市立学校的建立，才有越来越多的非神职人员成为文字文化的传播者。

国王和皇帝虽然有日常通信大臣，但中世纪早期和盛期的统治者都委托修道院或主教辖区的缮写室制作豪华的手抄本，

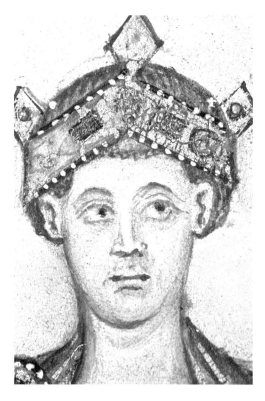

图12 在特写图画中,初稿的层层颜料和半透明线条变得清晰可见。图为奥托二世(Otto II,955—983年)的头像,由特里尔的"格里高利大师"(Trierer Meister des Registrum Gregorii)绘制(约983—985年)。

很少有人像查理大帝(Karl der Große,742—814年)那样拥有自己的图书馆和宫廷工匠坊。

直到1450—1455年约翰·古腾堡发明西方活字印刷术之前,书籍必须经过辛苦的誊写才能被复制。即使是专业的抄写员也认为抄写是一项极其繁重的体力劳动,正如8世纪西哥特王国的一部法典手抄本的抄写员所抱怨的那样:

"哦,最幸福的读者,请先洗手再小心地触摸书籍,谨慎地翻页,不要用手指触摸字母。不会写字的人一定不相信写字是个体力活。写字苦啊:伤眼,劳肾,使人四肢酸痛。虽然只有三根手指在写字,可全身都在受苦⋯⋯"

《亨利三世的福音书》(*Evangelistar Heinrichs III*)中的一幅插图呈现了中世纪抄写员弯曲的姿势,也让人们看到了1040—1045年埃希特纳赫(Echternach)修道院缮写室的模样——高耸的教堂建筑下,两个人坐在桌前,手里拿着羽毛笔和一张空白的双页纸。从右边的抄写员的棕色长袍和头发可以看出,他是一名修士。从左边人物穿着的短外衣、棕色长裤和发型可以看出他是世俗信徒,系在身上防止颜料溅出的白色罩衫表明他也是一名绘图工匠和画家。

埃希特纳赫的缮写室的插图作为绘制者的"签名",是中世纪书籍制作者最早的自画像之一。图画也证明了缮写室虽然是修道院的机构,但不仅仅雇佣修士。修士与世俗信徒之间的合作不仅发生在埃希特纳赫的缮写室,在其他地方也很常见。这些世俗信徒不仅是抄写员,更是书籍插画师。在同时代人的眼中,书籍彩饰被认为是一种手工艺,因此对于高贵的修士来说,这是一种不体面的劳动。如果提到某位修士、修道院院长甚至主教是画师,这通常是为了反映他谦逊的生活方式,或者像希尔德斯海姆的圣伯恩沃德(Bernward von Hildesheim)那样,显示他对各种活动的了解,如他的传记作者唐克马尔(Thankmar)所写:

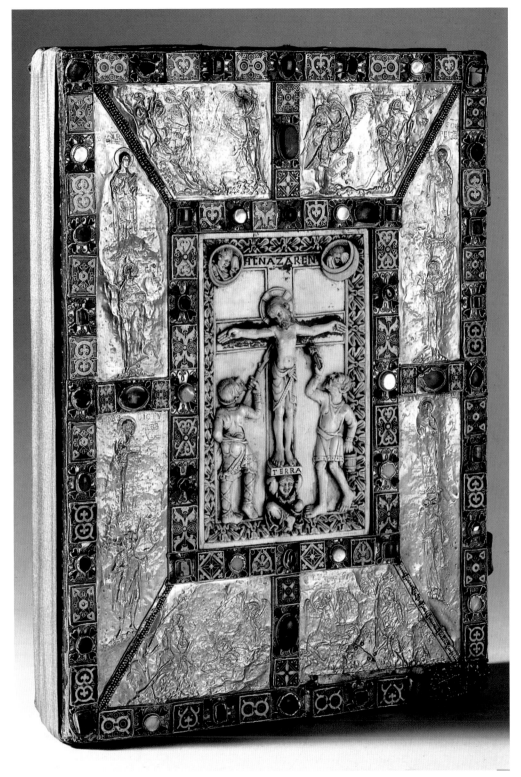

图13 像《埃希特纳赫黄金手抄本》(*Codex Aureus von Echternach*) 这种特别珍贵的手抄本都装饰有华丽的金色书封。图中在特里尔制造的黄金书封（约985—990年）是奥托三世（Otto III, 980—1002年）和其母赛奥法诺（Theophanu）所赞助。

图14 在中世纪早期和中期，修道院和大教堂学校是传授知识和制作书籍的最重要场所。图为拉丁语词汇书中的插图（13世纪），展示了课堂上的教师和学生。

"然而，他在写作方面特别优秀，在绘画方面也极为出色，他还擅长锻造技艺、马赛克艺术和各种建筑艺术，体现在他所建立的大多数具有华丽装饰的建筑中，甚至在后来的作品中也是如此。"

然而，在阅读圣伯恩沃德的传记和类似文本时要注意，并非所有提到的艺术都由高贵的主教本人实践过。例如就建筑而言，很难假设圣伯恩沃德是自己去镶嵌石头的；相反，他的身份只是设计师和验收者。对于其他艺术类型的贡献，圣伯恩沃德也更多的是作为规划师而不是执行者。可以肯定的是，圣伯恩沃德曾是修道院的学生，他掌握写作艺术，但那些由他委托制作的手抄本是由专业的抄写员完成。

中世纪修士插画师的形象是一个浪漫的神话。大多数插画师是世俗信徒，有的可能是兄弟几人一起工作。与大多修士相比，他们的工作不局限于某一个场所，他们可以接受不同人的委托，提供自己的手艺。一些修道院把他们的插画师"借给"其他缮写室做"客匠"。这些游荡的艺术家是中世纪工匠流动性极大的例证之一。同时，这也引发了书籍彩饰研究中的混乱，因为某些地方风格可能出现在几个彼此相距很远的修道院中。

然而，不仅插画师是流动的，书籍也会迁移。修道院缮写室出于自身和附属修道院的需求装饰制作精美彩饰书籍，同时也将其用于销售和交换。直到中世纪晚期，书籍制作是许多修道院（包括修女院）的重要产业。当时最知名的缮写室是位于科隆的圣克拉拉教堂的克莱尔修道院（Klarissenkloster）。这间修道院的缮写室活跃于整个14世纪，专门制作唱诗

班的书籍，并出售给其他修道院。书籍彩饰插画师主要由一些修女担任。洛帕·沃姆·斯皮格尔（Loppa vom Spiegel）修女的名字广为人知，她来自科隆，是一个贵族家庭的女儿。在1350年制作的一部祈祷书中，她谦卑地请求被纪念：

> "修女洛帕通过书写、画线、添加注释、绘制彩饰来完成书籍。她应在你们的心中，在你们谦卑的祈祷里。"

高质量的插图证明修女洛帕和她的姐妹们熟悉莱茵艺术的最新发展趋势。修女缮写室在插图和页边装饰中混合了圣经的神圣和世俗的表现，这与当时的世俗工匠坊没有什么不同。修女们的宗教感情没有受画中"粗俗"的猴子和神话动物的影响。她们像专业书籍插画师一样使用了当时流行的书籍彩饰元素。

在14世纪中叶制作祈祷书时，大多数书籍不再在修道院的缮写室而是在世俗工匠坊中制作。随着第一批大学的建立、城市的强大和世俗教育的发展，世俗大众对书籍的需求也在13世纪后急剧上升。书籍制造商不再只是复制宗教和科学书籍，人们对娱乐和教育书籍的需求也随之增长。后者既有简单的文字手抄本，也有

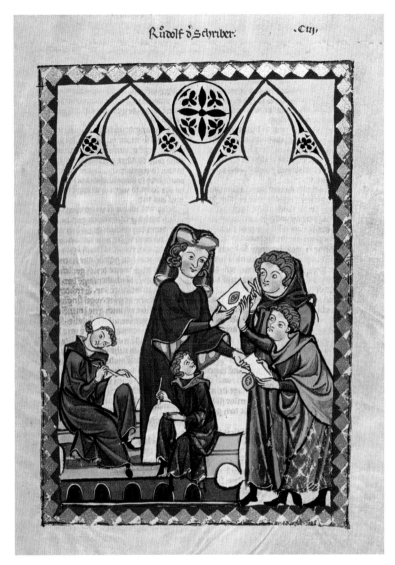

流传下来的装饰丰富的插图手抄本。

大幅且装饰精美的书籍通常由几个插画师共同完成。从组织的角度来看，分工很容易，因为插画师只在一张双面纸或单页上绘制，通过线条、小草图或关键词就能够精确地分配空间，并对整本书的插画有充分的了解。很少有画师重新设计插图和其他装饰元素，大多数画师都有大量模板和样本书籍，以便一遍又一遍地组合元素用在新的书籍版面中。从15世纪开

图15　在中世纪晚期，世俗信徒抄写员越来越活跃，例如鲁道夫缮写室（Kanzlei Rudolf）的抄写员。图为《马内塞古抄本》（*Codex Manesse*，约1310—1340年）中的插图。

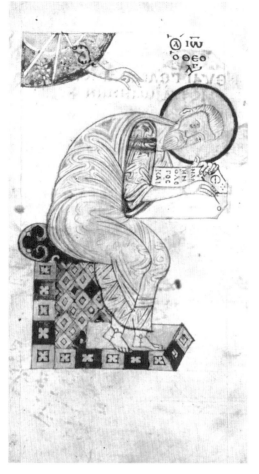

图16 在一部拜占庭福音书（10世纪后半叶）中，福音书作者约翰被描绘为弯着腰的中世纪抄写员。

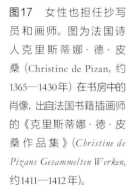

图17 女性也担任抄写员和画师。图为法国诗人克里斯蒂娜·德·皮桑（Christine de Pizan, 约1365—1430年）在书房中的肖像，出自法国书籍插画师的《克里斯蒂娜·德·皮桑作品集》（*Christine de Pizans Gesammelten Werken*, 约1411—1412年）。

始，印刷画版也被用作模版。在规模较大的书籍缮写室中，有专门负责各个领域的画师，例如有专门的职业工种分别负责大写首字母、页边装饰和人物场景的设计。在法语文献资料中，专门负责人物场景设计的插画师被称为"historieurs"（历史画师），而专门负责页边装饰设计的画师被称为"enlumineurs"（彩饰画师）。

城市中的书籍缮写室通常是小型家族企业，妇女和儿童也要在其中帮忙。大多数书籍彩饰师保持匿名。然而，在某些情况下，整个家族的手艺会代代相传。其中最著名的是林堡兄弟，他们在15世纪初为贝里公爵制作了著名的《贝里公爵的豪华时祷书》。赫尔曼（Herman）、保罗（Paul）和约翰（Johan）于1385年至1388年间出生于尼德兰的一个艺术家家庭：他们的父亲阿诺德（Arnold）是一名插画师，母亲出身于画家世家。他们的叔叔，勃艮第宫廷画家让·马卢埃尔（Jean Malouel）在他们的职业生涯中给予了很大帮助，他还将这才华横溢的三兄弟介绍给了他们的主要赞助人贝里公爵。公爵以高额报酬和珍贵礼物表达了对兄弟们的感激。由于林堡兄弟从未留下任何签名，以至于如今的研究仍然难以进行。我们无从知晓林堡兄弟是如何进行工作分配的，是哪个兄弟画了哪些插图，等等。

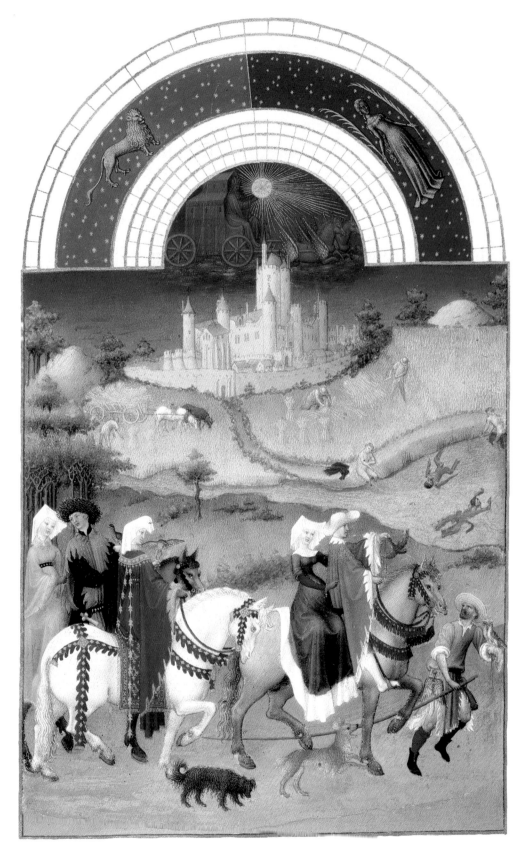

图18　林堡兄弟生前都是著名的书籍插画师。图为八月的月历画，出自《贝里公爵的豪华时祷书》，图中描绘了公爵猎鹰途中的河流景观和游泳者。

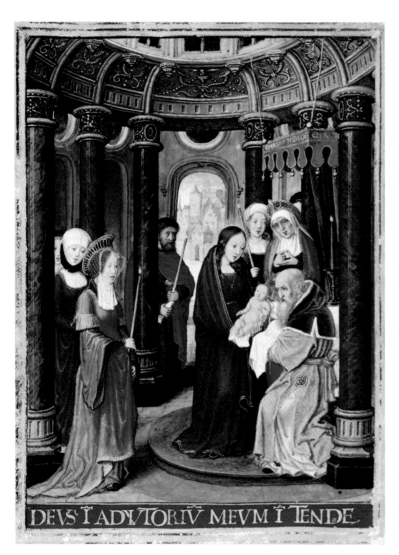

DEVS I ADVTORIV MEVM I TENDE

图19 奥地利玛格丽特（Margarete）的宫廷画家杰拉德·霍伦布特（Gerard Horenbout）在约1517—1520年为《斯福尔扎时祷书》绘制了几幅精美的插图，图为圣殿里的基督。

们和女儿们必须每天都努力练习插画和刻字"。格洛肯顿的两个儿子在纽伦堡以外的地方成名：阿尔布雷希特（Albrecht，约 1490/1495—1545 年）作为印刷商和插画师接管了家庭工匠坊，其兄长尼古拉斯·格洛肯顿（Nikolaus Glockendon，约 1490/1495—1533/1534 年）则自立门户，成了一名插画师。据约翰记述："他把他的十二个儿子都培养成才了。"格洛肯顿的一些后代直到 16 世纪末都活跃于图书贸易领域。

尼古拉斯·格洛肯顿曾为红衣主教阿尔布雷希特·冯·勃兰登堡（Albrecht von Brandenburg，1490—1545 年）工作，后者是 16 世纪最有实力的艺术收藏家之一。阿尔布雷希特拥有尼德兰人西蒙·贝宁（Simon Bening，约 1483/1484—1558 年）的插图手抄本，西蒙可能是从他的父亲、根特插画师亚历山大·贝宁（Alexander Bening）那里学到的手艺。西蒙·贝宁于 1500 年加入布鲁日画家行会，并于 1508 年成为当地书籍制造商行会的成员。他的作品数量繁多且风格迥异，这表明他雇用了多个熟练工匠，他的女儿勒维纳·蒂尔琳克（Levina Teerlinc）可能就是其中之一，她后来成了英格兰著名的书籍插画师和画家。

蒂尔琳克并不是唯一在 16 世纪成名

有资料记载的一个例子是书籍彩饰师家族格洛肯顿（Glockendon），从 1500 年起，他们历代主导着纽伦堡书籍插画界。他们的先祖是印刷商和信函画家乔治·格洛肯顿（Georg Glockendon the Elder，约 1460—1514 年），他主要制作彩色版画和单叶木刻，也协助绘制了世界上已知最古老的地球仪，即马丁·贝海姆（Martin Beheim）打造的"地球苹果"（Erdapfel，1492 年）。艺术传记作者约翰·纽多弗（Johann Neudörfer）曾描述"他敦促儿子

的书籍插画师的女儿。与之关系密切的是
苏珊娜（Susanna，1503—1545年），勃
艮第宫廷画家杰拉德·霍伦布特的女儿。
在1520—1521年，阿尔布雷希特·丢勒
（Albrecht Dürer）去尼德兰旅行时，苏珊
娜的艺术才华令他大吃一惊。他努力获得
了一幅出自她手的插图，并在旅行日记中
写道："一幅出自女性的图画能如此精美，
这是一个伟大的奇迹。"

1528年左右，苏珊娜和父亲一起去
了英格兰，她的兄弟卢卡斯在那里为亨利
八世工作，担任宫廷画家和插图画家。虽
然苏珊娜的作品引起了当时众人的极大赞
赏，但她的签名插图没有留存下来。

大多数中世纪的书籍彩饰师都是专业
的装饰画家。然而，其中也有版画家，包
括扬·凡·艾克（Jan van Eyck）和桑德
罗·波提切利（Sandro Botticelli），他们
应客户的要求用插图装饰书籍。

与专业的装饰画家相比，版画家通
常只负责插图绘制，而不负责页边装饰或
大写首字母等装饰元素，尽管这些仍然属
于专业工作。版画家的插图从当时常见
的插图中脱颖而出，因为它们不是基于
普通插画的模板，而是将版画的构图转
移到插画中。事实上，扬·凡·艾克在
约1420—1430年为《都灵-米兰时祷书》
（*Turin-Mailänder Stundenbuch*）绘制的插

图，其细节的逼真程度令人叹为观止，看
起来就像按比例缩小的版画。对于书页上
图画的分布，扬·凡·艾克深入研究了书
籍设计的规则，并将其用于他的图画叙
事中。

佛罗伦萨文艺复兴时期的画家桑德
罗·波提切利的一个不同寻常的书籍制作
项目就是为但丁的《神曲》绘制插画（未

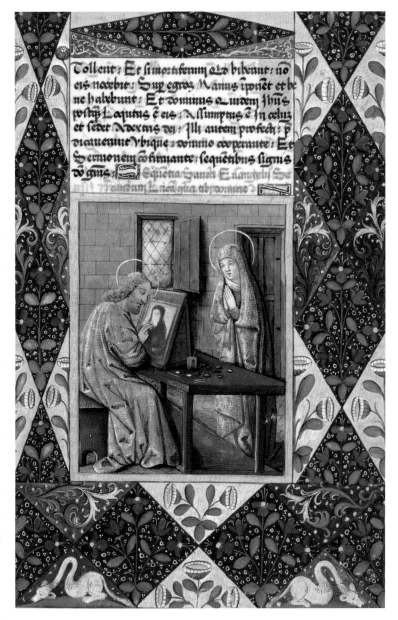

图20　奥尔良公爵，即
后来的法国国王路易十二
（Ludwig XII）的时祷书中
的插图（可能制作于布尔
日，约1490年）。画面呈现
了福音书作者路加与画家
及书籍插画师的守护神。
路加在缮写室里绘制圣
母像，他旁边的桌子上摆
着装有不同颜料的小碗。

图21 华丽的祈祷书是价值不菲的身份象征和收藏品。《萨卢佐的时祷书》(*Stundenbuch von Saluces*, 约1460—1470年)中的插图描绘了卡尔德领主(Seigneur de Carde)的女儿艾玛(Amadée)在圣母面前祷告的景象。她戴着时髦的尖头兜帽,面前的桌子上放着一本珍贵的祈祷书。

完成)。这部皮纸手抄本开始制作于1480年左右,可能是由美第奇家族的一名成员委托制作的,包含92幅部分彩色的钢笔和金属点画,分别处于不同的完成阶段。这些精心绘制的图画显然不是用于同时期版画的草稿,而是为收藏家绘制的独特且奢华的版本。在与版画艺术的碰撞中,书籍彩饰艺术一次又一次地得到了新的启发。

委托人与收藏家:
走进珍宝库与图书馆

《勃艮第的玛丽的时祷书》(*Stundenbuch der Maria von Burgund*)中有一幅著名的插图,展示了一位年轻女士在敞开的窗户前拿着一本祈祷书,窗口壁龛上放着鲜花和珠宝等贵重物品。窗后视野开阔,通向一个高高的哥特式教堂的房间,里面是圣母的形象。圣母坐在祭坛前的金色地毯上,受到一位优雅的年轻女士及其随从的礼拜,而一名男子则挥舞着香炉。

这幅绘制于1475年左右的"窗口图画"通常被认为主要是为了呈现圣母的形象,其中窗户前的年轻女子也参与了对圣母的祈祷。然而,这幅插图与中世纪的所有图画内容都相矛盾。在中世纪图画中,人们总是用"迷失"的目光注视着神灵,而不是他们面前打开的书。这幅插图的画家并没有描绘神圣的场景,而是在一幅精美的静物画中描绘了一位阅读书籍的年轻女子。就像画中的年轻女子被书吸引一样,观众也会被这幅画吸引,欣赏它非凡的丰富细节和精美画面。

这幅插图体现了中世纪晚期珍贵的装饰精美的祈祷书的用途。这类书籍与其说是祷告的辅助工具,不如说是展示品,用

于观摩、欣赏和收藏。因此，精美绝伦的祈祷书也被列入许多中世纪家族的艺术收藏。一本装饰精美的祈祷书不仅是祈祷文的集合，而且汇集了名家绘制的精美插图。在时祷书中，中世纪书籍插画在向现代过渡的最高艺术成就得以展现。这一时期的书籍的特点是大量使用珍贵材料、插图和装饰元素丰富、装饰呈现高艺术品质。这些特点使祈祷书成为首选的礼品书籍，类似于早先几个世纪的华丽手抄本。

查理大帝是最早的奢华书籍赞助人之一。在于 800 年加冕为皇帝之前不久，他委托亚琛宫殿的慈善机构制作了一本福音书，全书用金银墨水绘制。这也是他捐赠的最重要的书籍——如今被称为《维也纳加冕福音书》（*Wiener Krönungsevangeliar*）。

奥托三世在 996 年加冕之后不久，也捐赠给亚琛大教堂一本彩饰丰富的福音书，这是赖兴瑙学派（Reichenauer Schule）的主要作品之一，至今仍是亚琛大教堂的宝藏。《奥托三世的亚琛福音书》（*Das Aachener Evangeliar Ottos Ⅲ*）包含一个对开献词页，其中一位修士柳塔尔（Liuthar）向皇帝赠送了金闪闪的手抄本，上面写着："愿上帝通过这本书装扮你的心；愿它让你想起柳塔尔，你从他那里得到这本书。"在旁边的献词页插图

中，奥托三世像基督一样坐在金色的曼陀罗中，被福音传教士的符号环绕，而上帝的手将冠冕戴在他头上。传教士在皇帝的胸前拿着一条呈圆柱体的白色书卷（即卷轴），似乎想给皇帝穿上它。这幅作品描绘的是基督教经典绘画主题"威严基督像"（Majestas Domini），出现在《奥托三世的亚琛福音书》中合情合理，但实际却不见了。奥托三世在这里作为基督在世间的代表，是上帝所选择的天人交接的使者。奥托三世对统治者的神化，加深了皇帝的神圣恩典这一思想给人的印象。

奥托三世随后不久就委托绘制了第二部规模更大的福音书，其中包含更多

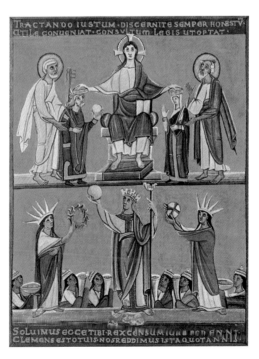

图 22 亨利二世（Heinrich Ⅱ, 973—1024 年）是重要的手抄本赞助人之一，图为他捐赠给班贝格大教堂的《亨利二世的福音书》（*Perikopenbuch Heinrichs Ⅱ*，约 1007—1014 年）中描绘亨利二世和皇后库尼贡德（Kunigunde）加冕场景的插图。

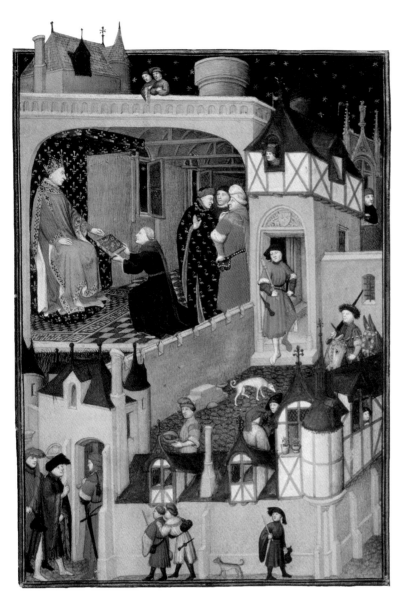

图23 在富丽堂皇的王座室内，诗人皮埃尔·萨蒙（Pierre Salmon）向法兰西国王查理六世（Charles VI，1368—1422年）呈递他的作品。站在诗人身后的是国王的兄弟让·德·贝里公爵和约翰公爵（Herzog Johann）。图为皮埃尔·萨蒙的《对查理六世的回应和对国王的哀悼》（Réponses à Charles VI. und Lamentation au roi，1409年）中的插图。

插图，全部以金色为背景，就像前一本福音书一样。奥托三世的这本福音书的整个构想都清晰地体现着纪念性。在这部宏伟的手抄本的对开献词页中，皇帝坐在宝座上，帝国的各省斯克拉维尼亚（Sclavinia）、日耳曼尼亚（Germania）、加利亚（Gallia）和罗马（Roma）的化身都向他致敬。由于图中没有表明统治者的名字，长期以来，人们对其是奥托三世还是其继承人亨利二世存在争议。事实上，在奥托三世于1002年2月24日突然去世

时，福音书可能刚完成不久，亨利二世很快将其转移到了他的班贝格教区。

除了这本福音书外，亨利二世还向班贝格大教堂珍宝库捐赠了其他精美奢华的手抄本，并为大教堂图书馆提供了学术文献。书籍由雷根斯堡、西翁和赖兴瑙学派的修道院缮写室制作。其他书籍，尤其是古籍，则通过赠送和继承的方式来到班贝格，亨利二世多次迫使帝国的大教堂和修道院图书馆向班贝格捐赠书籍。

亨利二世委托捐赠的书籍包括《亨利二世的福音书》。在这部著名的赖兴瑙手抄本中，纪念碑化和去空间化的艺术趋势达到了顶峰。42.5×31厘米的大开本尺寸，包含23幅整页插图和大量装饰，亨利二世的这部约于1007—1014年创作的手抄本超越了其帝国前辈捐赠的书籍。多亏了亨利二世在1146年被封圣，这部手抄本及其珍贵的金色书封完好无损地经历了几个世纪，作为遗物得到了精心的保护。

献词页插图中是亨利二世和他的妻子库尼贡德接受基督加冕的场景。使徒彼得和保罗化身为班贝格大教堂的赞助人站在这对统治者夫妇的身边，帝国的各省和公国化身为女性的形象向他们致敬。用金色大写字母和紫色条纹书写的献词强调了这本献礼书籍的重要性：

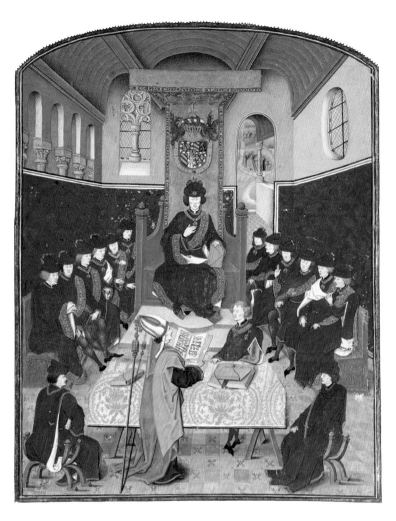

"亨利二世国王，在信仰的光辉中喜悦而闪耀，他是从祖先那里继承下来的统治中最伟大的人，他欣然享受统治，以虔诚的心拥有这本充满神圣律法的书籍。在它周围环绕着各种璀璨的珠宝，充满对上帝的爱，对教会献礼的虔诚，使它成为永恒的装饰，直到永远。"

诸如《亨利二世的福音书》之类的献礼书籍是统治合法性和王侯身份代表的一部分。因此，它们几乎都是以极高的标准来装饰的。除了大开本页面外，这些珍品的特点是页面设计大方，且使用大量昂贵的材料。贵族客户向一流的缮写室定制，也确保了书籍的高艺术水平。加洛林王朝首屈一指的手抄本制作者是查理大帝的宫廷缮写室和图尔学校。奥托王朝统治者则主要委托雷根斯堡和赖兴瑙学派。在萨利安王朝，赖兴瑙学派被埃希特纳赫缮写室所取代，成为制作手抄本的主要场所。霍亨斯陶芬王朝最重要的缮写室是下萨克森州的赫尔马斯豪森（Helmarshausen）修道院，其中最著名的是《狮子亨利的福音书》（*Evangeliar Heinrichs des Löwen*，制作于约1180—1188年）。

献礼书籍的制作一直持续到中世纪晚期和近代早期。贝里公爵等狂热的艺术品

和书籍收藏家也委托自己的图书馆制作了丰富的插图手抄本。贝里公爵在1416年去世时，拥有近300部手抄本，其中主要是编年史、骑士小说和学术论著，还有很大一部分是宗教作品，包括14部完整的圣经和大量诗篇、祈祷书、时祷书。贝里公爵与林堡兄弟一起聘请了当时最好的插画师担任宫廷画家，使其根据他们的意愿制作珍贵的祈祷书。

勃艮第公爵"大胆查理"（Karl der Kühne，1433—1477年）也是插图手抄本的委托者和收藏家。他的臣民利用了查理对藏书的热情，在1466年的节日活动之际，布鲁日市向他赠送了一本珍贵的时祷

图24 勃艮第公爵"大胆查理"委托制作的书籍之一表现了查理主持金羊毛骑士团会议的场景。该插图（约1473—1477年）描绘了在会议中的"大胆查理"。

图25 像许多贵族女性一样，法国王后伊莎贝尔·德·巴维尔（Isabeau de Bavière）也拥有一套全集。图为《克里斯蒂娜·德·皮桑作品集》中的献词页插图，描绘了诗人在宫廷前向女王赠送这套书籍的场景。

图26（对页图） 中世纪盛期和晚期，随着大学的建立，出现了新的书籍制作商和读者群体。图为带有希波克拉底（Hippokrate）医生文字的医学手抄本，大写首字母中的图画描绘了一位大学教授和他的学生们（约1306年）。

书作为欢迎礼物，书中的文字是写在"黑色皮纸上的金色和银色的字母"，并且"用金银和其他方式装饰得极其华丽"。然而，原本的钱已经不够制作插图，查理不得不自掏腰包。

"大胆查理"从他父亲菲利普三世（Philipp des Guten，1396—1467年）那里继承了当时规模最大的图书馆之一，拥有藏书近1000册，主要是编年史和叙事文学。查理的手抄本主要是作为宫廷礼物制作的，他将这些手抄本赠送给统治者、外交官以及高级政要和部长。他向宫廷的最高官员们颁布了许多浮夸的法令，即设计和装饰精美的官方指令，每个版本都用了奢华的页边装饰，并配有献词插图，描绘了公爵将其交给跪在他面前的领令人的画面。作为"世界上最高贵的不戴王冠的王子"，"大胆查理"特别重视展现自己作为一位强大的政治家和统治者的形象。许多插图描绘了他主持会议的场景，例如金羊毛骑士团的会议。这些图画上大多环绕着查理统治的省份和领土的纹章。

与图书馆和"大胆查理"的书籍委托相比，他的第三任妻子"约克的玛格丽特"（Margarete von York，1446—1503年）的书籍有着完全不同的特征。她委托制作了一部关于根特当地圣人科莱特（Colette）的生平的装饰精美的手抄本，将其赠予了根特修道院，并提出要求："您忠实的英格兰女儿玛格丽特，为她和她的救赎祈祷。"手抄本中的插图描绘了玛格丽特和查理以及圣母的形象。

玛格丽特委托制作的手抄本不仅用于赠送，少量也被她自己收藏。与勃艮第图

书馆的 1000 多本书相比，公爵夫人的 24 本书显得很不起眼。尽管如此，这也是当时相当可观的高质量收藏。她收藏的手抄本可以通过大写首字母和页边装饰中嵌入的徽章、货币和字母组合来轻松识别，例如交织在一起的"C & M"字母缩写代表查理和玛格丽特，并冠以一个结——这在已婚夫妇那里也称为"爱情结"。

玛格丽特主要收集宗教著作，包括"骑士唐达尔（Tondal）的异象"。这个故事写于 12 世纪，是但丁《神曲》的前奏，描述了爱尔兰骑士唐达尔的经历，他的灵魂在梦中短暂地离开了自己的身体，在守护天使的指引下穿越了天堂、地狱、炼狱。玛格丽特的手抄本包含了关于这个传说最丰富的故事性插画，并在许多摹本中被广泛沿用。手抄本的最后提及，这本书"受最高、最尊贵和最伟大的玛格丽特夫人，勃艮第公爵夫人的恩典……于 1474 年由她卑微的抄写员大卫创作于根特市"。书中"卑微的抄写员"是大卫·奥伯特（David Aubert），15 世纪最重要的书籍商人之一，他为菲利普三世工作，并为玛格丽特制作了多本书籍。如此非比寻常的故事图画，其插画家却仍未被知晓身份。如今，他被认为是来自瓦伦西亚的著名画家西蒙·马米恩（Simon Marmion，约 1425—1489 年），同时代人将他称为"插画王子"。

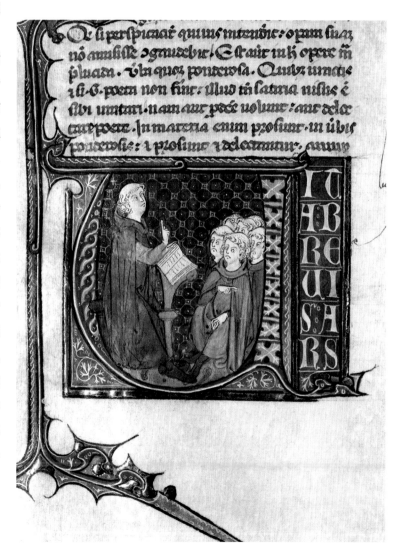

TIS SIMPAREDMS·

第二章
插画、首字母、边框——书籍彩饰的基本形式

字母图绘：
大写首字母装饰

大写首字母装饰是中世纪手抄本中最常见的书籍彩饰元素。"首字母"（initiale）这一术语源自拉丁词语"initialis"（位于开头）。中世纪的文献资料也提到"装饰字母"，这最能说明首字母作为装饰元素的特征。大写首字母装饰是中世纪的发明，它的诞生标志着中世纪书籍插画的开始，体现了书籍插画的精髓，这点是其他装饰元素所不具备的。大写首字母装饰中的文字艺术和书法设计是文字绘画设计的核心和出发点。大写首字母装饰结合了插画和文字说明的功能。大写首字母可以划分文本结构、装饰书页，既起到装饰作用，又可以辅助阅读，具有双重功能。它标记着文本段落的起始，同时可以凸显其在整本书结构中的意义。

大写首字母装饰作为阅读标记的功能最早可以在中世纪晚期的时祷书中发现，那些为世俗民众所用的私人祈祷书，它们的祈祷文、礼拜文、弥撒文和圣经节选往往是单独定制的。私人祈祷书由不同的文本类型组成，在混合的文本中，大写首字母装饰不仅标志着各个部分的开头，而且

还通过不同的大小表示了文本的意义。因此，大写首字母构成了书籍彩饰设计体系的基础。

几乎每一本中世纪手抄本中都有大写首字母装饰，无论是朴素的纯文字手抄本，还是有大量插画的豪华手抄本。规格范围从仅用色彩突出显示首字母，到首字母占满整个页面。在简单的情况下，抄写员使用不同的字号或利用颜色（主要是红色）突出文本中的首字母。

为了从段落中突出文本、章节或小节的开头，古典时代晚期的抄写员给首字母设计了特殊的颜色、形状或大小。随着中世纪的发展，最初的形式发生了多种变化，这也成为手抄本风格分类的重要参考点。大多数首字母的设计是纯粹书法性或装饰性的，然而，这些装饰元素通常也表现为具象图案。如果字母全部或部分由人或动物组成，例如鸟、狮子或龙，则被称为象形首字母；另一种基本类型叫作历史化首字母，其中字母构成一个图像场景，场景内容可能与文本相关。对于大尺寸的历史化首字母，它与插画的区别往往就很模糊了，例如爱尔兰和奥托王朝时期手抄本中的大型首字母装饰页。

首字母作为与文本联系最紧密的装饰元素，远比大幅的插画更能代表某个缮写

图27（对页图）图为圣杰罗姆（hl. Hieronymus）给教皇达马苏斯（Damasus）的信中第一篇序言的开头首字母"B"。出自亨利三世赠予施派尔大教堂（Dom von Speyer）的《亨利三世的黄金福音书》（*Goldenen Evangelienbuch Heinrichs III*, 1046—1050年，制作于埃希特纳赫）。书页边框上装饰有十二尊配题词的教皇半身像。

图28 这里的字母"I"是一个极富创意的首字母设计例子，出自《埃希特纳赫黄金手抄本》，画家将字母"I"转变为艺术史上最早的裸体人物的自主表现形式之一。

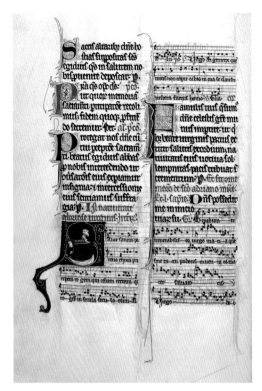

图29 图为法国国王路易的弥撒书（13世纪）中的一页，显示了不同的首字母形式，从简单的伦巴第体（lombarden）首字母到花饰（fleuronnée）首字母，再到画有圣母诞生的历史化首字母。

图30（对页图） 图出自《阿沙芬堡弥撒书》（*Aschaffenburger Missale*, 15世纪末），显示了每段文字开头交替使用红色和蓝色的伦巴第体字母作为首字母的情形。在历史化首字母"Q"中，描绘了主教参与民众活动的画面。在页面底部边框的藤蔓装饰中，则描绘了一场富有奇幻色彩的战斗。

室的风格特征，插画的风格则往往受到外来模版或者外雇艺术家个人风格的影响。即使最简单的字母形式也可以看出差异，仅通过其颜色或位置就能识别其风格。彩色的大写首字母主要使用红色和蓝色交替的伦巴第体，这种简单的字体常用于诗句或句子的开头，其名称来源于最先使用它的伦巴第地区。

真正意义上的首字母艺术设计是从彩色字母的装饰开始的。在将字母变成图形符号方面，中世纪插画师有着几乎无限的想象力。根据字母的纹饰，可以区分地域和时间特征，从而确定手抄本的地点和年代。绳结和编织丝带图案是中世纪早期独立书籍插画的特征，而加洛林手抄本装饰中常见的藤蔓和绳结图案则源自凯尔特传统装饰元素，这来源于古典时代晚期艺术。这两种传统都出现在了采用风格化的叶子装饰元素的奥托手抄本和罗马手抄本

插画中。哥特早期的首字母的特点是带有锯齿状的藤蔓和小图案的细长字母。哥特式手抄本的另一个特征是花饰首字母，其中精细绘制的藤蔓装饰让人联想到刺绣。在15世纪首字母设计中明显可见同时期文艺复兴建筑的装饰图案，这一风格到了16世纪尤其盛行。

从首字母艺术诞生之初，字母就不仅被作为装饰元素，而且被转化为人或动物的形象。兽形首字母全部或部分由动物的身体组成，拟人首字母则由人或类似人的身体组成。这些象形首字母的基本设计思想是变形，尤其明显地体现在人或动物形象与其他字母组成部分产生互动的首字母中。象形首字母形象地记录了字母向身体的转化，即文字到图画的变形。字母和图像变得密不可分：首字母代表了图像，同时图像就是首字母。

创作于约800年的著名的《凯尔经》（*Book of Kells*）中包含了一个完整的"字母动物园"，其灵感来自象形首字母的基本概念。在几乎同时期的法国北部的《科比诗篇》（*Corbie Psalter*）中，可以找到更早、更原始的极具艺术性的象形首字母。而在9世纪和10世纪的加洛林和奥托手抄本插画中，只有少数几个同样富有想象力的"变形首字母"。大约在1045年完成的《埃希特纳赫黄金手抄本》证明，

罗马式象形首字母的传统此时仍保持鼎盛。书中除了兽形首字母外，还有图形首字母，其中字母变形为物体，例如柱子或树干，被人抬着或被连根拔起。最令人惊奇的是《马可福音》中关于施洗约翰被斩首的记述，这一节的首字母"I"变形为一个赤身裸体的年轻人，展示了艺术史上最早的裸体人物的自主表现形式之一，其设计与文本没有上下文联系。《埃希特纳赫黄金手抄本》中的象形首字母表现了罗马式手抄本装饰中的大型象形首字母是如何将插画和装饰结合到极致的，这启发了中世纪许多极不寻常的艺术作品创作。

把字母和图像结合的第二种可能性，即历史化首字母，当中也产生了许多创意性的变化。在《卓戈圣礼书》（*Drogo Sakramentar*）中可以看到很多表现为人物或场景框架的首字母。这部手抄本于850年左右制作于梅斯，其中有大型藤蔓形首字母，有的还结合了文字内容，例如在字母开口里描绘基督的生平场景。在某些情况下，插画师会利用字母形状填充图画。例如在圣诞节的首字母"C"中，牛和驴分别占据一半空间，组成一个"藤蔓洞穴"，牧羊人似乎要从自己的田地沿着藤蔓走到上层田地的马槽。类似设计的还有首字母"D"，其中画着去往主显节盛宴的三贤士。

早期哥特式的圣经中，也能看到首字母从文字到图画的变形，例如在《创世记》的开头，"In principio"（起初）的首字母"I"中，就嵌入了完整的故事图画。罗伯图斯·德·贝洛（Robertus de Bello）

图31 最不寻常的首字母之一是《赖兴瑙经文选》(*Reichenauer Lektionar*，约1010—1020年)中占据整页的首字母"I"，字母变形为一个年轻人攀爬的树干。

的插画装饰版圣经，可能是13世纪中叶在坎特伯雷印刷的，其中首字母的设计特色尤为突出，占据了整页的高度，并水平延伸至页面最右边。字母的主体内嵌有雕饰，从上到下展现了创世的故事。字母下方横向的两排中描绘了人类第一对夫妇及其后代，一直到亚伯拉罕献祭儿子以撒的故事。雕饰的排列对应着文本从上到下、从左到右的阅读顺序。从上到下，读者可以看到从上天到人世的创世场景。历史化首字母除了本身的字母功能外，还包含叙

事场景，具备了插画的叙事功能。在罗伯图斯·德·贝洛的圣经中，就没有任何单独的插画。

另外，整页的首字母装饰页也体现了从文字到图画，即首字母到插画的转变。这种首字母设计像大幅插画一样占据了整个页面，形成以字母为框架的文字图画。首字母装饰页只能在某些类型的手抄本中找到，尤其是祈祷书，在叙事文学书籍中则几乎见不到这种装饰。在祈祷书中，首字母装饰页在一定意义上体现了文字的魔力，它既可以象征圣人，也可以象征信仰。

爱尔兰时期手抄本中的首字母装饰页非常著名，除了福音书开头的首字母外，还有基督的缩写"IHS"，作为装饰华丽的字母占满整个装饰页。在《埃希特纳赫黄金手抄本》中，除了福音书的开头，序言的开头也有首字母装饰页。到中世纪晚期，其他有首字母装饰页的手抄本还包括首字母为"B"(Beatus vir，即"有福的人")的《诗篇》，以及圣典和弥撒文的教规页。其中弥撒文开头的首字母"T"(Te igitur，即"因此")往往被依据其字母形状设计为十字架。然而，十字架上受难的耶稣像也可以作为一幅独立的插画位于文字之前。如前文所述，带有边框装饰的首字母页面常常等同于整页的单幅插画。

手绘图画与装饰：插画

我们如今看到的中世纪手抄本插画，主要是在展览、画册和学术出版物中呈现的大幅图画。事实上，手抄本中的这种插画是少数的，只有非常豪华的手抄本才会用整页的插画来装饰，这也是书籍彩饰设计中最高级的一种装饰。

手抄本中的插画都是独立的具象绘画，也就是说，插画与首字母装饰或页边装饰之间并没有关联。插画可以有多种形式，根据大小、场景的类型和框架的形状，可以划分为整页插画、多场景插图、柱状插画，以及有框插画、无框插画。

图画装饰取决于文本重要性：越重要的文字，配图通常就越复杂。首字母具有最重要的标记功能，而其他装饰形式——从独幅插画到页边装饰——其功能都次于首字母的双重功能或"定位"功能。每种装饰元素的重要层级与它在页面或者书籍中的位置相关。位于最高级的是带边框的全幅插画，它位于文字通常所在的位置，因此具有可与文本相媲美的地位。如果书中只有一幅插画，它通常位于最重要的文字旁或者书籍的扉页。

书籍的基本设计结构和图画装饰取决于文本类型和阅读性质，例如叙事文学手抄本和祈祷书就有所不同。在叙事性书籍中，插画通常与首字母一起出现在章节的开头，通过它们的大小可以区别对应的章节是主章节还是子章节。作为视觉化的标题，插画中通常会表现该章节的主要事件。

与之相比，时祷书适用于选择性阅读。其中所包含的每小时祈祷文、弥撒文和灵修文来源各不相同，可根据场合、星期和时间进行组合。配图的主要标记功能在于帮助读者找到对应的文字段落。由于许多祈祷书的文本由一系列简短的赞美

图32　罗伯图斯·德·贝洛的圣经中，《创世记》开头的首字母"I"几乎承担了插画的功能，画家将整个创世故事融入其中。

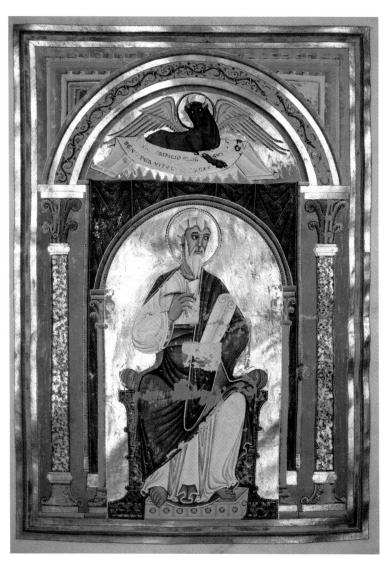

图33　全幅插画，例如
《亨利三世的黄金福音书》
中福音传教士路加的肖像
画，位于书籍设计重要
性等级中的最高级位置。

为这两个功能，即"可读图画"和祷告的
"视觉背景"，得到了中世纪神学家的认
可。但同时，祈祷书的过度装饰也引起了
批评并遭到质疑，插画被认为是一种世俗
的外观装饰，而不是灵修的辅助。这里要
强调，文本和图画内容的直接关联并不是
强制性的，尽管文本和插画通常存在对
应关系，但手抄本的图画原则上不是文
字的配图，更为重要的是其装饰和标记
的功能。

　　手抄本的双页结构是由文字区域的大
小和位置决定的，线条往往也会影响插画
的构图。尽管如此，手抄本插画原则上并
不是二维平面艺术。相反，插画的二维性
可以追溯到 14 世纪之前中世纪绘画的二
维平面性，因此这不是"忠于"书页的
结果。

　　插画和文本之间空间和内容紧密关联
的一个例子是制作于 1360 年左右的手抄
本，其中包括西多会的纪尧姆·德·德吉
列维尔（Guillaume de Déguileville）寓言
式的《人类生活朝圣》（Pèlerinage de la
vie humaine）。在前往耶路撒冷的朝圣之
旅中，主人公作为修士体现的人类灵魂，
遇到了各种修士的美德，分别是纪律、服
从、灵修、禁欲、祈祷和对上帝的赞美。
在相关诗句上方，是描绘他们各自遭遇的
插画，引导读者观察图画从而阅读文字内

诗、诗篇、对经（Antiphonen，又称轮唱）
等文本组合而成，因此很难用插图直接表
现文本内容。插画与文本的关联最早体现
在祈祷书中，例如时祷书中每段祷文旁所
附的圣母生平图或基督受难图。

　　插画还可以表现祷文中提到的圣徒和
奇迹拯救故事，起到辅助祷告的作用。除
了装饰功能外，插画还可以帮助读者更容
易地阅读文本，即使像时祷书那样，图画
呈现的并非特定段落的文字内容。插画因

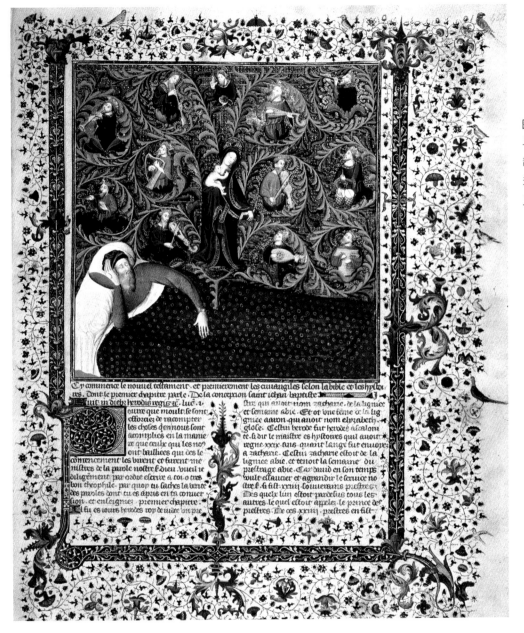

图34 大多数插画都是与首字母结合的。图为一部法国手抄本（1411年）中关于"耶西之树"（Wurzel Jesse）和音乐家的插画。

容。这些插画作为视觉指导，既可以解释文字内容，也可以帮助记忆文字。

像福音书等祈祷书，都有关于基督生平场景的插画。在 10 世纪和 11 世纪赖兴瑙和埃希特纳赫的福音书插画中可以找到特别早期和完整的基督故事绘画。插画分布在整本书中，也可以像《埃希特纳赫黄金手抄本》那样，放在完整的图画组合之前。这部手抄本创作于 1045 年左右，每本福音书前都有两个对页，分别排列着三幅插画，依次构成条带形状。

在罗马式手抄本中可以看到典型的文本配图。各个章节对应的插画通常像是视觉化的标题或封面图，总结性地为读者展

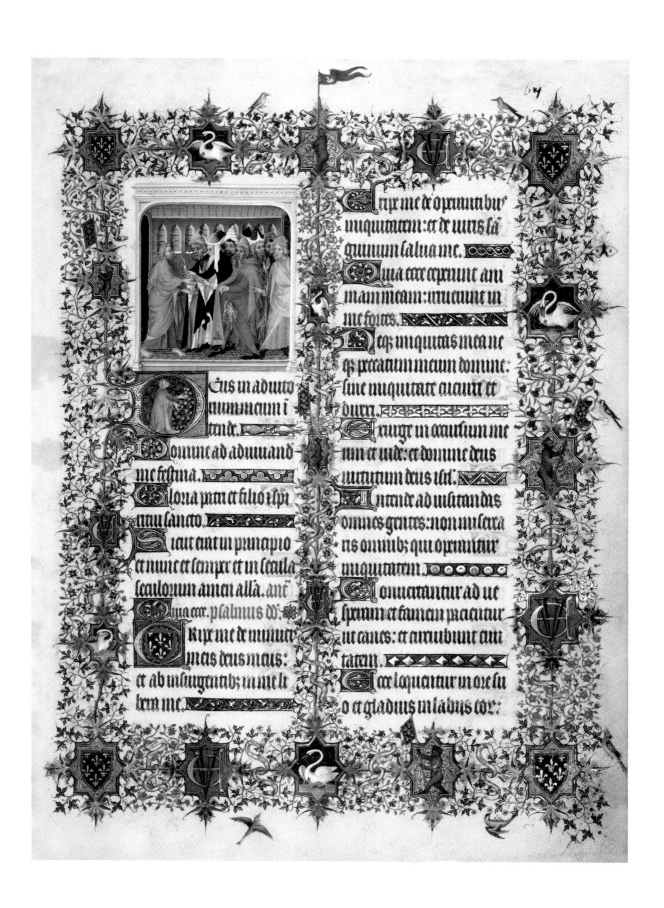

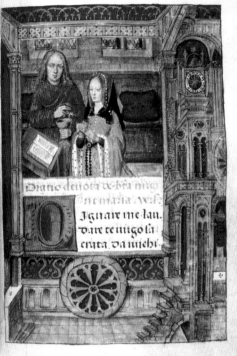

现了文字部分的内容。同一幅插画也可以同时表现主人公的多次经历。有一部创作于1500年的插画装饰书籍，由拿骚的恩格尔伯特（Engelbert von Nassau）收藏的《玫瑰传奇》（Rosenroman）手抄本，就包含这样一幅多场景图。图画展示了主人公进入花园的连续画面。在右边的画面中，他再次穿过花园，走到有喷泉的草地上去见宫廷友人，他们正在边听音乐边谈话。

无论是柱形插画还是大尺寸的全幅插画，中世纪的大多数插画都带有边框。边框代表了图画和书页或周围文本之间的过渡，将插画从周围内容中剥离出来，并给图画划定了所属的空间。在中世纪的版画和壁画中可以看到矩形边框和纪念章形边框，此外，整页插画在早期还呈现了建筑形边框——这种边框基于建筑轮廓，通常呈现为拱形，将人物或一栋房屋中的场景囊括其中。拱形边框并不表示特定的空间，而是作为一种区分形式，主要是为了突显画中所描绘内容的神圣性。直到中世纪晚期，表现真实房间的建筑绘画才占据主导地位，边框常常被拟物化为画中建筑结构的一部分。

在那些使用浮雕状边框模拟版画的插画中，也可以看到边框拟物化的情况。其他插画采用更复杂的具有窗饰的边框，而不是简单的木制或石制边框，从而更像是祭坛图画，而不是祈祷牌。还有一些边框让人想起金匠作品，例如勃艮第的玛丽和马克西米利安一世（Maximilian I）的时祷书中关于忏悔诗篇的对开页。

图画边框的特殊形状引出了另一种艺术形式，并以缩小的形式复制。是否参考

真实画作并不重要，因为版画感主要是通过边框来体现的。真正的神圣图画，如圣母肖像或圣母怜子图，最好以模版画的形式呈现。早期例子如1475—1480年的佛兰德斯时祷书的3幅插画，包括"哺乳圣母"（Madonna lactans），其边框体现了它作为祈祷牌的设计初衷。画中，圣母站在窗户后，而圣婴坐在突出于窗台的天鹅绒垫子上。这种类型的"窗口圣母"图画与尼德兰画家德克·布茨（Dirk Bouts）的一幅画作非常相似，该画创作于1465年左右，藏于伦敦国家美术馆。这幅画的原型可以追溯到罗吉尔·范·德·韦登的画作，很多尼德兰画家都对其有过模仿。这些模仿痕迹表明这一定是一种非常流行的圣母形象，在15世纪广为流传。与其说这幅插画使用的是某个特定绘画范式，不如说是众所周知的绘画类型，显然是刻意插入书中，借助边框呈现为一幅缩小的祷告图。

除了版画，插画也会被用作插画师的范式。创作于1510—1515年的《格里玛尼祈祷书》（Breviarium Grimani）开头包含了一系列月历画，这些图画的原型为《贝里公爵的豪华时祷书》里的著名月历画。画家杰拉德·霍伦布特很可能是通过自己的观察，对其略微改进并加以复制。版画和插画的模仿行为证明了对原作的欣赏，同时也证明了中世纪手抄本作为插画艺术收藏品的价值。

边角世界：边框与页边装饰

手抄本艺术性的表现不仅体现在插画及其边框上，还体现在各种类型的页边装饰中。

在中世纪早期的手抄本中，页面边缘就成为书籍插画师首选的设计空间。在中世纪晚期，可以看到页边装饰大量增加，其中一些甚至比插画本身更重要，在视觉上的效果更突出。作为手抄本书写材料的皮纸在中世纪极其昂贵，因此在大多数手抄本中，所有可用空间都被用来书写文字。但是，豪华手抄本的特点是用料奢侈，因此页面边距特别宽阔，插画师可以在页边绘制装饰。

装饰精美的书籍通常被视为一种二维媒介，由文字和图画两种基本元素组成。其实还有一个"第三维度"，即边角或边框。边框被视为一种书籍插画类型的特征，其意义远远超过文字或者插画。插画代表了书籍中的一种小幅版画，而页边装饰与首字母装饰一样，只存在于精致奢华的书籍中。插画师意识到了这一点，并利用页

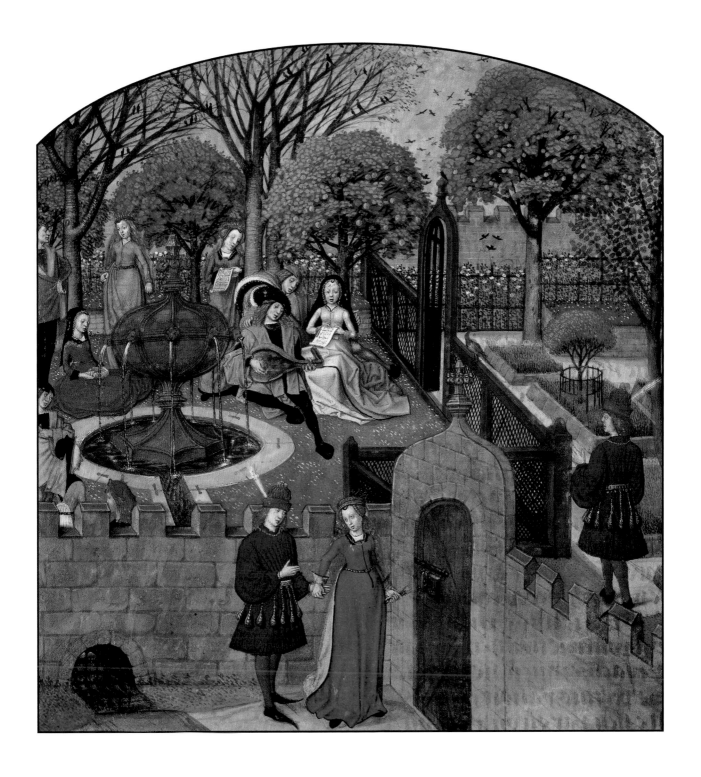

图38 页边装饰实际上是从首字母装饰发展而来的。图为圣经手抄本中《启示录》开头的首字母"A"（15世纪）。

边空间发挥设计。

页边可以承担各种各样的功能。例如，它可以连接文字与图像、二维书页与三维空间，并从视觉上将插画框定在书页上。除了纯粹的页边装饰外，它还可以包含具象元素和小场景，为有关文本内容提供更多的附加信息。页边空间原本是用于注释的，和文字注释一样，图形注释也能够与文字内容直接关联并为其赋予意义。有些页边装饰会包含额外的细节，有些看起来像是艺术家的个人笔记，还有一些看起来很有趣、讽刺、大胆甚至轻狂。

中世纪早期手抄本的页边装饰大多只有动物、人物或小场景等主题，从13世纪开始，出现了位于文本或图画一侧或多侧的页边装饰。典型的哥特式页边装饰由形状规则的藤蔓图案构成，这些藤蔓大多是从首字母中延伸出来的。与插画一样，

手抄本页边装饰也起源于首字母装饰。藤蔓图案经常配有小花、小鸟、动物和人物，从而生动起来。1470年后，佛兰德斯书籍彩饰的一个特点是多场景图画边框和含有图像的边框，它们把插画和页边装饰结合了起来，这种方法很快在其他国家被广泛模仿。

为了理解页边装饰，首先必须确定它们的意义。边框基本上是对文本和图画的补充，而后两者在没有边框的情况下也同样可以被理解。书籍插画师必须遵守作者或者模版的要求，并遵循文字和图画的范式，但在边框设计上享有更多自由。文字和图画并不是书籍所独有的，但页边装饰是手抄本的特殊之处，也是插画师才华的施展之处。插画师利用手抄本中文字与装饰之间的空间，创造了介于文本和图画之间的"装饰性注释"，既遵循传统，又

突破了范式的约束。边框中或多或少、或现实或怪诞的人物和场景可以是意蕴深刻的，也可能没有任何意义。

翻阅哥特式手抄本，你会觉得插画师有几乎无穷无尽的主题，他们总能创造新的元素组合来装饰书页。其中，边框装饰与书籍层次结构密切相关，提供了更多方式来区分段落，这一点在中世纪晚期文字量巨大的祈祷书中尤其明显。因此，祈祷书通常比叙事文学书籍有更多的页边装饰，其中大多位于段落或章节的开头。

在13、14世纪的英文圣歌和祈祷书中，书页边缘上展开了丰富多彩的世界。逼真的绘画和怪诞的人物与植物装饰争夺着观众的注意力，营造出的滑稽效果往往并不只是源于人物，也源于边框场景中看似随意的不同类型元素的组合。边框设计的一个基本原则是戏仿，它基于滑稽的对比。例如，将字形与怪诞的生物混搭，或者在字母中绘画猴子的场景，这就是戏仿。除了来自想象中的奇幻世界的元素组合，世俗和神圣的混搭在祈祷书中也尤为

图39（下左图） 哥特早期赞美诗和时祷书（约1320年）展示了绘有许多滑稽场景和怪诞动物的页边装饰。书籍的主人手持祈祷书跪在首字母中，字母里描绘了祈祷中的三贤士，而猴子和神话生物在页面底部和藤蔓中嬉闹。

图40（下右图） 页边装饰通常与文字内容和插画没有关联。在这部祈祷文和礼仪文选集（13世纪）的页面上，可以看到一位修女在敬拜基督身体侧面的伤口。页面底部绘有战斗中的骑士。

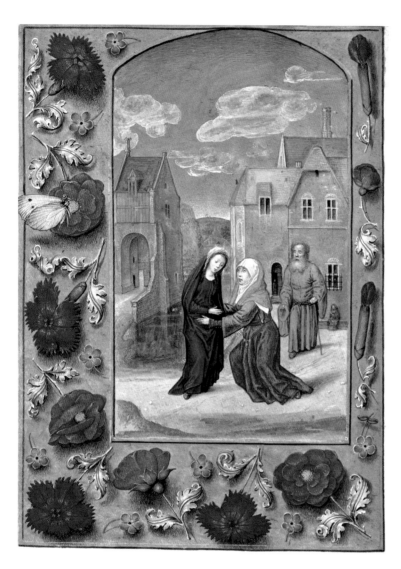

图41 15世纪后期佛兰德斯书籍的一个特色是彩色背景上散落着花朵和昆虫的装饰性边框。图为《黑斯廷斯时祷书》(*Hastings Stundenbuch*, 约1483年) 中的"圣母访亲"插画。

当时的读者来说很熟悉，但在如今很难理解，就像某种中世纪的文化密码。此外，对边框图案的解释可能只适用于个例，不能简单地照搬去解读其他文本。

迄今为止，研究者们认为，对文字和图像的地位和内容进行创造性的考察，以及创造新的令人惊奇的组合的意愿，是14世纪中叶以前的书籍插画所特有的。相比之下，15世纪的页边装饰被看作对早期思想传统的重复，或者是对现实的简单反映，没有任何批判性或喜剧性。

然而，从中世纪晚期的手抄本可以看出，边框是15、16世纪艺术评论的首选位置，例如1470—1475年《拿骚的恩格尔伯特的时祷书》(*Stundenbuch des Engelbert von Nassau*)，提供了令人惊讶的书籍设计新方法。《拿骚的恩格尔伯特的时祷书》以其不寻常的装饰性边框而闻名，边框中描绘了栩栩如生的花卉、孔雀羽毛、朝圣者纪念章或壁龛等静物。这是佛兰德斯地区现存最早的"视错觉边框"(Trompe-l'oeil-Bordüren) 例子之一。到15世纪末，视错觉边框几乎完全取代了传统的藤蔓边框，其中的细节被描绘得栩栩如生，仿佛要从纸上跳出来一般。传统藤蔓边框中戏剧化的小人物也被移除，因为画家可能意识到了这些小人物和神话生物与他们欺骗眼睛的意图背道而驰。

常见，例如将救世故事主题插画配以讽刺的评论性边框。观者不难发现，在严肃而神圣的文本附近，也可能描绘着本应纯真的粗俗场景，如打扮成人的猴子模仿弥撒或游行，将神圣的行为"动物化"。

在某些情况下，边框图案是来自文本的，但更多时候，边框图案并不像插画那样对文本意义进行解读，而可能反而是对相应文本的故意曲解。通过这种解构的方式，一个词或短语被赋予了颠覆性的双重含义。有时，这些语言图像的文化游戏对

《拿骚的恩格尔伯特的时祷书》中有
各种边框形状的组合，它们是根据装饰的
等级而特意使用的。除了纯粹描绘物体的
视错觉边框外，在皮纸上呈现的边框还可
以分为三类。最低级的是从文字装饰中延
伸出来的神话生物和怪诞头像，它们在某
些位置与第二类边框有所关联，即写实绘
画风格的哺乳动物和鸟类，它们在传统的
边框中呈嬉戏姿态。第三类是出现在十字
架祈祷文和圣母祈祷文部分的页边场景，
逐一排列，两个连续场景呈现一个短篇故
事，好像连环画或者手翻书的叙事风格。

这两个连续场景都以贵族休闲活动为
主题。第一个场景中的 16 幅小图描绘了
猎人从出发到将猎物（一种奇妙的鸟）带
回家的宫廷猎鹰活动。第二个场景是一场
怪诞的滑稽比赛，参赛者不是骑士、乡绅
和战马，而是许多猴子、猪和野人，它们
准备出发去战斗。主人公是一头狮子，伪
装成骑着独角兽的骑士。

在哥特式手抄本的页边装饰中有许
多严肃的角斗游戏和动物扮演人类角色的
例子，这些都来自寓言的传统。早期手抄
本中的人物等形象很多是无意义组合和分
布的，与之相比，《拿骚的恩格尔伯特的
时祷书》中能将场景组合成两个完整的故
事是令人惊讶的。这样的形式出现在十字
架祈祷文和圣母祈祷文以及关于基督和抹

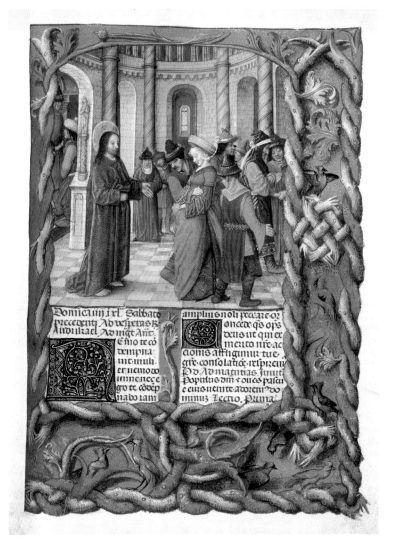

大拉的马利亚的插画中，可能并非没有理
由。滑稽故事和圣经的传奇故事通过类似
的连续叙事风格联系在一起。场景连续的
页边图画为线性阅读做出了重大贡献。同
时，时祷书页边所描绘的人物类型的混
搭，无法明确狩猎和比赛顺序，相反，它
与早期的边框一样具有开放性的意义，这
构成了祷文的喜剧魅力。

在《拿骚的恩格尔伯特的时祷书》
中，边框也以自己的方式加入了文字和图
画叙事之间的冲突。从祈祷书的角度来看，

图42 《卡斯蒂利亚的伊
莎贝拉的日课经》（*Brevier
von Isabella von Kastilien*,
约1497 年）中关于基督和
被抓住通奸的女子的插
图，四周围绕着树枝编织
出的富有艺术感的边框。

图43 佛兰德斯时祷书（约1500年）中亡灵祷文（Totenoffiziums）的开头，边框图案体现了令人毛骨悚然的现实主义。这幅插画改编自三个活人遇见三具骷髅的"三生三死"传说，苏格兰国王詹姆斯四世（James Ⅳ）的画师将咧着嘴笑的头骨描绘成死亡的象征。插画遵循了勃艮第的玛丽和马克西米利安一世的时祷书中的范式。

边框协助不同大小的首字母和插画在文本层级意义上完成了标记和区分功能。两种不同类型的边框创造了更多的差异化选择。层级较低的祈祷文开头会使用传统的藤蔓边框，层级较高的祈祷文开头则会使用视错觉边框。在内容方面，在《拿骚的恩格尔伯特的时祷书》的单页和双页中可以看到边框与页面中心的联系，例如，绘着头骨的边框将亡灵祷文和插画联系了起来。但是，对这种联系的解读仅适用于《拿骚的恩格尔伯特的时祷书》。

在根特−布鲁日学派（Gent-Brügger Schule），将插画或文字段落与特定的边框设计相结合并没有固定的规则。相反，每部手抄本中的元素组合都各不相同。边框在很多方面与页面中间的文字和插画相关，但又发展出自己的图画逻辑和美学，是关于图画和文本、艺术传统和观众的期望与体验的最复杂的游戏，其范围从早期哥特式手抄本的滑稽风格到根特−布鲁日的时祷书中更具智慧的审美风格。在这个过程中，页面中心的主角受到了戏谑的质疑，但从未受到严肃的挑战。正如文字手抄本的页边常被用于书写评论一样，豪华手抄本中的页边也是记录艺术注释的地方。边框的艺术装饰意在让读者感到愉悦，引起人们对画家成就的惊叹和钦佩。

第三章
中世纪书籍彩饰的历史与发展

古典时代晚期：
从卷轴到册子本

如今的书籍形式是古典时代晚期的发明。在古典时代，文字被写于卷轴上，这一传统一直存在于犹太教的妥拉卷轴（Thorarollen）中。从文化史的角度来看，书籍的出现与基督教的传播密切相关。313年，君士坦丁大帝在米兰敕令中接受基督教。391年，基督教又升格为国教，在那之后，基督教经历了远超罗马帝国的繁荣。

作为宗教、政治、经济和文化领域发生巨大动荡的时代，古典时代晚期（约为200年至600年之间的几个世纪）是历史上最迷人的时代之一。作为古典时代和中世纪之间的过渡时期，其特点是古典时代的结构逐渐解体。西罗马帝国在迁徙时期的解体加剧了这种发展。然而，古典时代从未完全消失，许多建筑物、行政结构和管辖权一直延续至中世纪。

拉丁中世纪的文化也起源于古典时代晚期。延续下来的一个要素是教会，它随着许多教堂、修道院和教区的建立以及教皇的制度化而扎根于古典时代晚期。通过拉丁语这种国际书面语言，古典时代决定了政治、宗教和文化生活的许多领域，直

到近代。古典时代晚期也保留了艺术的"语言"，即中世纪的古典形式、风格和构图，但其内容和承担的任务通常与之前不同。

书籍是这种文化最重要的载体，也是最重要的文化记录。我们如今对中世纪的了解主要来自书面记载，通过书籍，中世纪的学者和作家不仅把自己的思想流传了下来，而且还传承了自古而来的知识。古典时代和中世纪并不是严格区分开的时代，二者通过古典时代晚期的过渡紧密相连。手抄本是中世纪最重要的文化载体，成为这个时代的象征。正因为发明了手抄本，古典时代的知识和中世纪的文化才能被保存下来并流传至今。

没有文献记载卷轴是何时以及如何被册子本取代的。从现存的文字记载判断，这两种书籍形式在4世纪和5世纪一定同

图45（对页图）手抄本在中世纪成了圣人最重要的象征。图为英格兰《阿方索诗篇》（*Alphonso Psalter*, 约1284—1316年）中绘有圣安德鲁、圣劳伦斯、圣彼得和圣马丁的插图。

图46 记载着瓦迪·哈马特（Wadi Hammamat）地图及其金矿和巴桑石矿坑的纸草残片（埃及，前12—前11世纪）。

图47（左） 可折叠的蜡板在古典时代就已用于书写，是手抄本的原始形式。图为《马内塞古抄本》中的插图，描绘了诗人戈特弗里德·冯·斯特拉斯堡（Gottfried von Straßburg）在人群中辩论的场景。

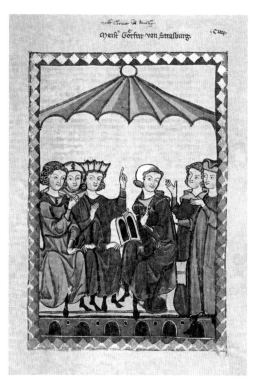

图48（右） 卷轴传统在犹太教的妥拉卷轴中一直延续。图为西班牙巴塞罗那哈加达的犹太教堂的礼拜仪式（1350年）。

时存在。从6世纪起，册子本的形式才开始占主导地位。册子本的雏形早在古典时代就已经存在。人们把薄的、可擦拭的蜡板系在两片木制或金属质地的书封之间，用于记录笔记和草稿。册子本的基本原理是将用于书写的介质放在两个木质书封之间，在书脊处装订在一起。这种形式在古典时代就已经被应用了，但在当时还不用于抄写文字，而仅用于记录人们的构思。

册子本在耐用性、页面大小和使用上与卷轴相比更有优势。古典时代的卷轴大多写在纸草上。纸草是一种纸质书写材料，由尼罗河三角洲原产的纸莎草植物的茎制成。纸草材料轻便且相对便宜，但与纸一样，它对水分非常敏感。纸草的留存率相对较低，现存的古典时代和中世纪的纸草残片几乎全部来自地中海南部地区，大多

数来自埃及。因为保存困难，从1世纪开始，越来越多的重要文件被记录在新发明的书写材料——皮纸上。

皮纸的名称"Pergament"可以追溯到其原产地帕伽玛（Pergamon），由鞣制的动物皮制成，主要是羊皮或小牛皮。皮纸比纸草重得多，但更耐用。此外，皮纸手抄本由木制或皮革书封保护，即使是早期的手抄本，在如今表面也几乎没有变化。早期的基督徒常使用更紧凑的册子本形式来抄写经文，因为纸草卷轴仅能单面书写，而册子本中纸页的背面也可以利用。这样，《旧约》和《新约》可以抄写在一本书中。若采用卷轴形式，"摩西五经"（希腊语中称为"五卷本"）就需要用上五个卷轴。册子本的阅读方式也更方便。阅读卷轴时，在极端不便的情况下，

人们必须展开整个卷轴才能找到某个段落，相比之下，翻阅册子本要容易得多。

早期基督教对圣人的描绘体现了基督教作为"书籍宗教"与册子本这一新形式的联系有多么密切，在图画中，圣人手持的通常不是卷轴，而是册子本。事实证明，在阿尔卑斯山以北寒冷潮湿地区的传教工作中，皮纸册子本是必不可少的，如果使用纸草卷轴，基督教信仰不可能在整个欧洲广为传播。因此，基督教不仅是"书籍宗教"，而且是"册子本宗教"。而犹太教虽然从9世纪起就用皮纸抄写教义（在希伯来语中意为"教导"），但至今仍保留着传统的圣经卷轴形式。

书籍诞生的时刻也是书籍插图的开端。从现存的纸草或约书亚卷轴等早期手抄本残片中可以推断出，典型的卷轴插图是没有边框的，通常是绘在空白的纸草上

图49 《维也纳创世记》（*Wiener Genesis*, 6世纪中叶）是现存最早的豪华手抄本之一。紫色手抄本用银色墨水书写，页面下方三分之一处绘有彩色的插图装饰。

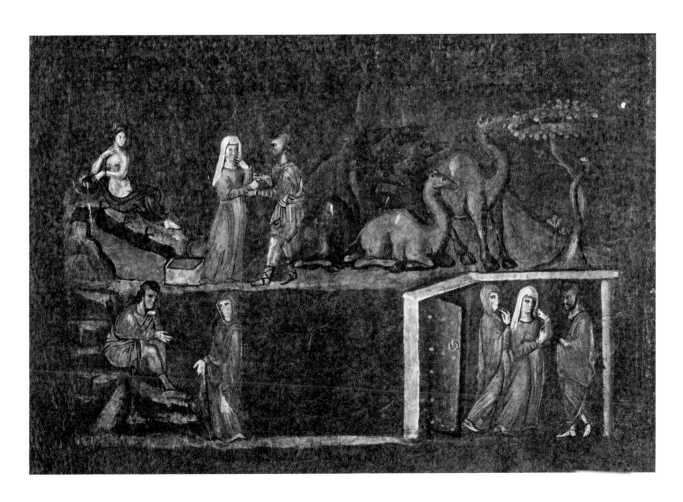

图50 古典时代晚期许多的卷轴是中世纪早期的抄本。图为来自君士坦丁堡修道院缮写室的一部拜占庭福音书（11世纪后半叶），页面展示了基督受诱惑的场景。这是一幅典型的卷轴插图，绘在空白的皮纸背景上。

的几个人物，与文字融为一体，或作为连续的"叙事图画"位于文字的上方或者下方。文字内容和图画的关联非常密切。卷轴插图不是中世纪的书籍插图，而是文字的配图，通过空间布局呈现内容的关联，这时的插图通常以"标题图画"的形式出现在相应的文字内容之前。

古典时代卷轴插图的传统，按照库尔特·魏茨曼（Kurt Weitzmann）的说法，也可以被称为"卷轴风格"，在中世纪得以延续，并成为现代书籍插图的基础。然

而，与卷轴相比，册子本为艺术设计提供了更多的可能性。就其材料而言，纸草的材质不如皮纸更适合吸收颜色。此外，卷起和展开的阅读方式会使卷轴插图的颜色更易脱落。因此，大多数卷轴的插图都是用与文字颜色相同的墨水绘制而成的。相比之下，册子本中的彩色插图得到了理想的保护，大多数册子本在今天仍然和当初刚绘制完成时一样精美。除了材料的优势，册子本还有设计上的优势。跨页图画的呈现方式和书籍打开后的双页形态，使画家不用再拘泥于卷轴的柱状形式。由此，图画更大程度地从文本中解放出来，实现了绘画装饰的差异化。通常，册子本插图不是绘制在空白的皮纸上，而是借助图画边框与文本以及周围的空白隔开，因此边框既可以被视为分界线，也可以被看作连接线。到最后，页边也成了书籍彩饰的重要位置。

从卷轴风格到册子本风格的过渡的最佳例证是《维也纳创世记》。这是一部6世纪初在安条克（Antiochia）创作的册子本，包含圣经的开头和希腊文版"摩西五经"的第一部《创世记》。今天我们看到的全书由24个对开页，即48页组成，但原来的内容要更多。这部为未知客户制作的书籍在创作的当时就已价值不菲，因为书页完全用紫色颜料着色并用银墨书写。

从稀有的紫色蜗牛中提取的紫色颜料被认为是最好的染料之一，长期以来一直是东罗马帝国皇室的专用染料。然而，"真正的紫色"不太适合给皮纸染色，因此人们很早就使用了替代染料，但紫色的尊贵意义仍得以保留。

《维也纳创世记》全书都以彩色插图装饰，全部48页的设计几乎相同。页面上方为银色大写文字，下方为对应的图画。插图的设计呈现为多种不同风格，其中有一部分是卷轴风格，还有的属于册子本风格。在书籍的开头有7幅插图，其边框可能是之后加上的，整体呈现了一个或多个场景，它们排列在一条底线上，但都没有画出完整的背景。其后的插图仍是卷轴风格，没有边框且由多个场景组成，呈两行分布且每行都有一条底线。在书的最

后是单个场景的插图，绘制了完整背景，但没有边框。这本书表明册子本风格已渗透到了书籍插图中。

《维也纳创世记》中，卷轴风格插图的一个例子是对"摩西五经"的第一部《创世记》32：22—28中雅各故事的描绘。叙事图画分为两条图画带，从左上角开始，描绘的是雅各过雅博渡口，右下角的画面描绘了雅各与天使的搏斗，左下角描绘了雅各被授予"以色列"这个名字。"连续叙事风格"一词就是为这种用连续的图画来表现故事的方式而创造的，后来成为中世纪绘画最重要的叙事方式之一。两条图画带在右侧通过半圆形的拱桥连接，这表明这幅图不应和文本一样从左到右阅读，而是从左上到左下。上方图画中的人物直接绘制在皮纸背景上，而下方图画的

图51　根据占星术纸草卷轴绘制的图历，其中包含对天体的解释（前165年）。

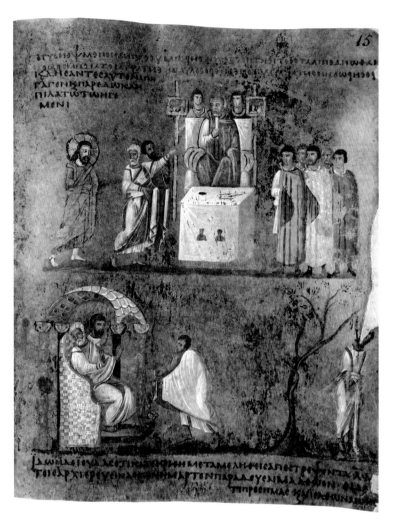

图52 《罗萨诺福音书》
(Codex Rossanensis)是现
存最古老的插图手抄本之
一。图中可以看到本丢·彼
拉多(Pontius Pilatus)坐
在上方对耶稣进行审判
(《马太福音》27: 11—14),
右下角是自缢的犹大。

背景是渐变灰色的,这突出强调了雅各更富有神学意义的搏斗场景和被授予名字的场景。

这幅插图很可能是基于由几个独立场景组成的转轴模板创作的,插画师将这些场景组合成了一条在上下两个区域内延续的条带状场景。在连续呈现的图像中,故事的时间线是交织在一起的。因此,在图画带连接处的拱桥上,雅各的形象可以有两种解读:一种是带领家人渡河的领头人,另一种是被家人留下独自与天使战斗的人。通过这样的策略,画家创造了独有的绘画叙事,窜破了圣经叙事的时间顺

序,在意义模糊性和多重性的基础上发展出了超越卷轴风格的绘画叙事。同时,典型卷轴风格插图中光秃秃的皮纸背景,已经被富有氛围感的图画背景所取代,这可能是从册子本的图画中学来的。

在某种意义上,《罗萨诺福音书》可以说是与《维也纳创世记》对应的《新约》。这部紫色的手抄本以希腊文写成,用银色墨水书写成两列形式,是最古老的福音书手抄本之一,于6世纪初制作于小亚细亚。存留下来的手抄本共188个对开页,其中四福音书中只有《马太福音》完整存留,《马可福音》只有部分存留,其他两部福音书都遗失了。现存手抄本有14页插图,除一页外,其他页面上的插图都呈现为一系列小图,位于福音书的开头,显示出原始装饰的丰富性。作为《马可福音》的作者,马可的形象被绘于相应的导言前。根据古典时代作家的通常形象,他被描绘为在宏伟的拱形建筑下担任抄写员的传教士。然而,站在他面前的并不是他的象征动物狮鹫,而是一个女性形象,她被解读为智慧的化身,但罕见地带着光环。

书中其他插图以生动的人物风格展示了基督生平中的事件和寓言场景,每幅画都与先知人物和《旧约》引文相结合。此外,遗失的正典表章节页也被保存了下来。画中人物的长袍和建筑的颜色比《维

也纳创世记》中更加鲜艳明亮，并被金色的装饰进一步突出。基督的生平场景插图大多位于文字上方三分之一处，在几乎纯色的紫色背景上，没有边框，只有一条底线支撑着它们。图画叙事的方式让人联想到现代卡通连环画，但它们无疑来源于卷轴风格，这些图画也是没有绘制背景的。图中的少量树木或建筑并非用来装饰图画的背景，而是圣经故事中的元素，正如基督进入耶路撒冷的图画所表现的那样。如今我们看到的《罗萨诺福音书》中，在一系列图画的末尾，有一页的正反两面以整页插图的形式描绘了作为罗马长官的彼拉多。这突破了狭窄的图画带的形式，再次表明册子本风格已渗透到了书籍插图中。

　　作为紫色手抄本，《罗萨诺福音书》与《维也纳创世记》以其珍贵的装饰设计，标志着古典时代晚期插图手抄本艺术向中世纪早期过渡的高潮。它们包含了最丰富并且保存最好的叙事图画，但不是现存最古老的关于圣经的插图。这些图画都是在4世纪的《奎德林堡手抄本》（Quedlinburg Itala）的六个残片上发现的。这些残片被当作所谓的废片用来加固书籍的装订，直到19世纪末才被重新发现和提取。残片表明册子本风格在4世纪末已经融入意大利的插图手抄本，插图不

再是绘在空白的皮纸上，而是排列成带边框的场景，形成一种"盒状插图"，即各个场景出现在盒子般的画框中。而占据整页的插图也体现了图画从文本中解放了出来。从磨损严重的残片中可以看出，它们的边框体系和表现方式会让人联想到古典时代晚期的古罗马壁画的幻想图画空间，这也是启发册子本风格的灵感源泉。

图53　《阿什伯纳姆摩西五经》（Ashburnham Pentateuch），大约于600年创作于北非或西班牙，其中一幅大尺寸插图描绘了拉班的故事。

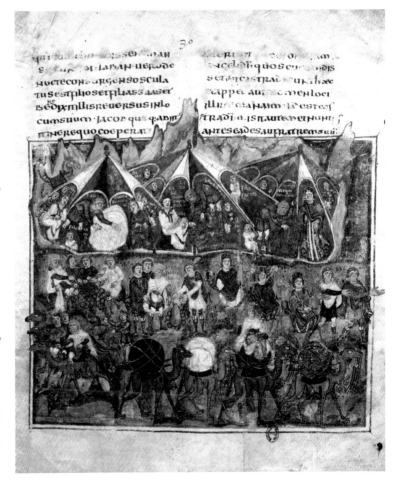

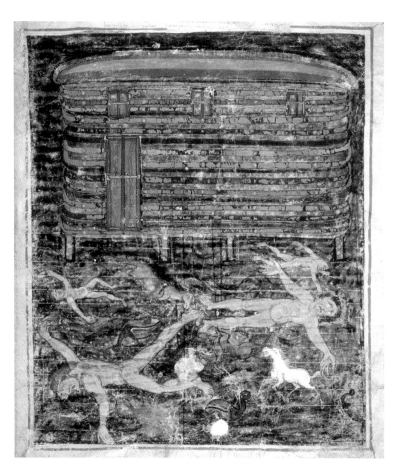

图54 古典时代晚期最不寻常的插图之一，描绘了挪亚方舟和大洪水。人物和动物像太空中的宇航员一样漂浮在彩色背景中。图出自《阿什伯纳姆摩西五经》。

在6世纪末的两部手抄本中，可以找到已经发展成熟的册子本风格，其中整页插图不再包含从卷轴中提取的单独片段小图，而是一个场景占据整个页面。第一部手抄本是《拉布拉福音书》（*Rabbula Codex*），这是一本叙利亚语言的福音书，于586年在美索不达米亚完成，并以其抄写员拉布拉（Rabbula）的名字命名。全书包括6幅整页插图和19个绘有装饰华丽的拱廊建筑的正典表，其中一些被小的边角场景环绕。插图的特点是富有氛围感的彩绘背景，周围环绕着装饰和建筑物边框，这些元素也突显了插图独立的图画地位。

第二部手抄本是《阿什伯纳姆摩西五经》，大约在600年创作于北非或西班牙，是古典时代晚期地中海地区基督教艺术盛行的一个例子。它最晚于9世纪传到图尔的圣马丁修道院（Martinskloster）。书中包含了五部拉丁文的摩西著作，并装饰有19幅整页插图。关于拉班故事（《创世记》24：27—32）的插图仍然清楚地表现出卷轴风格。雅各的岳父拉班是亚伯拉罕家乡的一位富有的牧场主，图画前景中排成一列极为拥挤的骆驼表现了他的财富。插图中的多个场景描绘了他的女儿拉结和利亚谈婚论嫁的故事，这很可能可以追溯到古典时代卷轴中的场景。

这部手抄本中的背景设计很不寻常，画中人物似乎站在绿色纯色背景上，也像是漂浮其中。这规避了任何现实的空间方向指示，正如插图描绘的洪水一样令人印象深刻。这种新的空间概念是迈向中世纪插图"意义空间"的第一步。早期的圣经各版本主要创作于基督教信徒最集中的地方，尤其是地中海东部地区、小亚细亚、拜占庭和北非部分地区，以及西班牙东部。然而，如以上两部杰出的世俗手抄本所示，古典时代晚期的插图绝不仅限于圣经插图。约400年的维吉尔手稿《梵蒂冈维吉尔抄本》（*Vergilius Vaticanus*）和在其100年后的《罗马维吉尔抄本》（*Vergilius Romanus*）都是古典时代晚期

叙事性绘画繁荣的例子。每一本可能是在罗马制作的手抄本，都有带边框的插图装饰，大部分都与文字部分融为一体，尽管有时图画背景很细致，但卷轴风格仍然清晰可辨。

《梵蒂冈维吉尔抄本》仅留存 76 个对开页，包含古罗马诗人维吉尔（Publius Vergilius Maro，前 70 年—前 19 年）的两部作品：《农事诗》（Georgica）和《埃涅阿斯纪》（Aeneis）。其中，史诗《埃涅阿斯纪》描述了罗马的传奇起源，是古典时代最畅销的作品之一，即使到了中世纪也被广泛阅读。这部手抄本几乎呈方形，最初包含 280 幅插图，现存 50 幅，这使其成为早期书籍历史上插图最丰富的手抄本之一。留存下来的插图出自三位不同的画家，第一位和最后一位画家的人物和风景绘画风格让人联想到古典时代壁画的杰出作品，如庞贝的壁画。

正如各种文本补充和早期"修复"的插图所显示的那样，册子本一直被视为模范作品，这并非没有道理。这部手抄本可能是为罗马城市贵族成员制作的，在加洛林时期被保存在图尔的圣马丁修道院中，那里的插画师以其为参考，在 845—846 年为"秃头查理"（Karl der Kahle，823—877 年）创作了《维维安圣经》（Vivian Bibel）中的一些插图。这部册子本可能是

在"秃头查理"的一次罗马之旅中被献给他的，它是阿尔卑斯山以北古典时代晚期绘画与早期中世纪艺术之间的重要纽带，也是"加洛林文艺复兴"研究的基石之一。

《维也纳药物论》（Wiener Dioskurides）是古典时代晚期插图手抄本最重要的作品之一，它既不能归于宗教类，也不能归于世俗类，而是属于非虚构作品。这本 492 个对开页的手抄本包含 392 幅整页图画和 113 幅文字配图，是插图最丰富的手抄本之一。

图 55 "伪奥比安"（Pseudo-Oppianos）的《狩猎之诗》（Kynegetika II）中的插图遵循了古典时代晚期的卷轴风格。图出自一部拜占庭手抄本（11 世纪），描绘了大象和象牙雕刻师。

图56 早期基督教拜占庭手抄本《科顿创世记》（Cotton Genesis, 5 世纪）中描绘创世第三日的插图让人想起古典时代晚期的壁画。这部珍贵的手抄本在 1731 年被烧毁，但这些插图在大卫·雷伯尔（David Rebel）于 1622 年为尼古拉斯·佩雷斯（Nicolas Peiresc）制作的副本中幸存了下来。

1569 年，土耳其苏丹的宫廷医生的儿子将《维也纳药物论》手抄本卖给了哈布斯堡皇帝马克西米利安二世（Maximilian Ⅱ）。这部手抄本以其所包含的近 400 幅大型植物绘画和动物绘画而闻名。书中的插图展现了令人惊叹的自然主义，其中一些直接绘于纸面上的画作展示了稀有物种。整部手抄本以整页图画为主，是书籍史上最早的插图书籍之一，同时也是插图书籍中图画逐渐从文字中解放出来的例证。在这部手抄本中，图画和文字具有相同的重要层级，缺失任何一方都是无法想象的。

中世纪早期：
海岛风格的华丽手抄本

海岛风格的华丽彩饰手抄本可以看作中世纪书籍插图的真正开端。如果说古典时代晚期书籍插图中的叙事插图仍然侧重于文字的配图，那么盎格鲁-爱尔兰手抄本的华丽书页则标志着图画向书籍装饰的转变。华丽插图的影响也延伸到欧洲大陆。7 世纪末，爱尔兰和英格兰的传教士将有插图装饰的手抄本带到欧洲大陆，与古典时代晚期和拜占庭传统一起，共同构成了西方书籍插图最重要的根基。

如果不了解爱尔兰和英格兰深厚的修道院文化和历史宗教背景，就无法理解 600 至 800 年间的插图鼎盛时期。它将受古代地中海起源影响的基督教与本土的凯尔特传统联系起来，这种联系不仅体现在特殊的礼仪中，还体现在深受凯尔特人传统影响的神圣艺术中，著名的爱尔兰福音书《凯尔经》就证明了这一点。中世纪的书籍插图源于异教和古典时代晚期传统的融合。

盎格鲁-爱尔兰插画家们将基督教的内容转化成了他们自己的艺术语言。爱尔兰手抄本装饰的显著标志是源于凯尔特纹饰的交错纹、螺旋纹和结纹，装饰着首字

母和插图页。其中插图的特点是人物和背景有严格的平面性和装饰性，从而表现出超时空的永恒之感。在颜色方面，手抄本偏好使用浅红色、硫黄、绿色等明亮的色彩。爱尔兰书籍插图的另一个特色是地毯页和首字母装饰页，其中文字分别转化为图像和抽象的装饰，艺术性达到了顶峰。

这些标志体现在三部著名的海岛风格手抄本中：《杜罗之书》（*Book of Durrow*）、《林迪斯法恩福音书》（*Book of Lindisfarne*）和《凯尔经》。这三部手抄本都是大开本的福音书，即使在创作出来的当时也被视为非凡的珍宝。众所周知，《凯尔经》像文物一样被保存在一个特制的、神龛一样的书柜中。即使在诞生三个多世纪之后，它的价值和魅力丝毫未减，1185 年杰拉德·坎布伦西斯（Giraldus Cambrensis）的游记中提及它的内容正是证明：

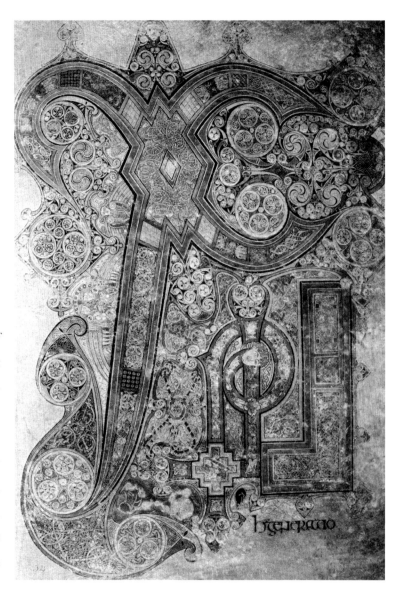

图57 《凯尔经》中带有基督字母"Chi-Rho"的首字母装饰页，这是最著名的海岛风格插图之一。

"这本书包含了圣杰罗姆所说的四福音书的集合，几乎每一页的设计和颜色都不同。在一页上，可以看到神像超凡脱俗的面容；在另一页上，可以看到福音传教士的神秘符号……如果更仔细地看这本书，你会沉浸在它的艺术光辉中。你会注意到细微之处是如此精美和微妙，如此精确和复杂，充满了联系和韵味，有着如此清新和明亮的色彩，以至于人们宁愿说这是天使的作品，不可能出自凡人之手。就我而言，我看这本书的次数越多，研究得越仔细，就越迷失在新的狂喜中，越能感受到这本书的奇妙之处。"

《杜罗之书》也是如此，它标志着

图58 《杜罗之书》包含了最早的海岛风格插图地毯页。

680 年前后海岛风格插图进入繁盛时期。这本福音书的创作地点不详，可能是杜罗附近的爱尔兰民族圣人科伦班（hl. Columban）修道院、苏格兰爱奥那（Iona）岛上的科伦班修道院，或是英格兰北部的林迪斯法恩（Lindisfarne）修道院——这是英格兰早期爱尔兰传教运动的中心。起源之争体现了中世纪早期爱尔兰、英格兰和苏格兰之间的密切联系，这种紧密联系是由传教士和圣人科伦班等修道院的创始人促成的。

这部 248 个对开页的手抄本是现存最古老最完整的海岛风格插图福音书，其装饰风格在爱尔兰和英格兰开了先河。书中包含拉丁文的四福音书，书前是各种序言，包括两个地毯页和一幅带有四福音书符号的插图，以及一个被狭窄的装饰性边框围绕的正典表。最后的地毯页——这个词来自装饰页上类似地毯的图案——位于手抄本结尾的页面之后，这样装饰页就像珍贵的封底一样将福音书包了起来。每部福音书前都有两幅整页插图作为介绍，其背面总是带有对应福音书的符号，并在正文开头的对页设有装饰页。文本的开头有一个大型装饰性首字母，在《杜罗之书》中，首字母也融入了文本之中。但在后来的福音书中，首字母得到了解放，成为一个单独的扉页。除了一些具有重要意义的礼拜文前的装饰性首字母外，福音书的文字仍然没有装饰。

福音传教士的符号可以追溯到古典时代晚期，尽管也是装饰性很强的样式，但装饰页面令人惊讶，形状如柳条、结、圆圈、漩涡和交织的动物身体的几何排列图

案让人想起东方和科普特人的纺织图案。然而，这些艺术品在爱尔兰的认识和传播情况很难证明。和其后所有的海岛手抄本一样，《杜罗之书》深深植根于本土艺术。一个重要的相似例子是凯尔特金属制品，它珍贵的封套（cumtachs）和装订就是证明。插画师们将雕塑和金银器上常见的绳结和编织图案运用到书籍彩饰中，而在这之前，书籍彩饰对于凯尔特文化来说还是陌生的。

在海岛风格的形成中，很重要的一点是使用了经典的字形较宽的安色尔体（Unzialschrift），其特征是圆润的字母，从诞生之初就被用于册子本，而不是卷轴。爱尔兰插画师从未承担将卷轴转化为册子本的任务，他们直接在册子本上发展出了自己的插图风格。

关于《杜罗之书》的起源仍有许多谜团。没有任何资料或献词显示了抄写员和插画师的姓名、籍贯和创作地点，但我们至少可以假定拉丁文福音书的抄写员是受过书法训练的修士。他们的榜样是圣人科伦班，传说他在年轻时仅用了短短12天就抄写了一本从教友那里偷来的福音书。因为这次盗窃，科伦班在563年被迫移民到苏格兰。在赫布里底群岛的爱奥那岛上，他建立了一座中世纪早期著名的修道院，成为他这位"苏格兰的使徒"传教工作的

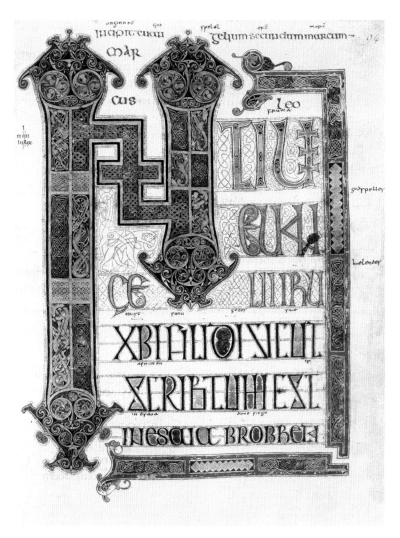

起点。一些艺术史学家猜测这就是海岛风格彩饰手抄本的起源地。

年轻的科伦班的"抄写奇迹"在100多年后仍然给人们留下异常深刻的印象，这在从原版复制而来的《杜罗之书》的尾页中可见一斑。据记载，这本书也是科伦班在12天内完成的，他的作品就这样延续到了复制品中。这些复制品因其所号称的神奇来历，获得了比肩文物的地位，而奢华的图画装饰更突出了这一点。科伦班在很多方面都是海岛风格手抄本插图艺术

图59 《林迪斯法恩福音书》中《马可福音》开头的首字母连字"Initium"几乎占据了整页。这部装饰奢华的福音书是在700年左右受林迪斯法恩修道院的埃德弗里斯（Eadfriths）主教委托所创作。

的先驱。在三十多年的传教活动中，他建立了许多必须配备基本礼仪书籍的修道院。在这里，福音书作为上帝话语的化身，具有特殊意义，这使它成为所有圣经典籍中被装饰为插图书籍的首选。

这部爱尔兰手抄本插图的创作者很可能是世俗信徒兄弟。这些画作主要体现了技术上的高度完美——只有在《杜罗之书》中，有些地方的颜料层因化学反应而丢失——而且能够反复改变取自本地传统的图案素材，这说明插画师们受过扎实的工艺训练。同时，海岛风格首字母装饰的特点是图像与文字的密切联系，这说明插画师受过一定的教育。

另一个迹象表明，与书籍的其他装饰元素相比，插图在当时是最不受重视的，这与今天的观点截然不同，即认为插图是书籍彩饰艺术的核心。在手抄本被创作的时代，像《杜罗之书》或第二大海岛福音书《林迪斯法恩福音书》等豪华手抄本中的插图被简单地视为文字的装饰。因此，文献中通常不会提及插画师，即使是在 10 世纪随《林迪斯法恩福音书》的起源而添加的尾页中也只列出了负责抄写文字、装订书籍和制作书封的人的名字：

"林迪斯法恩教堂的主教埃德弗里斯抄写了这本书，以纪念上帝和圣卡思伯特（hl. Cuthbert）以及所有遗物在岛上的圣徒。林迪斯法恩居民的主教埃塞尔瓦尔德（Ethelwald）将其装订成册，并加上书封。隐士比尔弗里斯（Billfrith）制作了书封并用黄金、宝石和镀金的纯银金属加以装饰。"

上文提到的三位神职人员都是历史上有据可查的林迪斯法恩修道院全盛时期的人物，该修道院是由圣卡思伯特（卒于 687 年）在现在诺桑比亚海岸外的圣岛（Holy Island）上建立的。然而，两位主教不太可能亲自设计福音书，这项工作需要金匠和装订方面的技能培训。与大多数中世纪手抄本一样，必须委托他人制作。

图60 《林迪斯法恩福音书》中福音传教士马可的形象可以追溯到古典时代晚期的样式，但这些样式被重新描绘为二维平面形象。

例如一位主教虽被称为大教堂的"建造者",但他本人既不堆砌石块,也不管理建筑工地。因此林迪斯法恩的主教不是亲自动手制作这本书的,而是它精神和资金上的赞助者。

据文献记载,《林迪斯法恩福音书》的书封装饰得像一个圣物箱。这突显了这本书的崇高地位,该书是875年厄尔杜夫(Eardulf)主教在撒离岛上时从掠夺的维京人手中救下的宝藏之一。传说有七个人被派去守卫教堂的宝物,但他们无法阻止这本珍贵的书在暴风雨中被冲到海里。多亏了圣人施展奇迹帮助,卡思伯特才在海滩上找到了这本完好无损的福音书。

即使在之后的几个世纪里,《林迪斯法恩福音书》也从未被损坏或切割过,这使其成为海岛风格手抄本中的一个例外。全书258页,尺寸为34×24.5厘米,包含15幅大幅面插图和装饰页,以及书籍开头的16个绘有拱形框架的正典表。它的地毯页和首字母装饰页中的绳结、漩涡和编织图案可以追溯到凯尔特时期,但对福音书和正典表的描绘,即在人物、建筑和整体构图设计上尝试的空间效果,体现了古典时代晚期的样式。

《林迪斯法恩福音书》的装饰插画师如何认得意大利的模板?这个问题的答案出奇简单。距林迪斯法恩约60千米的

韦尔茅斯-贾罗(Wearmouth-Jarrow)双子修道院,它不是由爱尔兰-苏格兰人建立的,而是由盎格鲁-撒克逊僧侣建立的,他们继承了圣奥古斯丁在597年奉教皇格里高利一世(Gregor der Große)之命带到英格兰的罗马传统。这一传统的代表学者是贝达·维内拉比利斯(Beda Venerabilis,约672/673—735年),他长

图61 《林迪斯法恩福音书》地毯页的十字架图案。

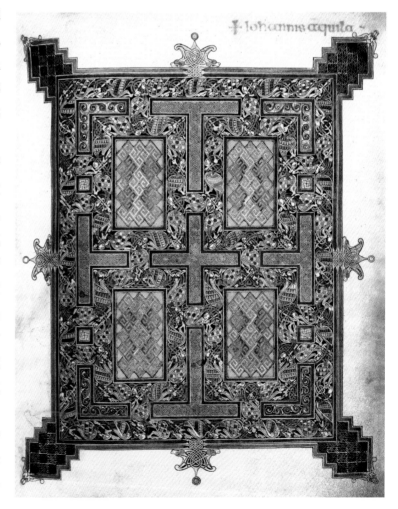

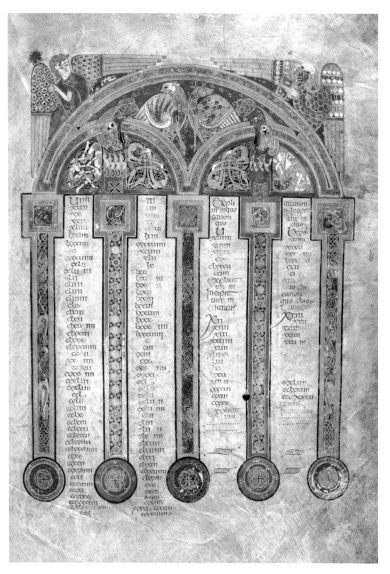

图62 作为福音书,《林迪斯法恩福音书》包含了一系列由华丽拱形框架装饰的正典表。

期居住在韦尔茅斯–贾罗一带。韦尔茅斯–贾罗的两座修道院之间联系密切,从《林迪斯法恩福音书》的委托者埃德弗里斯同时委托贝达撰写圣卡思伯特的传记这一事实就可以看出。盎格鲁–撒克逊的修道院也可能为《林迪斯法恩福音书》提供了文本模版,这使来自韦尔茅斯–贾罗的两部著名手抄本,即现藏于佛罗伦萨的《阿米提奴手抄本》(*Codex Amiatinus*)和《斯托尼赫斯特福音书》(*Stonyhurst Evangeliar*)极为相似。

根据古典时代晚期的传统,手抄本包括正典表和传教士肖像,插画师将其应用于《林迪斯法恩福音书》中,福音传教士的宝座以及正颂牌上方的拱门、柱子和柱子底座都绘着柳条编织图案而不是大理石纹理,传教士长袍上覆盖着抽象的线网而不是塑料感的褶皱。尽管如此,对福音传教士沉浸在写作中的形象的动人描绘显而易见是出自古典时代。

将《林迪斯法恩福音书》中的福音图画与最著名的海岛风格手抄本(即创作于约800年的《凯尔经》)中的福音图画进行比较,二者风格差异尤为明显。后者是手抄本中尺寸最大、插图最细致的,全书有339个对开页,代表了爱尔兰图书艺术的巅峰。它包含31幅整页插图和装饰页,100多幅较大尺寸的首字母图画,还包括一些较小的装饰和图形首字母,以及每页文字的填充线条。根据海岛风格手抄本的设计原则,每部福音书的开头都有一系列插图和首字母图画,以及带有正颂牌的扉页和整页的圣母肖像画。此外,还有一些基督受难图中的风景描绘,这在爱尔兰的书籍插图中是不寻常的。

除了华丽的装饰外,这部手抄本的主要魅力在于大尺寸的插图和首字母图画之间的设计对比。插图中的人物由于其"模版化"的设计和装饰而显得僵硬,而首字

母图画的特点是看似不受限制的大胆装饰以及人物身体和纹饰的交织。大大小小的首字母中，动物和人物形象表演着真正的杂技，极具代表性地呈现了字母、人物和装饰几乎取之不尽、用之不竭的可能性，令人印象深刻。图画中各种动物和人类的形象，大眼瞪小眼，张口结舌，看起来连自己都惊讶于他们那令人费解的变身技巧。这本书的每一页都藏着新的惊喜。

字母、图形、纹饰无限变化的创意理念，在首字母"XPI"的设计中被发挥到了极致。基督会标的这三个字母交织在绳结、藤蔓和人物身体的漩涡中，难以辨认。小动物的头、爪或人类的手延伸至藤蔓中，从字母"P"中长出一个人的头，长着修长翅膀的天使横跨在左边"X"的两侧，小鱼在色彩之间游动或漂浮。在字母的中央，小小的人物试图解开藤蔓，却被纠缠在其中。

唯一没有藤蔓漩涡图案的是一个动物场景——两只老鼠争夺神圣宿主，它们分别被两只猫的尾巴勾住，猫的背上又坐着两只老鼠，咬着猫的耳朵。这个猫捉老鼠的游戏有很多不同的解释。一些艺术史学家将早期画作中的动物视为在戏剧意义上对日常修道院生活的幽默暗示。还有人将老鼠解释为恶魔，想要夺取神圣宿主，但被警惕的猫阻止了。然而，这些说法都没

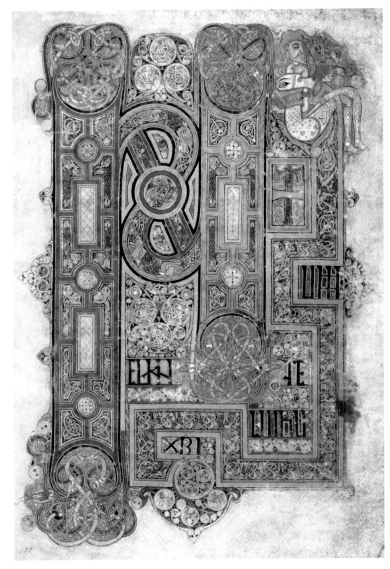

有对猫背上的两只老鼠做出确切的解释。这个主题很可能没有唯一解释，它就像画中画一样，展示了整个装饰页面的基本思想，其中包括各个元素的无限互动和转化。对于解读者来说，重要的不仅是图画本身，还有它在书中的位置。例如，"道成肉身"（Incarnation）的首字母缩写图画就出现在《马太福音》开头的基督家谱之前。

尽管进行了数十年的研究，但我们仍无法确定《凯尔经》的确切起源地点和年

图63 《马可福音》开头的首字母连字"Ini"（Initium）在《凯尔经》中占据了整整一页。

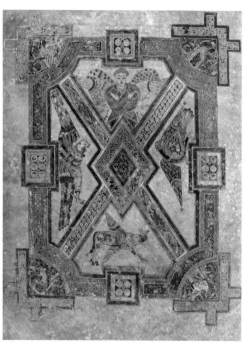

图64（左）《凯尔经》
装饰华丽的框架结构中，
四位福音传教士代表性
人物的形象看起来也像
是装饰一样。

图65（右）《凯尔经》
的正文页面上有许多装饰
性的首字母和数字。

份。大多数专家主张的观点是这本书制作于793年（也就是维京人第一次入侵的那一年）前不久，在科伦班建立的苏格兰西部的爱奥那岛上的修道院。807年，修士们开始迁往爱尔兰的凯尔斯，科伦班修道院把《凯尔经》带到了那里。《凯尔经》可能是被抢救到爱尔兰的修道院的宝藏之一。如果创作地点是爱奥那岛这种说法是正确的，那么所谓的"爱尔兰书籍插图的伟大成就"实际上都不是在爱尔兰土地上创作的。然而，爱尔兰凯尔特人的传统也在苏格兰和英格兰北部建立的爱尔兰修道院中得到了广泛的发展。

《凯尔经》是中世纪早期海岛风格插图手抄本的巅峰，从现存的手抄本来看，它也被视为手抄本发展的伟大遗作。海岛风格书籍艺术的终结，与其说是由于在《凯尔经》中达到顶峰的艺术力量的减弱，

不如说是由于其外部影响力的削弱。从793年起，维京人的多次入侵摧毁了许多地方的修道院，并剥夺了修士的生计。不仅爱奥那修道院在9世纪初被废弃并搬迁到新地点，许多其他地方的缮写室也被关闭了。主教和修道士们除了委托制作华丽的手抄本外，还有其他的顾虑。海岛风格书籍插图的命运清楚地表明，珍贵插图手抄本的创作和整个学派的发展在很大程度上取决于客户的经济能力和利益。

然而，海岛风格书籍插图并没有随着维京人的袭击彻底结束，它在欧洲大陆的不列颠群岛之外还有一处重要的延续。爱尔兰和盎格鲁-撒克逊的高级传教士威利布罗德（Willibrord，658—739年），在新成立的修道院和教区设立了缮写室，他在那里复制了来自家乡的海岛风格手抄本和插图。威利布罗德于690年离开家乡，致

图66（左）《凯尔经》的地毯页是爱尔兰书籍插图的亮点之一。

图67（右） 在这部海岛风格手抄本中，狮子作为福音传教士马可的代表形象，出现在《马可福音》的前页。这本书很可能是由圣威利布罗德赠予埃希特纳赫修道院的（约690年）。

力于异教弗里斯兰人的皈依。695年，他被教皇塞尔吉乌斯一世（Sergius Ⅰ）任命为弗里斯兰大主教（Erzbischof der Friesen），后又被任命为乌得勒支大主教（Erzbischof von Utrecht）。大约在698年，他创立了埃希特纳赫修道院，之后他可能向该修道院捐赠了一本装饰华丽的福音书。这本《圣威利布罗德福音书》（Evangeliar des hl. Willibrord）大约创作于690—700年，从风格上看，它是《杜罗之书》和《林迪斯法恩福音书》的结合，体现在整版描绘的福音书符号和繁复的首字母图案中。8世纪中叶，威利布罗德封圣后，这部福音书被视为其遗物，直到法国大革命期间修道院解散后，才与其他埃希特纳赫书籍一起来到巴黎国家图书馆。

威利布罗德很有可能在他位于埃希特纳赫的家乡的修道院中设立了一个缮写室，为修道院和威利布罗德的其他教堂基金会制作插图书籍。这些手抄本证明了埃希特纳赫延续了盎格鲁–撒克逊与海岛的文字和绘画风格。就像《林迪斯法恩福音书》中的插图一样，在8世纪初的埃希特纳赫也可以观察到"外国"的、古典时代晚期形式的入侵。缮写室整合的创新力量体现在于730年左右以其抄写员的名字命名的《托马斯福音书》（Thomas Evangeliar）中。这本书的正颂牌和福音传教士的肖像体现了古典时代晚期地中海风格人物肖像与海岛风格绳结纹饰的成功融合。

除了埃希特纳赫，在中欧的其他地方，海岛风格手抄本也得以保存和复制。成为"爱尔兰崇拜"（Irenkults）主要场所的圣加仑（St. Gallen）修道院，起源于爱尔兰修士加卢斯（Klause）的隐居室（hermitage），他在约610—612年跟随传

图68 这幅绘有四位福音传教士的象征和基督半身像的插画来自埃希特纳赫的福音书（8世纪），遵循了海岛风格。威利布罗德的修道院中的缮写室是8世纪欧洲大陆海岛风格手抄本插图的重要起源地。

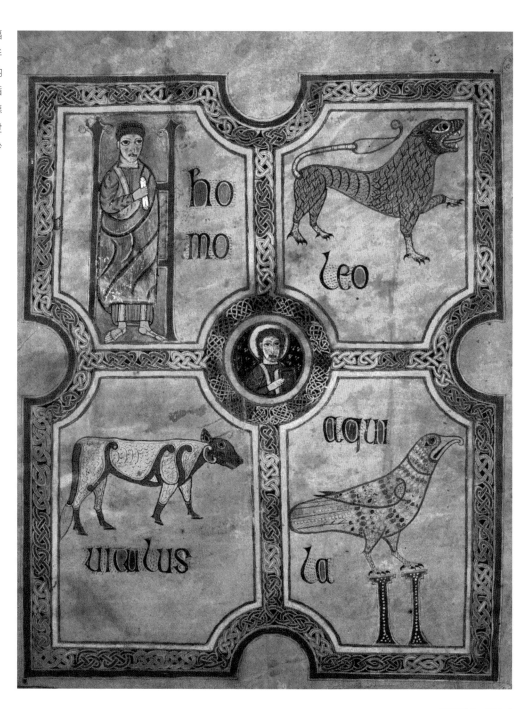

教士小科伦班来到康斯坦茨湖地区。有许多爱尔兰朝圣者访问过圣加仑修道院，有记载证明他们向修道院及其图书馆捐赠了手抄本。手抄本中包含的文本、首字母缩写和插图在很长一段时间内都被用作圣加仑修道院缮写室创作的范式。

海岛风格和古典时代晚期的典型组合基于林迪斯法恩学派，也是大陆上海岛风格书籍插图的特征，成为其后加洛林手抄本插图发展的基础。海岛传统在可以追溯到古典时代的插图风格中体现得不太明显，而在首字母的装饰中体现为绳结图案、编织纹饰和几何结构，或许还体现在对人物化和动物化首字母的偏爱，以及整本书的装饰设计上。然而，在加洛林王朝，这些传统与其说是在埃希特纳赫这样的修道院延续，不如说是在图尔、兰斯、亚琛和梅斯等主教和宫廷中心得到了延续。

加洛林文艺复兴：加洛林宫廷学校

法兰克国王、罗马帝国皇帝、于1165年封圣的查理大帝被认为是现代欧洲的祖先。他也是欧洲大陆中世纪书籍插图最早的推动者之一。他努力改善教育，促进科学和艺术发展，并且频繁捐赠书籍，为法

兰克王国带来了文化的繁荣。而在此之前，法兰克王国的特点是移民时期的动荡和随之而来的内部权力斗争。

书籍和文字在查理大帝的统治中发挥了核心作用。他是第一个认识到文字重要性的中世纪统治者。然而，对于查理大帝来说，教育本身并不是目的，而是在这个主要由口头决定的世界里直接为维持权力服务。在政治和文化上，法兰克王国是一个多民族国家，在查理大帝去世时，其疆

图69 查理大帝生平的两个场景，出自《法兰西编年史》。在上层图画中，查理大帝派遣王室信使到他的帝国各省；在下层图画中，查理大帝得到教皇利奥三世的支持，在罗马加冕为皇帝。

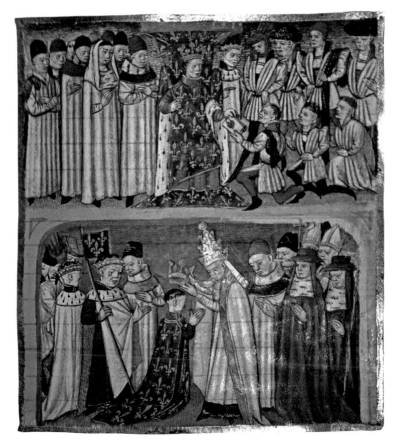

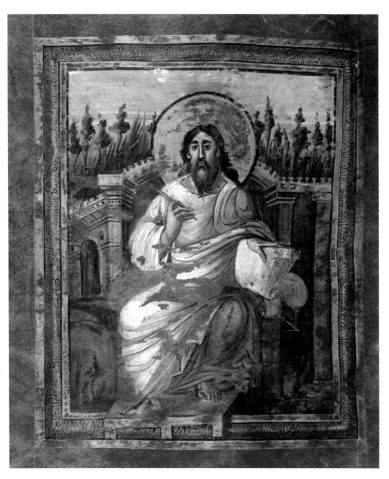

图70 描绘圣约翰的插图，出自800年左右查理大帝在加冕之际委托制作的《维也纳加冕福音书》，图画灵感来自古典时代晚期的范式。这本书后来成为国王在亚琛举行加冕典礼的誓约书。

域从西班牙北部一直延伸到丹麦边境，从布列塔尼到匈牙利，从弗里斯兰到意大利。为了将这个庞大的王国团结在一起，不仅需要军事上的成功，还需要地区统治者的政治支持和良好的管理。王国的首领是国王，他的法令通过大臣和运作良好的复杂的王室信使系统传达给地区和地方统治者及官员。如果没有文字的约束力，就不可能有这种信使系统。文字是法兰克王国的基础之一。

除了科学，查理大帝也提倡艺术，这不仅仅是为了审美的享受，其主要目的是为统治者存储记忆。查理大帝最著名的捐赠书籍是《维也纳加冕福音书》，他可能是在800年圣诞节在罗马加冕为皇帝前不

久向他的亚琛宫殿建筑群中的修道院委托制作的这本书。全书由紫色皮纸制成，以金银墨水书写，仿效古典时代晚期的华丽手抄本。据说，此书是由皇帝奥托三世于1000年发现的，就在他派人打开在帕拉蒂尼教堂中崇高先世的坟墓时。《维也纳加冕福音书》是帝国皇权的标记之一，德意志民族神圣罗马帝国解体后，它于1811年被带到了维也纳。这部手抄本的名字来自它后来在德国国王加冕仪式上作为誓约书的功能。

即使没有这种历史意义，这部手抄本也是中世纪早期插图书籍最非凡的范例之一。它的设计融合了加洛林艺术的两极，一边是来自地中海地区的基督教古典时代晚期的传统，另一边是法兰克和日耳曼-凯尔特传统。虽然最初的装饰主要基于本土或海岛风格，但描绘传教士的插图及其边框显然归功于古典时代晚期或经由拜占庭传承的古典时代的范式。

在动人的风景背景前，四位福音传教士手持书写用具，几乎占据了整个画面。蓝色的天空在画面上方边缘处变亮，体现了插画师营造空间纵深感的功力。与海岛风格插图中的传教士相比，这些画中的传教士以立体的形象出现，衣袍刻画极为丰满，姿态生动。画中的物体也体现了透视。例如《马可福音》的插图中，长长的白色

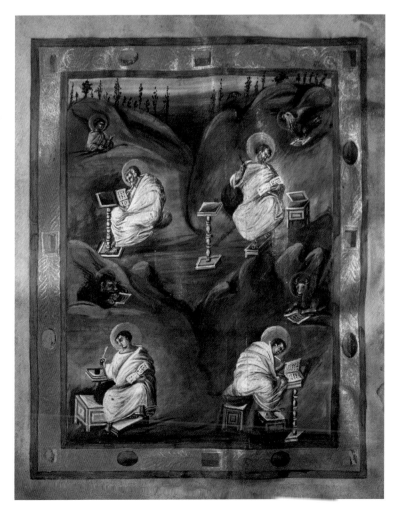

卷轴边缘绘有阴影；而在《约翰福音》的插图中，人物身体右侧被描绘得更明亮，其身体左侧绘有阴影。然而，正如圣约翰脚边突出于画框之外的脚凳所显示的，插画师显然不了解透视缩短规则，因此脚凳似乎要从画中倾斜出来。即使对古典时代晚期绘画的模仿仅取得了部分成功，这幅描绘圣约翰的插图也是中世纪早期插图艺术的杰作之一。

《维也纳加冕福音书》所呈现的对古典时代晚期和拜占庭艺术形式的追溯，是罗马帝国翻新的杰出范例，查理大帝曾把它作为自己的政治和文化纲领。不过，其基础不是古典的、异教的古典时代，而是基督教古典时代晚期。"罗马法兰克王国"将成为一个更伟大的罗马帝国，建立在基督教和法兰克传统的基础上，查理大帝毫不否认这一点。"加洛林文艺复兴"并不是简单的古典时代复兴，而是结合当地传统有针对性地挪用古典时代的基督教文化。

教会是地区层面上的重要融合力量，它具有规范化的制度结构，与主要基于个人关系的国家不同。查理大帝推动了教区、修道院和教区教堂的建立和扩张，并试图规范基督教教义和礼仪，这仍然深受爱尔兰传教士和当地特殊形式的影响。来自英格兰约克郡的宫廷学者、后来的图

尔主教阿尔昆（Alkuin，约730—804年）创作了圣经的典范版本。阿尔昆的这版圣经创造了文本历史，并成为后来加洛林王朝"辉煌圣经"的文本基础。每个教会都要配备福音书、诗篇和圣礼书，其中包含的文本要尽可能接近原始版本。作为样本，查理大帝在785—786年向教皇哈德良（Hadrian）索要了一份现已遗失的圣

图71 《亚琛珍宝库福音书》（*Aachener Schatzkammer Evangeliar*）中，四位福音书作者被同时绘于古典时代晚期风格的氛围感风景背景的插图中。

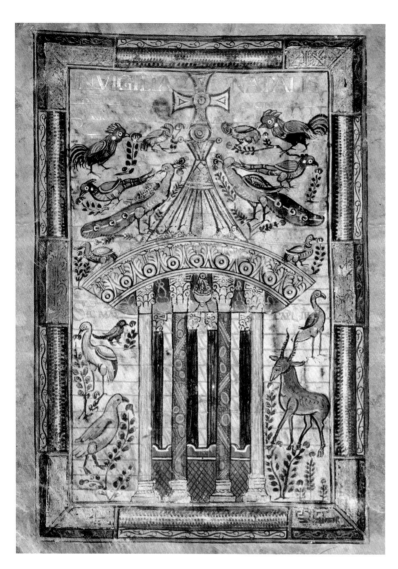

图72 《歌德士加福音书选集》以其抄写员的名字命名，是查理大帝宫廷学校的最早证据。其中一幅整页插图展示了对生命之泉的描绘，象征着洗礼和天堂。

作书籍字体，在15世纪被人文主义者重新发现，成为一种所谓的古典时代字体，并成为今天印刷字体的基础。

诸如加洛林小写体或礼仪标准化之类的创新源自修道院和修道院学校，但最重要的是来自亚琛的主教或大教堂学校和亚琛的宫廷。除了阿尔昆之外，查理大帝还召集了其他来自不同国家的重要学者来到他的宫廷学校，他们成了加洛林文艺复兴时期的思想先驱。查理大帝不断扩建的亚琛王宫图书馆系统地收集了具有科学和文学意义的古代卷轴。如果没有这些以卷轴形式留存下来的典籍，许多领域的古代知识都会遗失。查理大帝和他的科学顾问的选择，决定了我们今天对古典时代图书的了解。

亚琛王宫图书馆的手抄本以文字为主，但在查理大帝委托制作的华丽手抄本中，文本是珍贵的陈设品，其中包括活跃了几十年的查理大帝宫廷学校的七本传统手抄本。在风格上，宫廷学派绝非同质化。缮写室的内部结构和艺术家的生平都没有资料记载，只有少数抄写员的名字在献词中得以记录下来。最早的作品是《歌德士加福音书选集》（Godescalc Evangelistar，约781—783年），以其抄写员歌德士加（Godescalc）的名字命名，他将自己称为查理大帝的"最低等的仆人"。

礼书，其文本可以追溯到教皇格里高利一世。加洛林王朝以其宫廷学校中绘制的珍贵诗篇作为回报，并以其抄写者的名字命名为《达古夫诗篇》（Dagulf Psalter）。

统一的字体还有助于沟通，尽可能清楚地传达内容，且缩写较少。查理大帝及其宫廷学者最伟大的文化成就之一是加洛林小写体的发展，它基于古典时代晚期草书和半文体，主要由小写字母组成，其特点是各个字母之间有明确的间隔，同时基本避免了连字和缩写。它在12世纪被用

献词中将查理大帝和他的妻子希尔德加德（Hildegard，卒于 783 年）称为委托人，强调了他们对精美书籍的兴趣。被歌德士加描述为"非凡作品"的紫色福音书的外形与高尚的秩序相一致。这本福音书超过 200 页，福音短文按教会年份顺序排列，每一页都有装饰边框。图画位于手抄本的开头，包括 6 幅整页插图：1 幅基督升座图、4 幅福音传教士图和 1 幅生命之泉图。插图风格显然可以追溯到古典时代晚期，尽管具有强烈的装饰性色彩，但其样式、带有绳结和柳条图案的首字母和边框装饰明显遵循了海岛风格。作为宫廷学校的"创始作品"，《歌德士加福音书选集》连接了加洛林艺术的两个根源，并以自己的风格将两者结合在一起。

《苏瓦松的圣梅达尔福音书》（*Evangeliar aus Saint-Médard in Soissons*）中也有类似的插图，但书中的文本体裁和排列方式都不同。这部手抄本可能是 9 世纪初在查理大帝宫廷学校制作的，由查理大帝的继任者虔诚者路易（Ludwig der Fromme）和路易的妻子朱迪丝（Judith）于 827 年复活节赠予苏瓦松的圣梅达尔教堂。此外，这部福音书手抄本配有 12 个正典表，在非常动人的拱形建筑下，罗列呈现出福音书的平行段落。扭曲的柱子、叶状的首座、蜿蜒的门楣和拱形建筑上不同寻常的仿宝

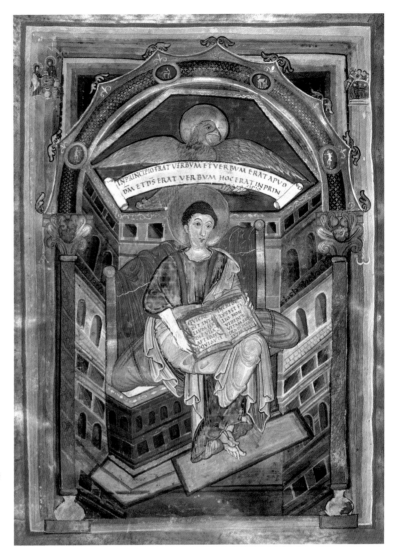

石装饰，这些显然可以追溯到古典时代晚期的范式。不过，这些范式已经被以二维的方式重新诠释，失去了原有的三维立体效果。同样的情况也体现在各部福音书的插图和"羔羊崇拜"插图中，后者作为卷首画位于文本之前。

不同传统和范式的具体结合，在这部手抄本中《约翰福音》开头的双页、福音传教士的形象和装饰页就有体现。插图周围环绕着金色边框，镶有宝石和珍珠，模拟了版画的边框，并赋予插图一种富有象

图73 《苏瓦松的圣梅达尔福音书》中福音传教士约翰的画像，四周是装饰华丽的拱形建筑边框。

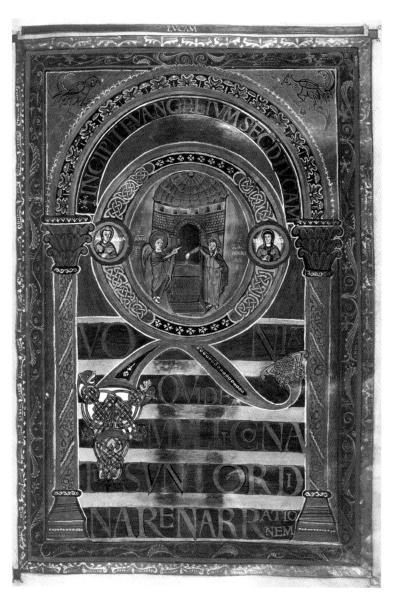

图74 在查理大帝宫廷学校的《哈雷黄金福音书》（*Harley Evangeliar*，约 800 年）中，我们可以看到最早的一些历史化首字母。《路加福音》开头的首字母"Q"中描绘了天使对撒迦利亚的报喜场景。

基于海岛范式，而小型人物场景引入了一种新的意大利–地中海传统，后来成为《卓戈圣礼书》等手抄本的唯一设计原则。

《洛尔施福音书》（*Lorscher Evangeliar*）是宫廷学校众多礼仪手抄本中最突出的亮点。和其他幸存的宫廷学校手抄本一样，这部福音书是用金子写成的，大约在 15 世纪被分割成两部分。该手抄本创作于 810 年左右，可能在 820 年左右被捐赠给了加洛林王朝特别赞助的洛尔施皇家修道院（Reichskloster Lorsch），在 9 世纪中叶作为"象牙封面饰有图画、以金字写就的福音书"首次被列入图书馆目录。这部手抄本装饰上的象牙板现藏于伦敦维多利亚和阿尔伯特博物馆与梵蒂冈博物馆，是加洛林王朝最具价值的雕刻作品之一。

除了福音传教士肖像和经牌之外（某种意义上，这些都是有插图的华丽手抄本的基本设计），这部手抄本还包含一幅著名且被大量复制的威严基督像插图、各种位于福音书开头的首字母和装饰页，以及由柱式建筑装饰的对基督祖先的非凡描绘。《洛尔施福音书》的宏伟效果主要归功于 400 多页文字中异常丰富的装饰，每页的正反面都环绕着不同的页边装饰，文字栏之间的垂直分隔条上也重复着这种页边装饰的图案。这些如画的页边装饰将文字的意义提升到了极致的高度。除了带有

征性的光环。小型叙事场景抵消了纪念碑化的倾向，这个双页和其他福音书开头的双页都被插入了拱形建筑上方的拱肩中，与查理大帝宫廷学校的另一本福音书中的历史化首字母一样，是加洛林艺术中最早的风景插画之一。首字母本身也被填充了与福音文本内容一致的人物和场景——《路加福音》的首字母中描绘了圣母领报的场景，历史化装饰首字母中描绘了圣母访亲图和威严基督像。字母的形状和装饰

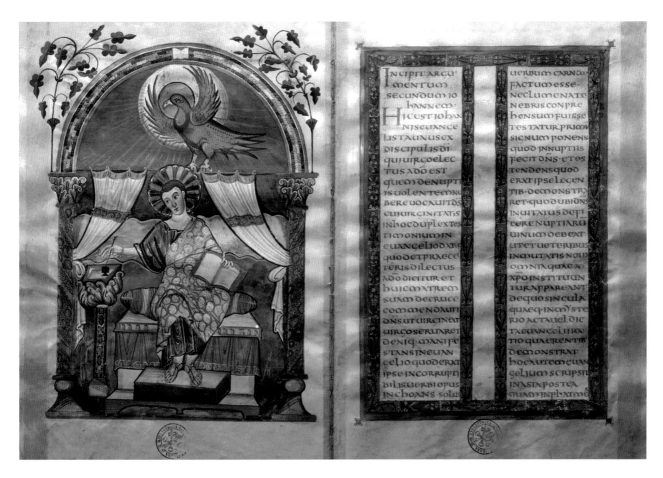

树叶、转折或大理石花纹的边框外，还有镶嵌有彩绘石头或宝石的单独边框。古色古香的石雕在中世纪是令人垂涎的收藏品，也被装饰在经牌上。

查理大帝的儿子和孙子也是艺术和书籍的积极赞助人。其中之一是查理大帝的私生子卓戈（Drogo，卒于855年），他于823年被他的同父异母兄弟"虔诚者"路易擢升为帝国最重要的主教之一，担任梅斯主教。他大概是在850年左右在梅斯委托制作了《卓戈圣礼书》，其文字是基于遗失的《哈德良圣礼书》（Hadrians Sakramentar）。卓戈在文字基础上尊重他父亲对礼仪改革的努力，但在装饰方面，他的创造性远远超出了宫廷学校的手抄

本。对文本的选择是为了便于主教在梅斯大教堂的个人使用——然而，鉴于其几乎未被破坏的保存状态，卓戈是否真的使用了这部包含无数金色首字母装饰的手抄本来做弥撒，可能值得怀疑。

首字母的装饰风格以古典时代晚期的藤蔓和大叶形图案为主，灵动的人物场景和特殊的画面空间处理方式都表明画家受过地中海地区的教育，或者至少对意大利-拜占庭的手抄本有过深入的研究。由于文字的含义不同，首字母的装饰大小也不同，其中一些融入了文本中。大型首字母本身就为小型人物场景提供了图画空间，这些小型人物场景根据字母的形状嵌入字母并被字母框住。因此，弥撒文开头

图75 福音传教士约翰的肖像，出自查理大帝宫廷学校的《洛尔施福音书》（约810年），基于古典时代晚期范式。这部手抄本的正文页采用了华丽的边框装饰，最迟在9世纪中叶都保存在洛尔施的皇家修道院，后来被分成两部分，其中一部分被送往梵蒂冈。

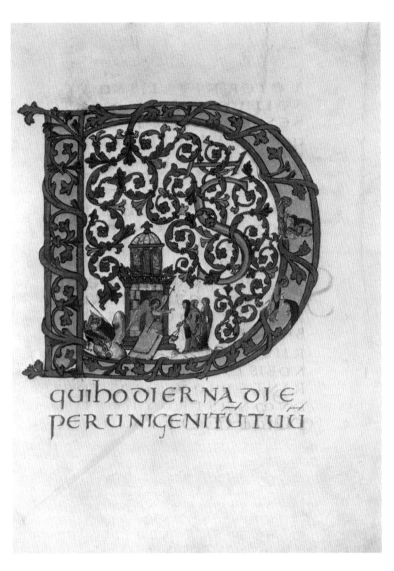

quibodier na die
per unicenitu tuu

图76 《卓戈圣礼书》
可能是查理大帝的私生
子卓戈（梅斯主教）在
850—855年委托制作的。
复活节弥撒文开头的首
字母"D"中的画面呈现
了三位妇女访问耶稣墓的
场景。

的首字母"T"在字母的线条末端和交叉点设计了四个绿色的"开口"，由藤蔓构成框架，画面中呈现出《旧约》中麦基洗德庆祝的祭祀活动上亚伯、麦基洗德、亚伯拉罕和他们的祭品的形象。字母的形状是天然的图画边框，例如在复活节弥撒文的首字母"D"（Deus）中，主要场景是天使向耶稣墓前的三位妇女宣告基督复活。字母"D"的绿色背景中呈现了两个有关联的场景，描绘了基督在马利亚和抹大拉的马利亚的面前现身。

除梅斯外，兰斯和图尔这两个主教区城市也是查理大帝继任者统治时期加洛林王朝图书插图发展的主要中心。840—845年，图尔产生了两部杰出的圣经手抄本，即《维维安圣经》和《穆蒂埃-格兰德瓦尔圣经》（ *Bibel von Moutier-Grandval* ）。两者都是所谓的汇编（Pandects），即将经过阿尔昆修订的《旧约》和《新约》合为一卷。

最迟从16世纪开始，《穆蒂埃-格兰德瓦尔圣经》就一直保存在穆蒂埃-格兰德瓦尔（Moutier-Grandval）的汝拉修道院（Jura Kloster）中，它包含四个部分，两部分为《旧约》，两部分为《新约》，还有一些建筑式经牌。手抄本开头的《创世记》插图尤为著名，讲述了人类第一对夫妇亚当和夏娃从被创造出来到被逐出天堂的故事，以及他们在人间日常生活的艰辛。各个场景以古典时代晚期古色古香的条纹为背景，简洁的构图清楚地表明了它们起源于卷轴风格插图。其他插图，包括《出埃及记》前的摩西故事图画、《马太福音》前的威严基督像和《启示录》中的场景等双页图画，都有不同的设计。每部典籍前都以一个大型装饰首字母开篇，字母周围带有几何编织纹饰和叶形图案，我们能从这看出它与古典时代晚期范式的联系。一些特别重要的典籍的开头还出现了

历史性首字母。以《诗篇》部分为例，首字母的边框里就描绘了《诗篇》作者大卫在狮群中的半身像。

从圣经和福音书装饰的华丽程度来看，"秃头查理"的统治时期是加洛林手抄本插图艺术发展的巅峰。皇室委托者的辉煌首先体现在《圣埃梅拉姆黄金手抄本》（*Codex Aureus von St. Emmeram*）和《城外圣保禄大殿圣经》（*S. Paolo fuori le mura*）中，"秃头查理"可能是在 875 年罗马教皇约翰八世加冕之际将其赠予后者的。很难想象还有什么比这更精美的礼物：这部大开本手抄本通篇以金色文字书写，包含无数插图、装饰首字母和装饰页，都饰以金色和紫色，唤起了人们对那个时代的金匠作品的记忆。

手抄本的首页是查理在宝座上的画像，下方紫色背景上呈现了装饰献词。书中其他插图主要是带有叙事场景的条带状图画，其内容与图旁文字或圣经故事有关。条带状图画并不总是水平排列且有清晰的分隔，而是在个别情况下会共用图画背景，或者在叙事上相互关联。在一些插图中，多个场景也会共同围绕着某个中心人物，例如《出埃及记》的卷首画，坐在画面中心的国王被摩西生平的五个场景环绕。每幅插画在构图设计上略有不同。装饰的多样性是设计方案的一部分，对增强

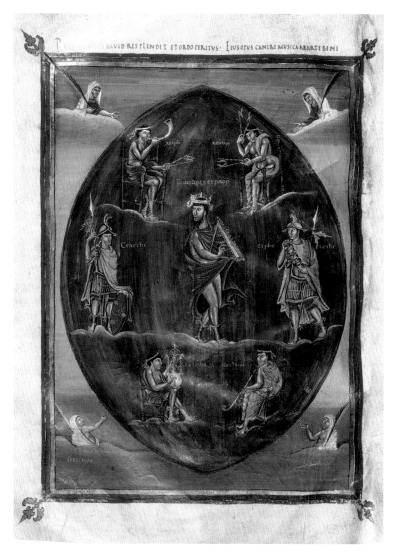

手抄本的魅力做出了很大贡献。在大多数情况下，插图与装饰页形成双页，再次强调了文字部分的开头。与插图、装饰页一样，文字也设有装饰框，这使手抄本更加珍贵，将每一个双页都变成了一个小小的、令人惊叹的图文艺术品。

《圣埃梅拉姆黄金手抄本》中也有类似的情况，这是"秃头查理"在位期间书籍插图艺术的第二个亮点。这部大开本福音书完全用金色大写字母写成，正文页由精心设计的边框和中间栏构成，带有各种

图77　这幅插图描绘了大卫王与卫兵凯特、佩勒特，以及乐师阿萨夫、赫曼、埃坦、杰杜顿一起弹奏竖琴的场景，出自《维维安圣经》，也被称为《"秃头查理"的第一本圣经》，该手抄本于 843—851 年制作于图尔学院。

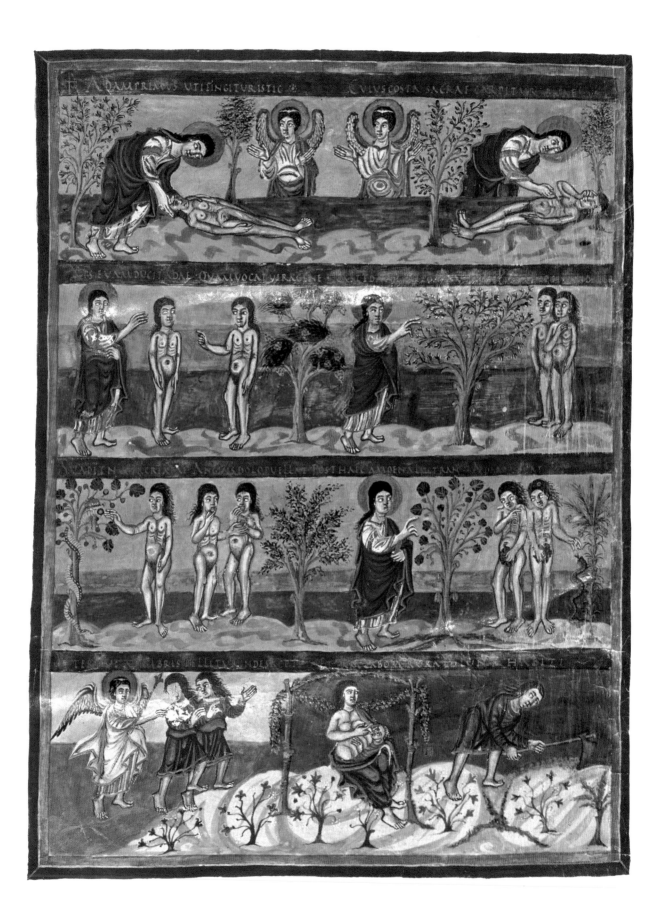

类型的叶形纹饰和大理石花纹，可以追溯到古典时代晚期范式，而首字母的装饰则是受到了海岛风格的启发。

与《城外圣保禄大殿圣经》相似，它的扉页描绘了一位宝座上的统治者，紫色背景上有装饰献词。这部手抄本的序言以威严基督像插图和边框围绕的经牌为装饰，而四部福音书的开头各有一幅福音传教士的肖像、标题页和起始页。按照古典时代晚期的范式，福音传教士以抄写员的身份出现在名副其实的"缮写室建筑"中。其后的扉页中心通常呈现被框起来的基督象征，例如《路加福音》，它的扉页画着一只被福音传教士符号框起来的羊羔。尤为特别的是《约翰福音》的扉页，中心呈现了一个精心设计的纪念章，是一只指向上方的金色的手。纪念章边缘的献词显示，这只手代表"上帝的权力"，它保护着查理大帝的帝国。

最晚从 10 世纪开始，这部手抄本就一直存放在雷根斯堡的圣埃梅拉姆皇家修道院中，艺术史上最早有记载的修复措施之一就体现了它的价值——手抄本前的一幅在 10 世纪末添加的插图可以证明这一点。仿照福音书扉页的范式，这幅插图在菱形构图中呈现了一位站立姿势的修道院院长。据献词记载，委托修复这部手抄本的是"不肖的拉姆沃尔德院长"（unwürdigen Abt Ramwold）。

除了华丽手抄本中以珍贵的金色和不透明颜色绘成的插图外，加洛林时期的手抄本还有更不寻常的插图形式。其中，可能在 820—880 年创作于兰斯的《乌得勒支诗篇》（*Utrecht Psalter*）就包含了一系列棕色墨水绘制的钢笔画装饰。全书以大写字母分三栏书写，穿插有高度不一的图画，占据了整个页面的宽度，导致页面布局不规则。然而，其设计理念非常简单：插图像标题一样被放置在诗篇、赞美诗和信条的前面，从而将极具画面感的诗篇文字以插图的形式转化为小场景。这些没有边框、墨水浅淡的插图表现出了动人的人物场景，其中往往嵌入山地景观，有的插图还延伸到文字栏中。画中有些人物（例如在曼陀罗中带有十字架光环的基督）以及一些建筑元素（例如寺庙或城市），经常以固定的形式重复出现。11、12 世纪在英格兰制作的三份副本表明，《乌得勒支诗篇》的插图在中世纪引起了轰动，该手抄本在 1000 年传入英格兰。

第二部不同寻常的作品是拉巴努·毛如斯（Hrabanus Maurus，约 783—856 年）的论著《论对圣十字的赞美》（*Vom Lob des Heiligen Kreuzes*），他是阿尔昆的学生。822 年，他被任命为富尔达皇家修道院的院长，847 年被任命为美因茨大主教。

图78（对页图） 《穆蒂埃-格兰德瓦尔圣经》开头以一组条带形式的插图描绘了人类始祖亚当和夏娃的故事，从上帝创造亚当到亚当夏娃被驱逐出天堂。该插图出自840年左右在图尔创作的插图版全本圣经。

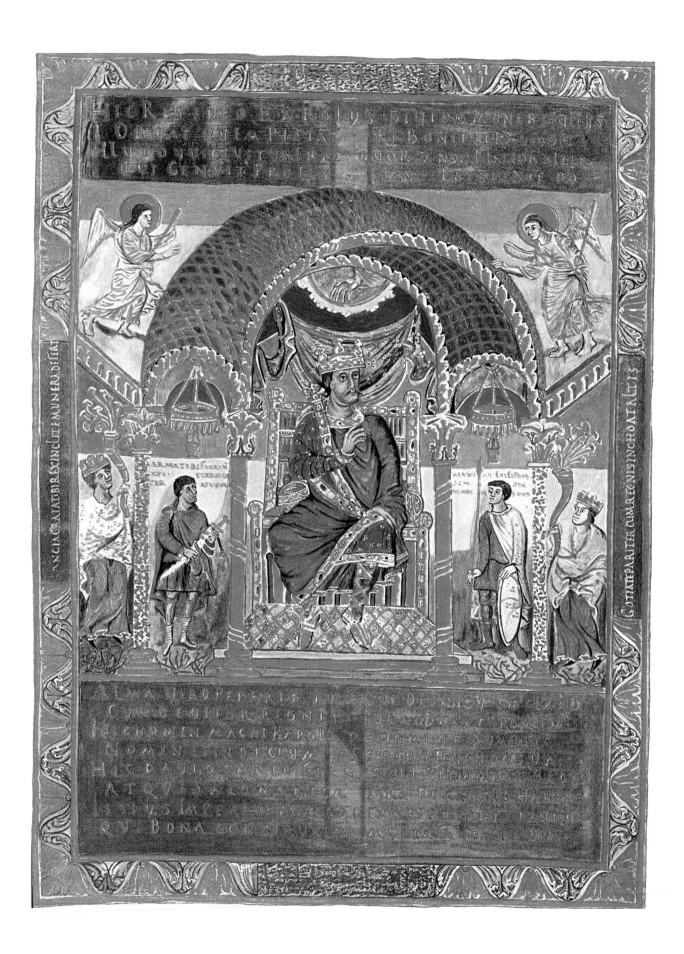

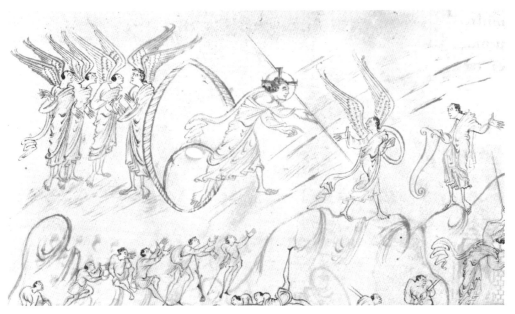

图79（对页图）在"秃头查理"统治期间，兰斯诞生了一批极为宏伟的加洛林手抄本。《圣埃梅拉姆黄金手抄本》（约870年）中的献词页插图描绘了宝座上的"秃头查理"，在他两边分别是两个手持武器的人，以及两位分别象征着弗朗西亚（Francia）和戈蒂亚（Gotia）两省的女子。

图80（本页图）加洛林手抄本中的一个例外是以钢笔画为插图的《乌得勒支诗篇》。它于11世纪初传入英格兰，1010—1030年创作的副本即为《哈雷诗篇》（Harley Psalter）。图为《诗篇》11章的插图（"耶和华试验义人……"）。

该手抄本创作于约813—814年，并从830—840年流传至今，书中包含很多图画诗，以大写字母书写，以彩色装饰或图画衬托，这样可以使文字部分分离出来，自成体系。每首诗总是占据一页，像插图一样装饰精美，并在下一页附有注释。

拉巴努将他的书献给了"虔诚者路易"、教皇格雷戈尔四世和美因茨大主教。他采用了古典时代晚期流行的文学体裁，并以巧妙的方式对其进行了创新，以适应他所在时代的人物和主题。在赞美"虔诚者路易"的诗旁，配图将皇帝描绘成一位带有光环、手持十字架手杖的神圣战士。如果从上到下阅读由手杖和光环标记的字母，会发现两句箴言。光环上写着"基督，请你加冕路易"，手杖上写着"在十字架上的基督，是胜利和真正的救赎，以公正的秩序统治一切"。

奥托王朝与萨利安王朝的华丽手抄本：献给皇帝与主教的艺术

中世纪书籍插图的亮点还包括950—1100年之间创作的宏伟的奥托手抄本和萨利安手抄本，这些手抄本以其闪闪发光的大幅金色插图、雄伟的人物画和华丽的扉页，塑造了中世纪书籍插图的整体理念。特里尔、埃希特纳赫、雷根斯堡、希尔德斯海姆或赖兴瑙的大型缮写室是由最高的帝国和教会的王子所委托。亨利二世在赖兴瑙委托制作了手抄本，用于建立他的班贝格主教区；亨利三世在埃希特纳赫为施派尔大教堂和戈斯拉尔的皇家修道院委托制作了奢华手抄本，希尔德斯海姆的伯恩沃大主教为希尔德斯海姆大教堂提供

图81（对页图） 这幅出自《〈以赛亚书〉评注》（*Jesaja Kommentar*, 约 1020 年）的精美插图描绘了曼陀罗中的威严基督像，画中场景整体呈杏仁形。

了出自他家族缮写室的珍贵礼仪书籍。一些手抄本由于其委托人封圣而获得了比肩文物的地位，因此在几个世纪中基本上毫发无损。

赖兴瑙学派最重要的作品之一是《亨利二世的福音书》，亨利二世在 1014 年左右将其捐赠给了他新成立的班贝格教区。赖兴瑙学派创作了众多出色的手抄本，然而，大约 150 年来，专家们一直在争论这些手抄本究竟是在康斯坦茨湖岛上还是在特里尔或其他地方创作的。尽管有许多迹象表明 10 世纪和 11 世纪赖兴瑙岛上存在一所绘画学校，但又没有确切的证据。那些精美的手抄本中没有任何一部透露其起源地。

《埃格伯特手抄本》（*Codex Egberti*）大约创作于 985 年，其献词页很长一段时间里被视为赖兴瑙岛上存在绘画学校的证据。它显示，两位传教士卡尔杜斯（Keraldus）和赫里贝图斯（Heribertus）向特里尔大主教埃格伯特（Egbert，约 950—993 年）赠送了一本书。在献词中，两人都被称为"augigenses"（来自奥岛），对应的献词中也提到了"丰饶的奥岛"（augia felix），这正是赖兴瑙岛的别称：

"埃格伯特，请收下这本书，它充满神圣的教导！愿您通过它获得永恒的幸福和快乐。幸福的奥将它赠予您，先生，以示敬意。"

埃格伯特作为赖兴瑙岛上的"校长"角色，在这里以手抄本捐赠者的身份出现，但没有任何相关记载。就《埃格伯特手抄本》而言，捐赠者并非创作者，这一点也得到了新的古籍研究的证实。研究表明，这部手抄本很可能是在特里尔创作的。负责手抄本装饰的几位艺术家中，其中至少"格里高利大师"几乎可以肯定活跃在特里尔。这样一来，赖兴瑙学校的核心证据就缺失了，必须重新讨论其渊源。

在赖兴瑙手抄本研究中，《埃格伯特手抄本》的创作地被认为是鲁德普雷希特（Ruodprecht），其名来自特里尔大主教的另一部手抄本《埃格伯特诗篇》（*Egbert Psalter*）的持有者。据同时期的文献记载，埃格伯特是他那个时代杰出的艺术赞助人之一：

"大教堂因异教徒和基督徒的抢劫而一贫如洗，但由于埃格伯特的慷慨捐赠而变得富足，他向教堂捐赠了大量的金银十字架、圣像、圣杯……唱诗班长袍、地毯、窗帘和土地。"

埃格伯特最喜欢的画师是一位被称为

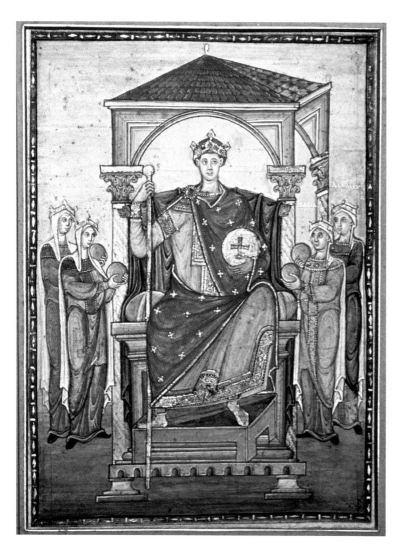

图82 特里尔最重要的
奥托手抄本插图的例子之
一是对宝座上的皇帝奥
托二世（955—983年）的
描绘，他身边环绕着日耳
曼尼亚、弗朗西亚、意大
利和阿勒曼尼亚四省的化
身。"格里高利大师"的
这幅画可能出自与他同名
的教皇的书信集《格里高
利一世信件集》。

"格里高利大师"的工匠，其名来自《格
里高利一世信件集》（*Registrum Gregorii*，
约985年），现藏于特里尔市图书馆，是
埃格伯特为特里尔大教堂委托制作的。
"格里高利大师"也被认为是制作《埃格
伯特手抄本》的印刷工厂的负责人，尽管
他本人只贡献了书中的7幅插图和一些初
步设计。这部福音书是中世纪早期第一部
详细介绍耶稣生平事迹的叙事插图手抄
本，由51幅图画组成，从圣母领报节到
五旬节，图像主题贯穿了一年的各个节庆

日。在手抄本的最前面附有献词图和四位
福音书作者的画像，它们成对出现在紫色
背景地毯页的两个双页上。

这部5世纪的古典时代晚期手抄本
被认为属于基督故事绘画的范式，除了人
物风格外，插图的样式也是佐证。打断纵
向文本栏的横向插图让人联想到《梵蒂
冈维吉尔抄本》中的插图。场景的构图减
少了一些人物形象和元素，以浅色条纹为
背景，也对应了古典时代晚期的范式，虽
然没有完全沿用其确切的范式。失传的
基督故事被认为是整个赖兴瑙和特里尔
学派以及11世纪埃希特纳赫手抄本插图
的主要基础，其范围一定广泛得多。在其
他抄本和赖兴瑙－奥伯采尔的圣乔治教堂
（Georgskirche）的著名壁画中出现的"拿
因的年轻人奇迹复活"等寓言场景，在
《埃格伯特手抄本》中都没有出现。

同时，经过艺术史研究，已经确定了
大约50部赖兴瑙学派的手抄本，其中有
20部左右是散落在欧洲各地图书馆的插
图手抄本。传统上将其分为三大类，有的
是"前辈"，有的是"后辈"。按时间顺
序排列，每类手抄本的献词页都署有修士
的名字，表明其为持有人，通常他也被认
为是抄写者或赞助人。插画师仍保持匿名。
也许有一天会找到证据表明，手抄本内部
类别的各种影响和风格差异是由于它们由

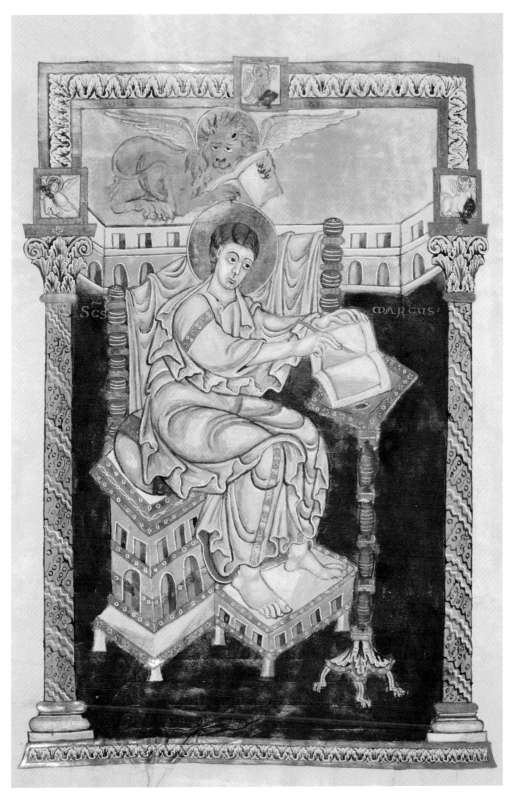

图83 描绘福音传教士
马可的插图，出自《维特
金杜斯手抄本》（*Codex
Wittekindus*），于975年左
右创作于富尔达的重要
绘画学校（bedeutenden
Malerschule in Fulda）。

图84 复活拉撒路是基督的神迹之一，这一故事也出现在奥托王朝的书籍和壁画中。图为埃希特纳赫的《亨利三世的黄金福音书》中的插图。

且首次出现了形象化的表现，但仅限于献词页、福音书作者画像和威严基督像。只有《吉罗手抄本》（Gero Codex）在复活节的历史化首字母中还描绘了基督生平的一幕。

《吉罗手抄本》以其赞助人的名字命名，一位名叫吉罗（Gero或Gerhous）的神职人员。这部手抄本是加洛林书籍插图的重要节点，因为书中福音传教士的画像和威严基督像都惊人地忠实于查理大帝宫廷学校的《洛尔施福音书》，但它对相应的插图进行了略微"现代化"的复制。我们可以从《吉罗手抄本》的插图中看到赖兴瑙学派的主要特征，即装饰设计越来越清晰、减少细节而强调主体人物、从描绘实体逐渐转向用线条表现。画面中的人物越来越占主导地位，被强化的、富有表现力的姿态十分令人瞩目。

赖兴瑙画派最主要的派别是那些在990年至1010/1020年间为皇帝奥托三世和亨利二世创作的手抄本。这个派别的名字来自传教士柳塔尔，他的形象出现在《奥托三世的亚琛福音书》的装饰献词页上，将金光灿烂的手抄本呈献给宝座上的皇帝。该手抄本很可能是由奥托三世委托制作的，作为亚琛大教堂的加冕福音书献给国王，这也是对他所崇敬的查理大帝的模仿。这本福音书大概创作于996年奥托

一个流动的工坊创作，在不同的地方为不同的顾客提供珍贵的抄本。

赖兴瑙画派中最早的一个派别可追溯到970—980年，其插图的风格与后来的作品大不相同，被称为埃本南特（Eburnant）或安诺（Anno）派别。除了特里尔和圣加仑风格的大写首字母外，这些手抄本还包含完整的首字母装饰页，并

三世加冕为皇帝后不久，现在仍然保存在亚琛大教堂的珍宝库中。

手抄本中的所有图画都占满了整页，并饰以拱廊形装饰边框，这种装饰形式可以追溯到古典时代。每卷福音书前都有一个对开页，上面有对应作者的画像，还有一个装饰扉页，在相同的框架中以金色字母作为文本开头。福音传教士的形象和基督的场景不再像《埃格伯特手抄本》那样以苍白的天空条纹为背景，而是始终以金色为背景。这种背景就像插图的拱形边框一样，不仅强调了福音书不可估量的价值，而且创造了一种延伸至永恒的效果。

奥托三世的第二部福音书手抄本在几年后制作于慕尼黑，不仅规模更大，而且比《奥托三世的亚琛福音书》包含更多的图画。这部手抄本的整体概念清晰而具有纪念意义，对基督生平的描绘更侧重于本质，清楚地强调了姿态与手势。虽然具体地描绘了行动的某个时刻，但在统一的金色背景下，永恒和崇高感显而易见。黄金是最珍贵、最耐用的材料之一，被视为永恒和天堂之光的象征，是神圣启蒙的镜子。与其他颜料不同，金色会反射光线，因此金光闪闪的插图不会像如今的普通画作那样僵硬。

去空间化、纪念碑化和神圣无上的趋势在《亨利二世的福音书》中达到了顶峰。

这部手抄本中共有 23 幅关于十二节日的插图，其中最重要的节日的插图以双页呈现。此外，插图中不再有密集的多人物场景，而是集中表现几个主要人物，这以牺牲叙事多样性为代价实现了纪念碑化的壮观效果。奥托三世的《慕尼黑福音书》中几乎全是相同的人物和相似的构图，而在《亨利二世的福音书》中，同样的场景分布在双页上，从而显得崇高。画面张力来自人物的手势、外观和运动方向，也来自

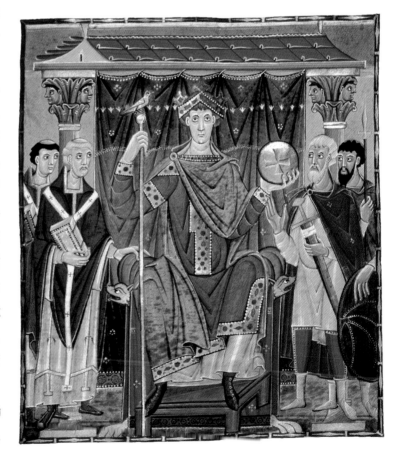

图85　奥托三世以"格里高利大师"为奥托二世绘制的加冕肖像画为参考，委托创作了这幅画像，将自己描绘为在教会和世俗的代表之间加冕的统治者。出自奥托三世的《慕尼黑福音书》（*Münchener Evangeliar*, 约1000 年）。

图86 所谓赖兴瑙书籍插图的巅峰是《亨利二世的福音书》中的整页插图。在金色的背景前,巨大的人物形象以其独特的姿态获得了一种超越时间的存在感。图为描绘天使向牧羊人报喜信的插图。

建筑的构图,就像金色背景一样,已经成为一种纯粹的意义隐喻。这些手势并没有那么多的言语和反言语的意义,而是似乎跨越了表面。它关乎圣子的异象,关乎永恒和神圣的代表,更关乎神圣的辉煌展示,从神身上转移到作为神在人间代表的君主身上。

赖兴瑙学派的艺术在亨利二世辉煌的手抄本中达到了巅峰。直至1060年创作的"学院手抄本",都几乎没有在插图和装饰页构图与整体设计方面再有任何创

新。手抄本逐渐趋向于简化、粗粝和重复,其中一个原因是皇家客户停止了委托。埃希特纳赫皇家修道院成为萨利安皇帝的首选缮写室。这个学派从1030—1035年开始活跃,是赖兴瑙书籍彩饰的继承者之一,也使用了《埃格伯特手抄本》的原始材料,在首字母的装饰上也有相似之处。此外,埃希特纳赫的画师开创了自己的传统,例如装饰性地毯页、双页条纹插图以及对紫色而非金色的偏爱。

在埃希特纳赫手抄本中,创作于纽伦堡的《埃希特纳赫黄金手抄本》占据了核心地位。和加洛林王朝的华丽手抄本一样,《埃希特纳赫黄金手抄本》完全用金墨书写,装饰华丽。其内页的价值和书籍封面的价值几乎等同。这本书的封面是10世纪末特里尔金匠的杰作,可能是由塞奥法诺和她的儿子奥托三世于986—990年捐赠给埃希特纳赫修道院的,他们两人都被描绘在封面的金色浮雕中。由于皇家捐赠书籍众多,19世纪的研究者认为这部手抄本也是皇家委托创作的。事实上,这部黄金手抄本是1045年左右由一位不知名人士委托创作的。与其他奥托和萨利安手抄本相比,这部手抄本中既没有捐赠者的画像,也没有献词。然而,其装饰丝毫不逊于亨利三世的皇家手抄本,这表明它是由一位地位较高的赞助人委托埃希特纳赫

修道院制作的。

作为一部福音书手抄本,《埃希特纳赫黄金手抄本》包含四部福音书的完整文本以及序言、目录和教规表。除了简单的、部分具象化的金色首字母外,装饰还包括整个大写首字母页、大大小小的装饰区域、装饰文字页、福音书作者画像和大量基督故事绘画。尤为特别的是四个仿拜占庭珍贵丝织品的对开页。这部手抄本仅是用到的皮纸也得花不少钱。135 张由优质小牛皮制成的皮纸几乎没有一页出现孔洞或其他损坏,考虑到纸张的大小,这意味着至少需要 70 只小牛,更有可能是 100 只小牛或更多的动物不得不为制作手抄本而丧生。艺术设计遵循着精确、极富变化的概念,将这种多样性与秩序相结合是图书装饰者的成就之一。"有序变化"是手抄本的基本设计原则,它涵盖了书籍设计的各个方面,从字体到首字母,从装饰页到插图。这部手抄本中,页面中心和边框的空白非常大。仅从未使用的皮纸的数量来看,它就已经是一部出色不凡的作品。最后,它的保存状况非常好,这说明即使在早期它也不是供日常使用的,而是作为一种特殊的珍宝受到保护和照顾。

这部手抄本中的插图并没有贯穿全部文本,而是像卷首画或序言一样分布在各部福音书之前。双页的威严基督像是全书

的卷首画,紧随其后的是各种序言和带有拱形装饰边框的经牌,再之后才是四部福音书的正文部分。福音书前的序言图画总是按照相同的原则排列:首先是仿珍贵丝织品材质的双页图;然后是两页带条纹背景的插图,按时间顺序呈现了基督的生平场景;之后是各部福音书作者的画像,并附有经文装饰页;最后是宣布正文开始的序言装饰页和福音书装饰扉页。尽管遵循这样严格的顺序,但人们在翻阅书页时不会对其产生整齐划一的印象。相反,根据

图87 《亨利二世的福音书》插图中的大型人物,表现为墓边简洁的天使形象,被描述为"鲜活的姿态"。

TRANSMIGRATORES QUID STATIS SUSCICIENTES · HUNC DS ASSUMPSIT HOMINEM QVE VIRGINE SVPSIT

DISCIPULI TRISTES TEMPLO PARITER RESIDENTES · SVMVNT OMNIGENAS SUBITO DE PNEVMATE LINGVAS

图88 《埃希特纳赫黄金手抄本》中，基督受难故事画中描绘的基督升天场景。

"有序变化"的原则，每本福音书都被赋予了独一无二的设计。

全书开头的双页图尤为精彩。紫色边框中，左边是威严基督像，基督作为世界的统治者坐在金色曼陀罗环绕的宝座上，右边两个天使展示着一个金色文字板。文字板和曼陀罗的高度、宽度和边框几乎相同，形式和内容也相互关联。画面的主角是这位神圣的世界统治者，他的膝盖上支撑着一本打开的书，书中写着"天使之音""欢喜吧，你们的名记录在生命之书中"。"生命之书"指的是福音书，其作者约翰、路加、马太和马可被描绘在圆形装饰边框中，以其象征人物的画像为代表。威严基督像和福音作者符号的组合同时也是对《启示录》的隐喻，即世界的统治者出现在四位天人中间。先知以赛亚、耶利米、以西结和但以理被描绘在福音书的四个角落，象征着《旧约》和《新约》、预言及其应验之间的联系。他们呈弯腰姿势，体现了中世纪抄写员的辛勤工作。

画面右边，两个天使用石板呈现了文字，金色的线条书写着对上帝的赞美。在《埃希特纳赫黄金手抄本》中，每部福音书的正文前都会用整页插图和赞美诗来赞美其作者，并呈现在文字板上。在双页图中，左页绘着福音作者的画像，与右页的诗文相对。不过，福音书前的这些双页

图，都不及全书开头的威严基督像双页图华丽。

《埃希特纳赫黄金手抄本》的一大特点是地毯页，介绍了每本福音书之前的图画。四个双页中的每一个都有不同的图案，模仿拜占庭-萨珊王朝的丝织品且十分完美，以至于观者需要再三确认才发现它是画出来的，而不是真正的织物。画家很可能使用了真正的丝织品作为参考，或者对丝织品材料很了解。这主要是因为东方丝绸在中世纪的欧洲是十分流行的时尚物品，也是珍贵的代名词。尽管它们通常带有异教图案，但都被用于礼拜和仪式，或者被用作圣物的包装，以及像《埃希特纳赫黄金手抄本》那样，被用作书籍封面。

翻开仿丝织品的封面，就是基督故事图画的开始。图画场景在双页上排列成三行，呈现为条带状插图，可以按照从上到右下的顺序观看，像阅读现代漫画一样。有些条带包含两个连续的场景，如天使报喜和圣母访亲。在其他情况下，一条之内只有一个场景，如三博士朝圣。有时，画家通过人物的手势和眼神巧妙地将场景联系起来，例如基督诞生与天使向牧羊人报喜信，以及三博士梦兆与他们的离开。

故事图画的四个部分基本上遵循了圣经对基督生平的描述，画家将福音书合并成了一个大型的总体图画故事。这

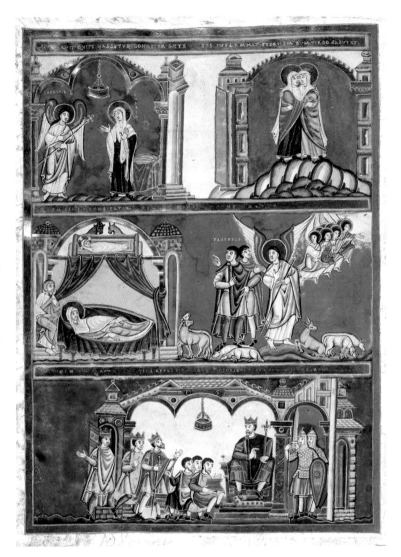

些插图代表了一系列独立的图画，虽然取材自圣经，但在空间和内容上发展出了自己的逻辑。作为所谓的"福音和谐"（Evangelienharmonie），这些细长的条带状插图形成了一种与文本平行的"超级福音"，以令人难忘的方式呈现了基督生平的关键事件，从而呈现了基督救赎故事中最重要的阶段。

基督故事图画由多位插画家创作，根据画中独特的人物、建筑、背景设计，以及对某些颜色或细节的偏好，很容易区分

图89　在《埃希特纳赫黄金手抄本》中，每部福音书的正文前都绘有讲述基督故事的条带状插图。第一组画展示了基督童年的故事，包括天使报喜、基督诞生，以及三博士朝圣。

图90 《埃希特纳赫黄金手抄本》最不寻常的特征是模仿了拜占庭丝织品的地毯页，用于介绍每部福音书之前的系列图画。图为《马可福音》的系列图画前的双页图，绘有彩色条纹图案。

图91 在亨利三世于埃希特纳赫为施派尔大教堂委托制作的《亨利三世的黄金福音书》中，文字页也配有带边框的插图，描绘了基督的生平故事。图中，金紫色条纹背景上描绘了基督治愈驼背女子的场景，这是《路加福音》13:10—14中的故事。

不同画家。不过，他们一定合作得十分紧密。因为与其他一层层创作的手抄本不同，《埃希特纳赫黄金手抄本》需要多位画家同时参与创作，画家有时会对同一层甚至同一页进行修改和覆盖。整体一致的画面表明这部手抄本完成得很快，颜色分析也证实了这一点。根据分析，插图家主要使用相同的颜料桶。对于《埃希特纳赫黄金手抄本》这样一部内容丰富、装饰华丽的作品，良好的规划是必不可少的，它是缮写室真正的杰作之一。

许多参与了《埃希特纳赫黄金手抄本》工作的插画家也参与了该缮写室其他手抄本的创作。通常认为，该缮写室最早的作品是《达姆施塔特圣礼书》（*Darmstädter Sakramentar*），制作于1030—1035年。根据最新的研究，该缮写室第二部作品是《亨利三世的福音书》，制作于1040年左右。此外，还有为修道院院长制作的《卢修伊的福音书》（*Evangeliar von Luxeuil*）、为圣斯蒂芬教堂（Stephanuskirche）制作的福音书（现藏于布鲁塞尔）、纽伦堡的《埃希特纳赫黄金手抄本》、施派尔大教堂的《亨利三世的黄金福音书》，以及亨利三世在戈斯拉尔（Goslar）建立的修道院的《凯撒列斯法典》（*Codex Caesareus*，约1050年）。现藏于巴黎和伦敦的几部福音书的创作时间是最晚的。

与以前的研究结论相反，注明的日期使埃希特纳赫的手抄本之间的创作时间更接近了。《埃希特纳赫黄金手抄本》是这方面的关键佐证。只有在这部手抄本中，才能找到所有参与其他手抄本工作的画家的手迹。《埃希特纳赫黄金手抄本》因此成为埃希特纳赫学校或缮写室的核心作品，该团体在亨利三世和 1051 年去世的汉伯特（Humbert）院长时期最为活跃。

1040—1050 年的十年间，帝国最优秀的画师齐聚埃希特纳赫，创作了许多华丽非凡的作品。这些作品在诞生之初就已经是伟大的珍品，至今仍被认为是中世纪书籍插图的巅峰之作。每部手抄本都由一到两位插画家负责整体设计。即使艺术家来自相同的环境，按照相似的模板进行工作，也没有任何一部手抄本的笔迹是与另一部完全相同的，它们都具有各自的特色。插画师也保持着他们的个人风格，这表明他们基本上没有在埃希特纳赫接受过培训，而是从宫廷外被传唤过去的。他们很可能是世俗信徒，也可能是非信徒，能够灵活改变工作和生活场所。不来梅的福音书中关于缮写室的插图也佐证了这一点，画中描绘了修士和世俗信徒在一起写作与绘画的场景。

依照奥托-萨利安王朝皇帝对帝国改革的愿望，埃希特纳赫书籍插图可以看作

是一种改革艺术（Renovatio artii），它不仅仅是复刻，而是借鉴旧事物来创造新事物。《埃希特纳赫黄金手抄本》令人印象深刻地表明了萨利安王朝的艺术并不像艺术史至今所认为的那样，仅仅是奥托艺术的"晚开花"或"终结"意义上的附属品，而是产生了自己的风格，为世俗大众所欣赏。

图92 埃希特纳赫插图的一个标志性特点是以主教的形象描绘传教士马可。图中描绘了这位传教士端坐在金色背景和红色帷幕前的宝座上，出自《亨利三世的黄金福音书》。

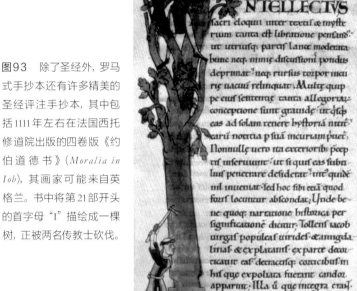

图93 除了圣经外，罗马式手抄本还有许多精美的圣经评注手抄本，其中包括1111年左右在法国西托修道院出版的四卷版《约伯道德书》（*Moralia in Iob*），其画家可能来自英格兰。书中将第21部开头的首字母"I"描绘成一棵树，正被两名传教士砍伐。

罗马式与哥特式圣经手抄本：万书之书

圣经手抄本是中世纪书籍插图最伟大的范例之一，仅就规模尺寸而言，罗马式和哥特式圣经有的页面高度超过60厘米，宽度超过100厘米，页数超过600页，几乎超过了所有其他类型的书籍。现存的罗马式圣经手抄本大约有150部，哥特式的更多。此外，单部典籍也有许多版本，例如《诗篇》《福音书》或《启示录》，以及圣经评注和特别版，例如"历史圣经""道德圣经"和所谓的"贫民圣经"。

11世纪圣经手抄本数量的增加与教会改革有关。克吕尼（Cluniac）和熙笃会（Cistercians）等改革教团或戈尔兹（Gorze）和伊尔松（Hirsau）等改革修道院要求恢复更严格的修道院纪律，并要求学习圣经。圣本尼迪克特（hl. Benedikt，约480—553年）就在他的修道院中将阅读圣经规定为修士的日常职责，修士全年都应该学习圣经课程，尤其是在晚祷和用餐时。修士阅读的基础文本是武加大版圣经，即圣经的拉丁文译本，由圣杰罗姆从383年起基于原始的希伯来语和希腊语文本完成。该版本圣经被传播了无数以讹传讹的副本，11世纪的教会改革者希望用正确的完整版圣经取代它们。在这时，他们主要使用加洛林版本圣经，例如《阿尔昆圣经》（*Alkuin Bibel*），希望最大限度地保证其准确性。

修道院每天的圣经课程需要使用正确的文本，而不是精心设计的手抄本。因此，大多数修道院只有简单的圣经版本，最多只使用小的首字母装饰。即使是这些简单的副本，耗费的材料和劳动力数量也巨大。制作一本完整的圣经，通常需要250多张小牛皮。小规模的修士团体难以负担皮纸的成本。因此，许多圣经，尤其是彩绘版本，都由富裕的团体成员、赞助人或修道院创始人捐赠；院长和主教也会为他们的机构购买圣经手抄本。著名的《温彻斯特圣经》（*Winchester Bibel*）

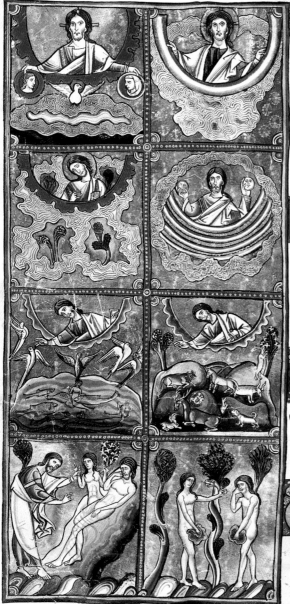

图94 《苏维尼圣经》
(*Bible de Souvigny*, 12世纪末）的开头，法国插画师在金色背景的方框中描绘了从上帝创世到人类堕落的故事。

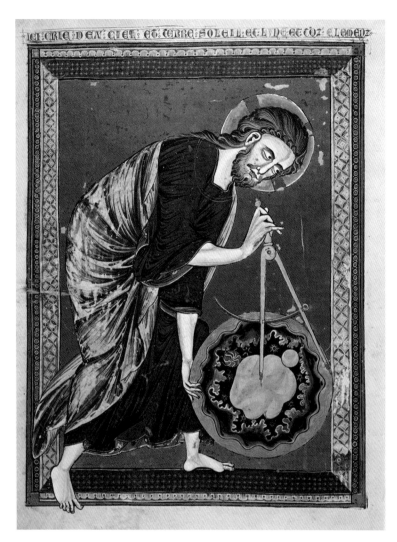

图95 维也纳的道德圣经（13世纪上半叶）的首页插图，灿烂的金色背景上描绘了身为创世者的神。

尔松的改革派修道院。

　　与11世纪和12世纪初的许多意大利文巨型圣经一样，1070—1075年创作的《埃希特纳赫巨型圣经》仅有彩色首字母装饰。献词装饰页中提到，雷金贝图斯院长为本书作者，罗珀图斯（Ruotpertus）兄弟为本书抄写员，其中没有提到绘制首字母装饰的画家。虽然其装饰比起埃希特纳赫早期的福音书来说显得较为简单朴素，但《埃希特纳赫巨型圣经》并没有作为日常使用的手抄本被纳入修道院图书馆。由于它的对开页面和高质量的首字母装饰，它从一开始就成为教堂宝藏的一部分。它的保存状态非常好，表明这本书可能很少被使用。

　　与《埃希特纳赫巨型圣经》相反，《温彻斯特圣经》的装饰中有许多人物场景画。全书468个对开页，尺寸为58.3×39.6厘米，也是12世纪英格兰规模最大的圣经插图手抄本。从摩根图书馆（Morgan Library）中的一幅插图可以看出，书中的插图数量在一开始肯定更多。美国百万富翁和手抄本收藏家约翰·皮尔庞特·摩根（John Pierpont Morgan）于1912年获得了《温彻斯特圣经》中的一幅插图。据推测，《温彻斯特圣经》在19世纪末被重新装订时，有些插图页被剪裁下来并单独出售给了收藏家。

很可能就是亨利·德·布卢瓦（Henry de Blois，1129—1171年在位）主教所捐赠，而《埃希特纳赫巨型圣经》（*Echternacher Riesenbibel*）则是埃希特纳赫院长雷金贝图斯（Reginbertus，1051—1081年在位）委托制作的。《冈姆伯图斯圣经》（*Gumbertusbibel*）是在1190年左右受安斯巴赫（Ansbach）的圣冈姆伯图斯修道院（St. Gumbertus）的几位捐赠者委托制作。1075年左右，萨利安皇帝亨利四世将一本用意大利文写成的巨型圣经捐赠给了伊

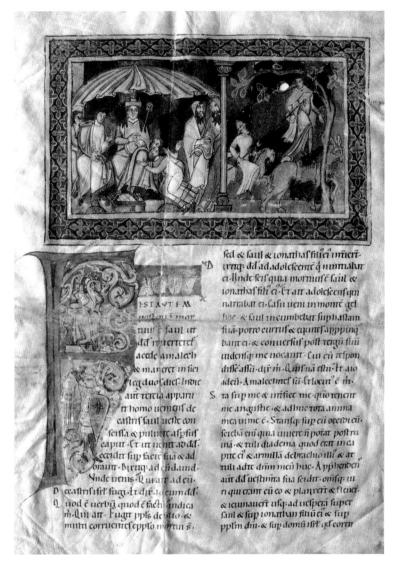

《温彻斯特圣经》中超过900页的文本主要出自一位抄写员，其身份大概是温彻斯特大教堂的神职人员。几位插画师创作了《旧约》和《新约》的首字母装饰和整页插图，其中《启示录》的画师最具创新性。然而，他们没有完成这部《圣经》，因为这项工作可能在亨利·德·布卢瓦去世后停止了。许多首字母装饰中都缺少个别颜色或最后的"修饰"，即铅白色高光、阴影和轮廓；大多数整页插图都没有填满草图的轮廓。

即使未完成，从艺术的角度来看，《温彻斯特圣经》也是罗马式圣经插图手抄本最完美的例子之一。它的设计理念是通过标题、首字母和红色的开头文字这三者来突出书的开头，《埃希特纳赫巨型圣经》中也是如此。设计上的创新体现在对历史化首字母的图像空间的利用，如此一来，一些首字母就变成了真正的舞台空间，表演动作分别呈现在多个场景中。在诸如《卓戈圣礼书》的加洛林手抄本中，已经明显出现了将首字母描绘为建筑房屋或自然景观的物体化倾向，这种倾向在《温彻斯特圣经》中得到了延续。

首字母和插图的设计极富想象力，这是《启示录》画师的功劳。他将《以斯拉记》开头的首字母"I"变成了一个错综复杂的锯齿状城市塔楼，塔楼的"地板"由带有圣经人物和场景的三叶草状边框组成。这个首字母的设计结合了象形首字母和历史化首字母的范式，创造了"历史化象形首字母"的特殊形式。

在英格兰之外的欧洲大陆，12世纪也诞生了使用不透明颜料和金子装饰的华丽版圣经。德国南部的罗马式圣经插图的亮点是《冈姆伯图斯圣经》，可能是于1180年左右在雷根斯堡创作的，最迟于1180—1190年就被保存在安斯巴赫的

图96　雷根斯堡是罗马人制作巨型插图圣经的中心。除了《冈姆伯图斯圣经》外，还有一本圣经也可能是于1180—1195年在那里制作的，其中只有《撒母耳记》第二卷开头的单页留存至今。这幅插图描绘了押沙龙之死的故事。

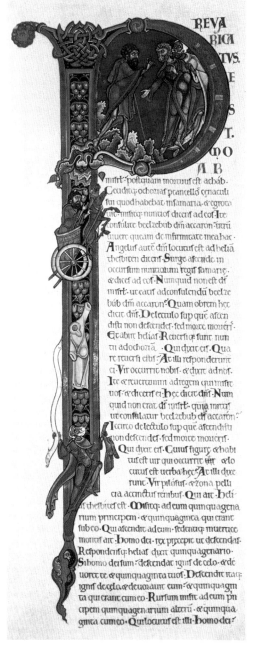

图97　英格兰最著名的罗马式圣经手抄本是《温彻斯特圣经》，如今仍保存在温彻斯特大教堂中。大多数圣经手抄本的开头都采用历史化首字母装饰。首字母"P"描绘了《旧约》中的一个场景：以利亚预言了国王亚哈谢（Ahasja）之死。

圣冈姆伯图斯大学修道院（Kollegiatsstift St. Gumbertus）里。这次购买是在安斯巴赫的几位修士和市民的资助下才得以实现的。该手抄本尺寸为 67×45.5 厘米，明显大于《温彻斯特圣经》，而且与后者相比，也保存得更完整。书中的装饰包括圣经重要篇目开头的 11 幅整页插图和其他篇目开头的 26 幅较小的、大部分呈矩形的插图。几乎所有的插图都有鲜亮的金色背景，首字母也是金色的。《冈姆伯图斯圣经》的装饰不仅尤为华丽，而且极具创新性。特别不寻常的是整页插图的设计，它由圆形、拱形或四边形人物场景组成，这些场景要么嵌入背景图案中，如树干上的大叶果实，要么嵌入边框装饰中。

《冈姆伯图斯圣经》原本应该还有一部姊妹手抄本，其中只有《撒母耳记》第二卷开头的单页留存下来，现藏于纽伦堡的日耳曼国家博物馆。与《冈姆伯图斯圣经》的相应页面一样，纽伦堡收藏的单页是一幅插图，描绘了大卫之子押沙龙的故事，而下方的历史化首字母中则描绘了大卫的哀悼，一位信使向他报告了他反叛的儿子的死讯。插图和首字母在叙事上紧密相关，首字母的图画对主要场景进行了补充，大卫的哀悼对插图中描述的事件做出了直接反应。

《冈姆伯图斯圣经》和相应的残片

是东巴伐利亚书籍插图在中世纪早期和中期持续开花的证据。雷根斯堡藏有亨利二世的《乌塔手抄本》(*Uta Codex*)和《雷根斯堡圣礼书》(*Regensburger Sakramentar*)等宏伟的手抄本，早在奥托时期就属于帝国的书籍插图中心。相比之下，属于帕德博恩教区的赫尔马斯豪森（Helmarshausen）皇家修道院直到12世纪才发展为制作精美手抄本的主要场所。在这里，大约在1180—1188年，与《冈姆伯图斯圣经》差不多同时，中世纪书籍插图极为重要的作品之一《狮子亨利的福音书》诞生了。

这部226个对开页的手抄本在1983年被德国在艺术贸易中收购，是迄今为止世界上最昂贵的艺术品书籍。它现存放于沃尔芬比特尔（Wolfenbüttel）的赫尔佐格·奥古斯特图书馆（Herzog August Bibliothek）。这部手抄本的装饰包括50幅整页插图和装饰页、84个较大的和约1500个较小的彩绘首字母、许多装饰线条填充的画面和文本，以及文本页边缘彩色拱门装饰的正典表。正如献词装饰页中所说，这本"金光闪闪的书"是狮子亨利公爵（Heinrich des Löwen，约1129—1195年）和他的妻子玛蒂尔达（Mathilda）送给布伦瑞克大学圣布拉修斯教堂（Braunschweiger Stiftskirche St. Blasius）

的礼物：

> "他们光荣地建设了这座城市（布伦瑞克），农夫向全世界宣扬它。凭借神圣的教堂和奉献的圣物宝藏，他们帮助了圣徒，并用宽阔的城墙加固城市，赋予了城市辉煌和威望。这些

图98 《狮子亨利的福音书》是罗马式手抄本的杰作。书中的插图展示了狮子亨利公爵和他的妻子玛蒂尔达由基督加冕的场景。

图99 《狮子亨利的福音书》中的一幅不寻常的插图,展示了创世故事中不同场景的威严基督像。

礼物之一就是这本金光闪闪的书,它被庄严地献给你,基督,希望得到永生。"

捐赠这部珍贵手抄本的契机可能是1188年供奉给圣布拉修斯圣母马利亚祭坛。在献词页插图中,狮子亨利和玛蒂尔达在布伦瑞克圣徒布拉修斯(Blasius)和埃吉迪乌斯(Ägidius)的陪同下,向基督举起了一部金色的手抄本,而基督在马利亚膝上的金质纪念章形的天球中加冕。

天地之分也是书末加冕图的特点。在

图中,狮子亨利和玛蒂尔达被下方的天之手加冕。上方的天球中,在小星星的指示下,基督以救世主的身份出现,身边伴随着圣徒和天使。加冕图通常被解释为狮子亨利对腓特烈一世巴巴罗萨(Friedrich Ⅰ,约1122—1190年)的王位的觊觎。但是,如果联系这幅插图在书中的位置,则会发现另一种解读。在双页的右半部分,基督以威严基督像的形式呈现,边框环绕着福音传教士的象征形象,作为四个世界末日生物以及先知和文士的化身。描绘创世七天的纪念章像花瓣一样围绕着基督。凭借这种不寻常的《创世记》和《启示录》场景的组合,这幅插图象征着创造的实现。双页的两部分组成了微型双联画,表达了捐赠者夫妇对在审判日来临之际获得救赎和永生的渴望,正如献词所表达的那样。

与双页加冕图同样特别的是与福音书有关的图画组合,它们没有按时间顺序排列,而是呈现为看似随意的单个场景。在每幅插图所在的页面边角处都有各种人物形象对其进行评论。除了先知之外,还有《雅歌》中的新郎(Sponsus)和新娘(Sponsa)这样的寓言人物,他们被解读为狮子亨利和玛蒂尔达的象征。富有特色的插图以及华丽的设计使《狮子亨利的福音书》成为最杰出的罗马式手抄本艺术作

品之一。同时，它是霍亨斯陶芬王朝唯一幸存的王室捐赠品，因为众所周知，无论是皇帝弗里德里希·巴巴罗萨还是他的继任者，都没有获得过如此出色的书籍。至少在作为艺术赞助人方面，狮子亨利远远超过了他的对手巴巴罗萨。他于 1180 年被巴巴罗萨在政治上剥夺了权力，并被暂时流放。

艺术史上最重要的一些罗马式圣经和圣经注释本都是在西班牙和法国西南部创作的。西班牙彩饰书籍的一大亮点是在 9 世纪末到 13 世纪初创作的《启示录》，附有西班牙修士比图斯（Beatus）于 776—784 年撰写的注释。这些手抄本以其鲜艳的色彩、莫扎拉比式的装饰和令人印象深刻的对世界末日的描绘，成为中世纪书籍艺术最迷人的例子。

最宏伟同时也是最早的《比图斯启示录》（Beatus-Apokalypsen），是 10 世纪中叶在圣米格尔德埃斯卡拉达修道院（莱昂省）的皮尔庞特摩根图书馆制作的版本。它包含 100 多幅插图和图表，有一些是双页的，向观者介绍了约翰的异象启示及其解释，其中还包括一幅不同寻常的双页世界地图。

在莫扎拉比艺术的深远发展过程中，其中的基督教内容以异教、西班牙-阿拉伯风格呈现，这在 11 世纪下半叶法国南

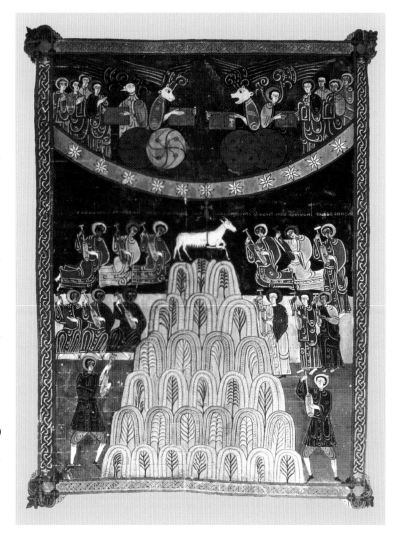

部同名修道院制作的《圣瑟韦启示录》（Apojalypse von St. Sever）中也有体现。它有着色彩鲜亮的大型插图页面，是法国南部画师对西班牙艺术范式进行创造性处理的一个例子。画师们并未照搬西班牙艺术范式，而是将其移植到早期罗马式形状和人物风格中。

西班牙的《比图斯启示录》和《埃希特纳赫巨型圣经》一样，在很大程度上仍然是罗马式的艺术现象。13 世纪，越来越多的客户将兴趣转向其他类型的书

图100　西班牙《启示录》手抄本和《启示录》评注手抄本是罗马式手抄本中令人印象深刻的例子，它们的特点是受到莫扎拉比艺术的影响，如圣托里比奥修道院（Kloster Santo Toribio）的《比图斯启示录》中的羊羔插图所示。

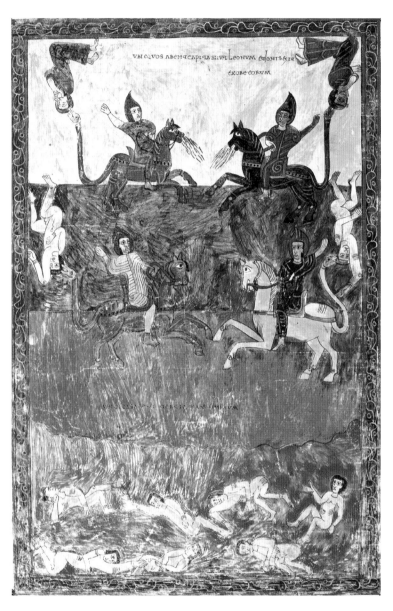

图101　西班牙赫罗纳的《比图斯启示录》中的这幅整页插图，在粗条纹背景上展示了四位末日骑士的形象。

籍。直到14世纪末，波希米亚国王温塞斯劳斯四世（Wenzel Ⅳ，1361—1419年）才再次制作了一部巨型插图圣经手抄本，这次是德语版。温塞斯劳斯四世的这部圣经大约于1390年开始制作，共分三卷，本应在规模和体量上超过之前所有的圣经，但它未能完成。这部圣经的文字部分中断于《旧约》的先知所撰书籍，而书中

的插图早在此之前就中断了。

这部令人印象深刻的1214页残卷现在分为六卷，有654幅图画，比大多数罗马式圣经包含的插图更多。图画装饰大概由八位主要画师和几位助手完成，包括精美的花卉装饰首字母、每章开头融入文本栏的矩形插图和每个篇目开头占据整页的大型历史化首字母。画师不得不重新创造许多场景，因为如此丰富的故事性图画没有模板或固定的图画可参考。绘有插图的页面还装饰有大胆的、色彩斑斓的叶状藤蔓，它们从首字母和边框中延伸出来，同时，装饰性人物与带有横幅和徽章的写实鸟类使画面更加活跃。小小的神话生物、人类和动物形象形成了一种俏皮有趣的评论，既具有观赏性，又具有娱乐性。这些也出现在《创世记》开头宏伟的、几乎占据整页的首字母"I"中。其中镶嵌着七个小纪念章，从上到下包含一个完整的创世故事。

纪念章的排列让人联想到所谓的"道德圣经"（法语为Bibles moralisée，意为"道德化"或"圣经评注"），这是一种有大量插图的哥特式圣经。该流派在法国皇家宫廷发展起来，体现在四个早期版本中，这些版本插图创作于1220年至1240年。其中包含故事插图最多的是《圣路易圣经》（Bibel Ludwigs），大约有2700

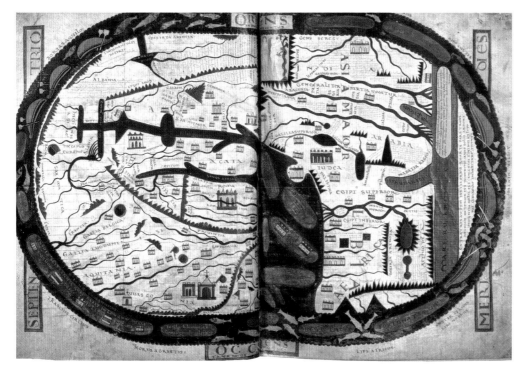

图102 《圣瑟韦启示录》中的世界地图横跨两页。这部大尺寸的《启示录》手抄本大约是于1076年在法国南部的圣瑟韦–阿杜尔修道院（Abtei St. Seversurl'Adour)制作的。

幅成对的图画，国王路易九世（Ludwig，1214—1270 年）在世期间将其捐赠给托莱多大教堂（Kathedrale von Toledo），他后来被封为圣徒。这部圣经每页的文本不是连续的，而是排列成两列的八个纪念章形式，每一列都附有一段简短的法语文本。两段文本和两幅图画分别组成了圣经原文和注释文字、圣经图画和注释图画。在这样对圣经历史和救世历史清晰的解读中，体现出道德圣经的魅力——不是现代意义上的道德化，而是以简明的图像和文字为当代读者或观众评述救赎历史的意义。

图画和文本的排列可能略有不同，正如维也纳国家图书馆的道德圣经所显示的那样，这可能是为 13 世纪中叶的一个佚名客户制作的。手抄本每面有八幅金色背景的纪念章图画，左右各有一栏注释文字。在纪念章之间是彩色图案背景，绘有天使和小四叶草，其边缘暗示着连续与重复。维也纳的这部圣经以其整版的卷首画而闻名，在金色背景下，作为创造主神的基督被描绘为世界的测量者。

以图文并茂的方式为圣经故事的描写提供神学注释的原则，也是所谓的贫民圣经的基础。正如大部分大版面拉丁文卷和丰富的插图所显示的那样，这些书既不是

图103 未完成的《温塞斯劳斯圣经》(*Wenzelsbibel*, 约1390—1395年）是中世纪书籍艺术中最雄心勃勃的项目之一，由波希米亚国王温塞斯劳斯四世发起，每一章都以插图或历史化的首字母开头，图为《出埃及记》的第二章。

图104（对页左图） 贫民圣经是中世纪晚期流行的一种圣经，有多种风格的插图版本流传至今。图为在北黑森州或西图林根州创作的贫民圣经页面（15世纪上半叶），根据类型学的原则显示了《旧约》和《新约》中场景的组合：亚伯拉罕献祭以撒，基督上十字架和铜蛇。

图105（对页右图） 《圣路易圣经》中《启示录》的一页体现了道德圣经的典型布局，成对的图像和注释文本排列在一起（约1230年）。

给穷人看的，也不是给外行或不熟悉拉丁文的人看的。相反，"贫民圣经"这个名称可能只是在近代才被错误地应用于这种类型的插图手抄本。

贫民圣经的目的是通过特定的图文组合，将《旧约》的内容生动地传达给读者，同时展示他们对《新约》的救赎历史的参考（依据中世纪的类型学说）。因此，基督受难记与亚伯拉罕献祭以撒（《创世记》22章）以及摩西与铜蛇的场景（《创世记》21章）互相关联。贫民圣经通过精密的图文组合来说明复杂的神学资料，成为受过神学教育的读者的豪华教化书籍。

中世纪中晚期：
插图小说和编年史

《尼伯龙根之歌》（*Nibelungenlied*）、《玫瑰传奇》《马内塞古抄本》《帕西法尔》（*Parzival*）、鲁道夫·冯·埃姆斯（Rudolf von Ems）的《世界编年史》（*Weltchronik*），这些响亮的名字能让书迷和中世纪爱好者的心跳加速。中世纪的浪漫小说和历史小说带来了一批有史以来最为美丽和著名的插图手抄本。中世纪末，装饰精美的

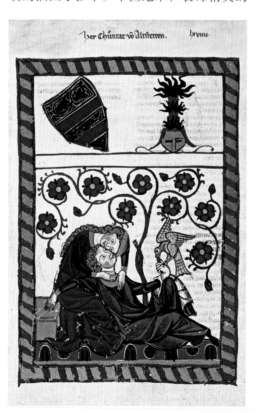

图106 中世纪小说中最受欢迎的主题包括爱情和猎鹰，《马内塞古抄本》中描绘了诗人康拉德·冯·阿尔茨泰滕（Konrad von Altstetten）躺在爱人膝上歌唱的场景。

小说书籍的数量稳步增加。相比之下，中世纪早期和中期留存至今的许多手抄本都没有插图。尽管如此，它们作为语言和文学史的文献仍具有重要价值。

插图小说手抄本的吸引力在于图画的叙事多样性。这些插图还为读者提供了了解中世纪生活的机会。中世纪的宫廷文化受到《马内塞古抄本》、编年史或亚瑟王小说中的插图的强烈影响。与此同时，历史研究揭示了这些图画大部分是理想化地呈现了中世纪现实最美丽的图景。在创作的时候，这些插图就是供其拥有者娱乐和享受艺术的。

叙事类作品中的插图除了承担着装饰和体现书籍结构的任务外，还需要辅助读者理解文字内容。这种双重任务体现在书籍设计中。插图通常像标题一样被分配到各个章节，并直观地体现了对应章节的内容。通俗小说的装饰设计师并不需要自己发明这种插图原则。像《梵蒂冈维吉尔抄本》这样的古典时代晚期手抄本就已经是根据章节标题来设计插图的了，章节页插图向读者展示了每个章节的内容。

在为伟大的艺术赞助人让·德·贝里创作的骑士小说《特里斯坦和伊索尔德》（*Tristan and Isolde*）的法国散文版中，可以找到中世纪小说的典型结构插图。每章都有一幅通常以金色装饰的矩形插图，概

图107　亚瑟王骑士的
故事绝对是中世纪罗马式
手抄本的热门题材。特里
斯坦骑士小说的法国散文
版的插图十分华丽。这幅
章节页插图描绘了特里斯
坦（Tristan）和伊索尔德
（Isolde）在从爱尔兰过境
时喝下了爱情魔药的情景。

括了接下来的文字内容。此外，插图页还突出了从首字母横向延伸出来的藤蔓边框。手抄本的扉页设计最为精美，以四边藤蔓边框和大幅章节页插图为特色。封面图画由四个矩形区域组成，体现了手抄本装饰的早期现实主义特征。上半部分的两个场景以金色小花纹为背景，下半部分的两个场景则分别嵌入了自然主义的深山和大海背景。

并非所有的叙事作品都是按照结构插图的原则来设计的，从中世纪德语文学的畅销书——沃尔夫拉姆·冯·艾森巴赫的《骑士史诗》中就可以看出。《骑士史诗》手抄本是十字军三部曲中图文尤为丰富的一部，可能是1310—1320年在弗兰科尼亚创作的，它不仅装饰有花饰首字母，还有117幅带有抛光金色背景的不透明的彩色小图。插图显然是松散连续地随机分布在书中，大部分与首字母无关。为了帮助读者辨认场景和人物，每幅插图都配有图片标题，用红色突出显示。逐一观看可以发现，这些插图复述着故事的重要情节。它们通常紧邻文中相应段落之前或之后。与许多小说和编年史的手抄本一样，这部手抄本的插图主要描绘的是战斗场面和宫廷、宗教仪式，体现的时代细节极其丰富，这是应委托人的要求。从奢华的金底装饰看来，委托人大概是一位高级贵族。

图109 《骑士史诗》残缺不全的手稿中有一系列密集的插画，侧面配有与文本直接相关的钢笔和墨水图画。

《骑士史诗》共有14份插图本和几份残片以及许多文字版本留存下来。显然，书中的插图没有固定的顺序，相反，图片的内容及位置似乎是由各自的抄写者或书籍设计者选择的。这一点从日耳曼国家博物馆收藏的插图版中的几片残页可以看出。其中，插图位于单列书写的文本右侧页边位置。彩色钢笔画和墨水画分别上下排列，按照图解原则以图画的形式提供文本的平行叙述，这种图解原则也体现在《萨克森明镜》(*Sachsenspiegel*) 等法律插图手抄本中。

柏林国家图书馆收藏的最古老的德语小说插图手抄本是海因里希·冯·维尔德克 (Heinrich von Veldeke) 的《埃涅阿斯》(*Eneasroman*，1150年之前—1200年之后不久)，其中也有彩色钢笔绘制的插图。作者根据荷马史诗和依据其改编的古代法语诗歌《埃涅阿斯》，描述了特洛伊英雄埃涅阿斯的命运。柏林的这部手抄本证明了海因里希创作于1190年左右的原始版

图110 用彩色钢笔绘制插图的大开本手抄本是15世纪上半叶南德工匠坊的特色。《特洛伊战争》(Trojanischen Krieges, 约1440—1441年) 的佚名插画师以其当代风格描绘了这部古老的史诗，从画中人物的时尚服装可以看出。这幅跨页图描绘了胜利的希腊人，左边是他们的战利品，右边是特洛伊木马。

本的巨大成功，标志着德语宫廷小说的开端。海因里希同时代的人对文学小说的兴趣在结语中可见一斑。据该结语所说，作者曾将未完成的作品交给克莱夫公爵夫人阅读，但该作品在她与图林根伯爵的婚礼上被盗。九年之后，海因里希才得以在图林根宫廷完成他的小说。

柏林的这部74个对开页的《埃涅阿斯》手抄本中，包含71个双面绘制的插图页，它们可能是独立完成的，但内容与文本非常接近。插图的布局方式使得图画和文字始终分布在双页上，彼此相对。大部分的图画页面都描绘了两个叠加的场景，由于有名称献词和横幅，这些场景也可以脱离文字独立理解，就像现代的连环画。献词表明，在中世纪，图画不仅仅是为了被观赏，还要被正确阅读。正如文字代表着对古典时代素材的改编，古典时代的传奇人物成了具有宫廷美德的中世纪贵族，古典时代的神灵和英雄也成为图画中的中世纪世界的一部分。

彩色插图是小说手抄本的典型插图类型。只有少数豪华手抄本，如维也纳的《骑士史诗》，会以不透明的彩色插图和金色背景进行插图装饰。水彩画成为纸质手抄本中的首选插图技法，自14世纪末开始变得越来越普遍，直到15世纪中叶纸张成为印刷书籍的主要载体。日耳

曼国家博物馆中康拉德·冯·维尔茨堡
（Konrad von Würzburg）的《特洛伊战争》
就是一部这样的纸质手抄本。这是一部约
1440—1441 年在德国南部绘制的对开格
式手抄本，包含特洛伊之战的内容，可以
说是《埃涅阿斯》小说的前传。书中包含
许多大幅水彩插图，占据一整页或双页，
并且没有边框，自由布局在版面上。

　　《特洛伊战争》的插画家也将古代传
说移植到了中世纪的宫廷。尽管创作于大
约 1260—1280 年的原始文本与其插图之
间相隔 150 多年，但插画师并没有试图以
历史化的方式呈现它，而是将情节设定在
自己所在的时代。人物的着装、建筑和日
常细节在很大程度上呈现了 15 世纪的时
尚。例如，描绘英雄阿喀琉斯告别斯基罗
斯岛的双页上，可以看到城门的左边有一
群人。在锯齿状的城墙后面，阿喀琉斯的
妻子正照看着行驶的船只，她的丈夫穿着
宫廷长袍和时尚的百褶裙站在甲板上，而
水手们正努力让船保持航向。另一幅双页
图描绘了特洛伊木马，安装在类似于中世
纪游行人物的底盘上，而在特洛伊木马旁
边，可以看到胜利的希腊人在露天展台上
展示他们的战利品。这位画家努力通过色
彩造型再现光影的游戏和人体的可塑性，
是德国水彩画的先驱之一。

　　在 15 世纪中叶，像《特洛伊战争》

这样似乎是以系列化的方式面向公开市场
制作的纸质手抄本是在专门的缮写室中制
作完成的，例如位于阿尔萨斯哈格瑙的著
名的迪堡劳伯（Diebold Lauber）缮写室
（1427 年前—1471 年后）。另一方面，15
世纪也出现了皮纸制作的豪华小说手抄
本，并以大面积、奢华的镀金不透明彩色
小画作为插图，其中包括法国的《爱之心》
（*Livre du cœur d'Amour épris*），这也是中
世纪晚期流行的寓言小说的一个范例，此
外还有《玫瑰传奇》。寓言将人物的性格

图111　安茹·勒内公爵
（René von Anjou, 1409—
1480 年）的寓言小说《爱
之心》以丘比特国王的
心呈现"燃烧的欲望"的
化身的梦幻场景开始。图
为巴泰勒米·德·艾克
（Barthélemy d'Eyck）的
插图（约1465年）。

图112 在中世纪盛期，图林根宫廷被认为是文学和吟游诗人的中心。《马内塞古抄本》中的插图创作于1320—1330年左右，描绘了瓦尔特堡的歌唱比赛，赫尔曼·冯·图林根（Hermann von Thüringen）伯爵和他的妻子担任评委。

图113 海因里希·冯·维尔德克是《马内塞古抄本》的诗人作者之一，他以深思的姿势坐在被动物包围的草堆上（约1220—1230年）。

和感情高度拟人化，同时主人公又像宫廷小说中的人物一样经历着各种冒险。这部小说写于1457年，以两部精美的插图手抄本形式流传下来，讲述了"心之骑士"在同伴"燃烧的欲望"的鼓励下，经历多次旅行和冒险，终于赢得爱慕的女士的青睐的故事。《爱之心》的作者是安茹·勒内公爵，他在失去那不勒斯和耶路撒冷王国后撤回到他在法国的领地，在那里成为艺术赞助人和诗人。

这部手抄本以王子在卧室中的梦境开始。在折叠起来的床帘后面，可以看到沉睡的叙述者，他的梦中出现了一位有着大红心的年轻人。通过年轻人的翅膀和弓箭可以认出这是丘比特，他唤醒了做梦的叙述者心中的爱。他得到了"燃烧的欲望"的支持，后者身穿白衣，衣襟上有金红色的火焰，从这一刻起，它将永远不会离开这个有情人。每页的金框插图只占页面的一部分，其余部分由一段简短的文字填充，还有金色的首字母和郁郁葱葱的藤蔓边框。

直到今天，研究人员对这些非凡插图的画家是谁还存在分歧，这些插图的细致逼真、对自然的精心描绘和令人叹为观止的夜景，与早期尼德兰的版画有许多相似之处。这些插图的画家也可能担任过版画师。另一方面，带有小草莓和紫罗兰的藤

蔓边框虽然包含一些现实元素，但在风格上与1465—1470年典型的装饰性边框相一致，很可能是专业插画师的作品，他与抄写员和插画师一同完成了书籍的绘制工作。

最流行的中世纪彩绘手抄本，即《马内塞古抄本》，无疑也是一部合作完成的作品。这部35.5×25厘米、426个对开页的手抄本是在1310年到1340年之间由十到十一位不同的抄写员制作的，此外可能还有四位依次工作的插画师。从方言和文字来看，它出自苏黎世。14世纪初，吟游诗人兼歌曲诗人约翰·哈德劳布（Johannes Hadlaub）曾在苏黎世工作，他被认为是这部手抄本的作者或者编者。他还为苏黎世公民吕迪格（Rüdiger，卒于1304年）和约翰内斯·马内塞（Johannes Manesse，卒于1298年）写了赞美之歌。这部手抄本内容的基础是他们广泛收集的中古高地德语歌曲。

这部手抄本是最大的中世纪高地德语诗歌集——共收录了140位诗人的5240首诗歌。然而，它的名气首先归功于其中丰富的插图。基本上，每一章前都有各自作者占据一整页的理想化肖像，以不同的场景呈现。作者的顺序是按照中世纪的阶级来排列。从霍亨斯陶芬皇帝亨利六世（Heinrich Ⅵ）开始，其次是小康拉德国王（Konrad der Junge）、苏格兰国王提尔（Tyro）和波西米亚国王温塞斯劳斯，各种公爵、侯爵、伯爵和贵族紧随其后。只有少数诗人没有纹章，因此被认定为非贵族，其中包括"特里斯坦"小说的作者戈特弗里德·冯·斯特拉斯堡。

这些贵族中还包括海因里希·冯·维尔德克，肖像中的他手撑着胳膊坐在草木葱茏的小山上，被叽叽喳喳的鸟儿们环绕，陷入沉思。瓦尔特·冯·德·福格

图114 最受欢迎的历史文学作品之一是鲁道夫·冯·埃姆斯写于1250年左右的《世界编年史》。这部未完成作品的众多版本之一是1411年左右在上奥地利州制作的《托根堡圣经》（*Toggenburg-Bibel*），其中一幅大尺寸插画展示了基于当代建筑小屋样式描绘的巴别塔。

图115 《法兰西编年史》
是非常重要的法国历史
著作,留存至今的是查理
五世(Karl V)的豪华版
本。为了描绘尽可能多的
事件,插画师绘制了很多
小尺寸的场景,本页的插
图描绘了圣路易九世的
生平。

尔魏德(Walther von der Vogelweide)的
肖像场景也非常相似。作者们的肖像画大
多呈现典型的宫廷文化场景,其诗歌也歌
颂了宫廷生活。手抄本中还描绘了各种比
赛、民俗、狩猎、游船和辩论的场景。富
有代表性的一幅画是克林索尔·冯·昂杰
兰特(Klingsor von Ungerlant)在瓦尔特
堡的图林根伯爵领地的宫廷中的诗歌比
赛。在双面插图中,上方是侯爵夫妇,歌

手们聚集在他们的下方。除了这首诗的作
者外,诗歌比赛的参赛者还包括中古高地
文学的伟大人物:瓦尔特·冯·德·福格
尔魏德、沃尔夫拉姆·冯·艾森巴赫和
海因里希·冯·奥特丁根(Heinrich von
Ofterdingen)。

仅比《马内塞古抄本》稍早一点,
1300年前后,在上莱茵河和康斯坦茨湖
之间的同一地区还诞生了其他著名的、
图文并茂的小说手抄本,其中就有鲁道
夫·冯·埃姆斯的《世界编年史》和
史翠克(Stricker)的史诗《查理大帝》
(Charlemagne)。最重要的版本之一是现
存于圣加仑的双面手抄本,其中的装饰
包括58幅绘于抛光金色背景上的插图,
大部分占据了版面的三分之二,很多图
画包含两个场景。47幅插图描绘了鲁道
夫·冯·埃姆斯的世界史韵律诗——从创
世故事叙述到当下。像中世纪编年史一
样,神圣和世俗、真实和虚构的故事混在
一起。这些插图描绘了披着中世纪哥特式
外衣的《旧约》故事,乍一看很难与骑士
小说中的插图区分开来。

鲁道夫的《世界编年史》是一部包
含33 478节经文的残篇,中断在《旧约》
中所罗门去世一段——作者在霍亨斯陶芬
皇帝康拉德四世的意大利远征中去世,因
此没有完成他的作品。尽管如此,这部作

品仍是中世纪的畅销书。现存的手抄本和残片有 100 多份，其中包括 28 份插图手抄本。手抄本中的许多内容是与史翠克的《查理大帝》相结合的，该史诗写于 1210—1220 年，在古法语《罗兰之歌》（Rolandslied）的基础上，以霍亨斯陶芬时期的十字军东征为背景，讲述了神圣皇帝查理大帝的英雄事迹，并将其描绘为与异教徒作战的基督教骑士的典范。

中世纪晚期产生了大量的历史书籍，有世界编年史、国家编年史、城市编年史、主教编年史、家族编年史，以及特定事件的编年史，如康斯坦茨会议（Konstanzer Konzils）的编年史（1414—1418 年）。从留存至今的编年史的数量，尤其是插图丰富的样本来看，可以发现法国的历史意识尤为强烈。与德国相比，法国国王和王子赞助的书籍尤其多，他们委托最优秀的艺术家创作了许多宏伟的编年史。

查理五世的《法兰西编年史》不仅是编年史文学，也是欧洲插图艺术史上的一流作品。它描述了法国从特洛伊人的传奇起源到现在的历史。这部手抄本于 1375—1380 年创作于巴黎，正是查理五世统治期间（1364—1380 年）。手抄本包含 50 幅大尺寸插图，由宫廷附近的画家团队制作。为了容纳尽可能多的场景，插

画师仿照道德圣经，将插图分别绘制于页面中的许多小方格中，用菱形边框装饰。哥特晚期的巴黎手抄本插图的典型特征是底面带有图案的小型插图，人物和建筑元素仿佛从珍贵的底片中脱颖而出。

这种红色和金色的图案背景也出现在这部手抄本里最著名的插图中，描绘的是赞助人查理五世的宴会。前景和两侧呈现的场景表现出客人的娱乐。图画的主题是 1099 年第一次十字军东征时，十字军战士戈特弗里德·冯·布永（Gottfried von

图116 法国插画师让·富凯最令人叹为观止的作品之一，是为弗拉维奥·约瑟夫斯（Flavius Josephus）的《犹太古史》（Antiquités Judaïques）中耶路撒冷的所罗门圣殿所绘制的插画（约 1460—1465 年）。富凯描绘的不是一座古代寺庙，而是一座哥特式大教堂，其原型是他的家乡图尔的一座未完成的大教堂。

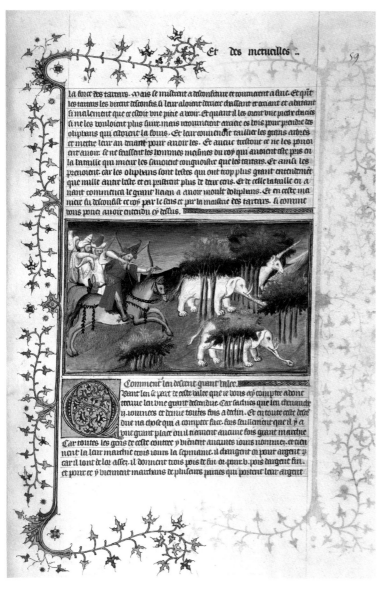

图117 马可·波罗的《世界奇观之书》写于1298—1299年，各种插图版本留存至今，是浪漫主义骑士文学最受欢迎的作品之一。其中最精彩的插图手抄本是1412年左右巴黎周边的"布西柯大师"（Boucicaut-Meister）创作的。手抄本中的插图描绘了画家对奇怪的动物和事件的喜爱，图中，大汗淋漓的骑手正追逐着两头大象和一头独角兽。

Bouillon）征服耶路撒冷的故事。画家以一种极其新颖的方式，将插图的左侧边框重新诠释为十字军舰队旗舰的桅杆，并将其融入画面叙事中。这幅画是中世纪手抄本插图中结合边框和画面空间的超凡之作。

《法兰西编年史》插图的巅峰是图尔的让·富凯创作的手抄本（约1415/1422—约1479年）。这位书籍插画家和版画家在意大利生活过几年，被认为是法国文艺复兴的先驱之一。除了时祷书外，他还为《法兰西编年史》（大概是为查理七世制作的）和弗拉维奥·约瑟夫斯为雅克·德·阿尔芒克公爵（Duke Jacques d'Armangnac）制作的《犹太古史》绘制了彩色插图，这两部历史作品中包含了一些中世纪后期最著名的彩色历史插图。富凯擅长用令人惊叹的透视缩短技巧描绘大规模场景和建筑。他创作了一些早期的真实建筑肖像，例如法国皇家城堡或著名的教堂建筑，并将这些建筑作为背景置于他的插图中。在《法兰西编年史》中，查理大帝的加冕典礼并不是设置在一个虚构的教堂建筑中，而是在老圣彼得教堂（Alt-St. Peter）的中殿——富凯在1446—1448年在罗马生活期间认识了这座建筑。但是，诸如耶路撒冷之类的城市是富凯没有亲眼看到过的，画中都是他的想象。

马可·波罗（Marco Polo，1254—1324年）在《马可·波罗游记》（*Buch der Wunder der Welt*，直译为《世界奇观之书》）中描绘的东亚之行也是基于想象的。马可·波罗聘请了一位专业作家为他撰写文字，使他的游记成为小说。在众多情节中，他描述了自己在遥远国度的冒险经历以及遇见的各种奇怪的人类和动物，包括独角兽、龙、独眼巨人、食人魔和狼人等神话生物。这些生物被插画家以极其注重细节的

方式描绘出来，保存在巴黎国家图书馆的精美法文版手抄本中。然而，插图家并不了解这些神话般的人物和远东地区，在很多地方，他们在所谓的东方风景中加入了自己的所在环境和图画元素，例如佛兰德斯的风车。

中世纪晚期：
非虚构书籍与教育书

中世纪的大部分书籍都是非虚构和学术作品，主要是为神职人员和学者的研究服务，很少有丰富的插图。通常，这些书籍的装饰仅限于最重要的文本或章节开头的几个装饰性首字母。过多的装饰不仅意味着不必要的开支，而且有使读者分心的风险，因为读者会更专注于观看插图而不是研究文本。博洛尼亚法学家奥多弗雷多（Odofredo，卒于 1265 年）报道过一位富有父亲的故事，证明了这种危险的存在。这位父亲每年为儿子支付 100 英镑的学费，让他选择在巴黎或博洛尼亚学习。令父亲伤心的是，这个男孩去了巴黎后没有把钱花在学习书籍上，而是购买了大量插图手抄本，上面的内容是时尚的金色首字母和笑话。一年后，儿子回到意大利，穷困潦倒，懊悔不已。

图118 古典时代晚期的《药物论》(*Dioscorides*) 手抄本在11世纪产生了一部带有大尺寸植物插图和注释的伊斯兰插图版。这一页描绘的植物是常绿蔷薇（Rosa Sempervirens）和指甲花（Lawsonia inermis）。

只有少数学生和学者买得起价格昂贵的珍藏版手抄本，而大众能负担的非虚构类书籍的数量相对较少。许多带插图的非虚构类书籍被作为珍贵的礼品书，或者被作为教会的书迷王公贵族们的委托书籍，来充实他们的图书馆或艺术收藏。

第一部著名的科学手抄本是《维也纳药物论》。手抄本开头的大幅面装饰图画表明该手抄本是送给拜占庭安妮西亚·朱莉安娜（Anicia Juliana）公主的礼物。这幅画被认为是西方书籍插图中最早的献礼插图，画中的公主在"慷慨"和"聪明"的化身的陪伴下安然入座，而"艺术之爱"的化身在她的脚下为她献上礼物。在随附的献词中，君士坦丁堡地区的居民赞扬公主帮助建造了一座教堂。朱莉安娜可能在

图119 加斯顿·菲比斯（Gaston Phoebus）的《狩猎书》（*Jagdbuch*，约1407年）中精美的章节页插图描绘了贝尔恩领主（Seigneur de Bearn）和他的猎人。

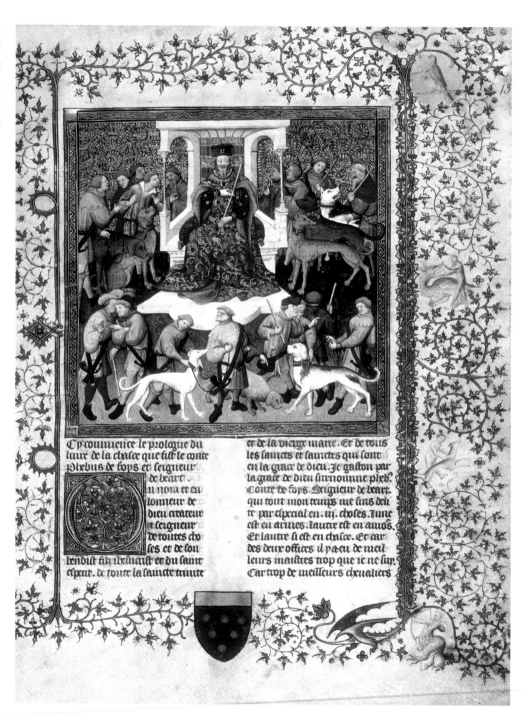

教堂祝圣之际收到了这部作为谢礼的手抄本。

这部手抄本以希腊文书写，包含近1000页的各种药理和科学文献，并配有392幅整页植物插图和100多幅动物插图。其中文本和图画因手抄本本身具有代表性的尺寸，联系非常紧密。不同于许多现代花卉书籍，这部中世纪的植物插图手抄本不是植物介绍图册，而是药学教科书，可以说是实用型的植物学。书中每一种植物都有对应的医学应用说明。

《保持健康》（*Tacunium sanitatis*）手抄本的各种版本比《维也纳药物论》更全面，以丰富的插图指南形式呈现了医学知识。这部手抄本的文本出自阿拉伯医生伊本·博特兰（Ibn Botlan），他在 11 世纪以"保持健康"（Tacuinum Sanitatis）为题写了一篇健康概述，这篇文章可能在13 世纪中叶在西西里的曼弗雷德宫廷首次被翻译成拉丁文，阿拉伯语标题也被拉丁化。东方治疗艺术在西方享有很高的声誉，这一点从该书的许多副本中可以得到证明，其中最为出色的副本是维也纳国家图书馆的插图装饰版，于1365—1370 年创作于意大利北部。这是一部医学画册，每页都有一幅大尺寸的插图，并附有简要说明。全书总计 206 幅插图，展示了被人类用于医疗的各种植物，并辅以更深入的

医学健康建议。

与植物图册手抄本类似，中世纪的动物图册手抄本通常不是现代意义上的科学作品，它结合了动物学、寓言和基督教解释。一部特别精美的动物图册手抄本是1210 年左右创作于英格兰中部的《牛津动物寓言》（*Oxforder Bestiarium*）。这部手抄本用黄金装饰，开篇是关于创世故事的一系列插图，由基督作为创世主进行介绍。书中特别关注各种动物物种的创造，附有专门针对这些物种的解释。除了对动

图120　阿拉伯医学在中世纪西方的巨大影响体现在《保持健康》手抄本的各种拉丁语译本中。14世纪末创作于意大利北部的精美插图版本中，有一幅解释各种植物愈合特性的插图，画中描绘了"甜石榴"（granata dulcia）。

图121 中世纪的狩猎书结合了动物介绍和教化内容，是很受欢迎的教育作品。这本英格兰插图手抄本可能制作于13世纪初的彼得伯勒（Peterborough），在这一页，闪闪发光的金色背景上描绘了一只孔雀。

物和植物的描述外，《牛津动物寓言》还包含各种有启发性的动物故事和寓言，这些故事和寓言是根据圣经和古籍《博物学者》（*Physiologus*，约200年）在中世纪晚期的译本编纂的。除了真实动物外，书中还描述了许多神话生物，不过对这两个类别没有完全区分，而是效仿《博物学者》，把神奇的特性也赋予真实的动物，然后再用基督教的寓言意义来解释。

105个对开页的《牛津动物寓言》包含大量插图，在金色背景上呈现了131幅尺寸不一的画作，这些插图是重要文字段落的视觉化注解。图中不仅描绘了单个物种，而且根据可称为"特征图解"的原则，描绘了各个物种的神话特征。因此，在关于狮子的章节，插图分为三个区域，顶部条纹背景上描绘了一只强壮的雄狮，根据《博物学者》的解释，其强大的胸部体现了基督的神性所在。下方两幅条带状图画乍一看似乎很奇怪，但也有文字说明。人们的解读是，母狮生下了夭折的幼崽，三天后，幼崽被父亲的吼叫或呼吸声唤醒，这象征着基督在十字架上的死亡和复活。

相较于将动物学与基督教宇宙学、救世史相结合的《牛津动物寓言》，中世纪晚期特别流行的猎鹰书和狩猎书籍是以实践为主的教科书，其中收录的动物是根据它们在狩猎中的作用来选择的，可以是猎

图122 现实动物和神话的结合，在英格兰的一本狩猎书（13世纪上半叶）的插图中得到了体现。这幅插图描绘了猎人追捕独角兽的场景，而独角兽在处女的怀中得救。这个传说被理解为马利亚童贞的象征。

物，也可以是狩猎动物。读者可以了解
动物的外观、生活方式、饲养方式和个
性，以及它们作为猎物的特性或作为狩猎
助手的用途。此外，狩猎书籍还介绍了狩
猎的不同类型、组织和步骤，诱捕和切割
猎物的方法等。鉴于打猎是贵族最喜欢的
消遣之一，大量狩猎书的出现也就不足
为奇了。很多狩猎书的作者都是贵族和
统治者，比如腓特烈二世（Friedrich Ⅱ，
1194—1250 年）和加斯顿·菲比斯、福
瓦伯爵即莫杜斯国王（König Modus），
以及贵族亨利·德·费里耶尔（Henri de
Ferrières）。

《捕鸟的艺术》（*De arte venandi cum
avibus*）是博学的霍亨斯陶芬皇帝腓特烈
二世在 1241—1248 年之间撰写的猎鹰狩
猎书。他的儿子曼弗雷德（Manfred）在
其父去世后命人为这部书配以华丽的插图
并做了部分修订，不过仅包含腓特烈二世
原本六本书中的两本。第一部分是鸟类学
教科书，其中详细系统地描述了各种鸟类
及其行为，其中很多内容都基于在西西里
岛流传下来的阿拉伯伊斯兰世界的知识。
在第二部分中，腓特烈二世介绍了如何用
猎鹰打猎，除了对各种猎鹰的特征进行了
精确的描述外，还提供了有关饲养、驯
服和装扮猎鹰的信息。

手稿几乎每页的空白处都装饰有彩色

钢笔墨水画，共 500 多幅，描绘着鸟类和
狩猎场景，往往体现出惊人的自然主义特
征。画中的动物出现在它们的自然栖息地，
或是在水中，或是在草地上，或是在石头
上、树干上，或是飞行在海面上。相比之
下，本书第二部分对猎人和猎鹰的描绘就
显得简略多了。不过，它们确实让人对霍
亨斯陶芬宫廷的猎鹰活动有了系统性的

图123　霍亨斯陶芬皇帝
腓特烈二世是一位狂热
的猎人，他在一部多卷本
的作品《捕鸟的艺术》中
总结了他的经历。这本书
后期版本的插图描绘了作
者腓特烈二世的形象。

图124 腓特烈二世《捕鸟的艺术》中的众多页边插图中，有一幅展示了狩猎中的猎鹰人。这部手抄本可能是在1250—1275年在腓特烈二世的儿子曼弗雷德的命令下制作插图装饰的。

认识。

1248年春，在围攻帕尔马未果的情况下，腓特烈二世对狩猎的热情成了其一生败笔。当时的人民趁君主狩猎出游的机会，发起了决定性的反击。在攻打帝国大营的过程中，他们不仅缴获了王室宝藏，还缴获了珍贵的《捕鸟的艺术》原件，米兰市民吉列尔穆斯·博塔修斯（Guilelmus Bottatius）随后在1264—1265年将这本《捕鸟的艺术》送给了安茹的查理（Karl von Anjou），并附上了一封献礼信。

"……众所周知，这本书对他来说比其他任何令他高兴的东西都要珍贵，其惊人的美感和重要性是任何言辞都无法赞美的。金银装饰着皇室威严的形象，而且体积上与两部诗篇一样宏大，它井然有序地介绍了所有值得了解的鹰、隼、鹞、雀鹰和其他高贵的鸟类……"

自腓特烈二世的《捕鸟的艺术》后，狩猎书作为珍贵的地位象征提供了大量的系列图画，它们反映了繁殖与训练狩猎动物的各个步骤，以及猎物的生物特征和行为，对应了许多非常简短的文本部分。这些插图成功地将教学和表现结合起来，这一点尤其体现在中世纪晚期加斯顿·菲比斯《狩猎书》的华丽版本中。书中的插图被华丽的金框和边框装饰所包围，与许多叙事文学插图作品类似，这通常是一种位于开头的插图，其中的插图像标题一样位于对应的文字部分之前。

加斯顿·菲比斯在1387年至1389年间撰写的《狩猎书》中的大量插图显示了

狩猎书对当时的时代风尚有多大影响。这部书完成后，其珍贵的插图手抄本立即广为传播。它最华丽的版本是 15 世纪初巴黎的一家工作室制作的。手抄本中的章节页插图展示了作者在狩猎派对中加冕的场景，他衣着华丽，向仆人发出开始狩猎的信号。插图四周是茂盛的金色藤蔓边框，其中嵌入了野人和狩猎半人马的小场景。章节页插图以其自然主义的前景和小图案的金色背景，展示了 1400 年左右巴黎手抄本插图的典型特征，这也体现在这部手抄本的 86 幅插图中。

加斯顿·菲比斯的知识部分来自诺曼贵族亨利·德·费里耶尔于 1370 年左右撰写的较早期的狩猎书《王者风范》（*Roi Modus*）。这本书流传下来的版本十分奢华精美，可能是在 1450—1455 年为勃艮第公爵"好人菲利普"（Philipp der Gute）所制作的，1467 年的勃艮第图书馆收藏对其有所提及。"好人菲利普"是当时最伟大的图书收藏家之一，他尤其欣赏装饰华丽的非虚构类书籍和历史作品。这类作品中的很多插图都是由为"鲁西永的吉拉尔"（Girart de Roussillon）主题浪漫小说绘制插图的大师创作的，他也负责绘制狩猎书中的大部分插图。这类插图在对风景逼真、深刻的空间表现中，反映了由扬·凡·艾克和罗伯特·坎平（Robert Campin）创立的古尼德兰版画的最新发展。与 15 世纪初仍然盛行的金色或金色图案背景不同，这些场景以蓝天为背景，景深更浅。

插图狩猎书籍的良好保存状况表明，这些豪华、精美的版本实际上并不像现代的教学书那样经常被用来参考。相反，与其他艺术品和身份象征一样，它们是收藏品和展示品。其他图文并茂的小册子，如比赛书或击剑书，也有类似的用途。直到

图125　加斯顿·菲比斯的巴黎手抄本《狩猎书》中的插图介绍了熊的特征。

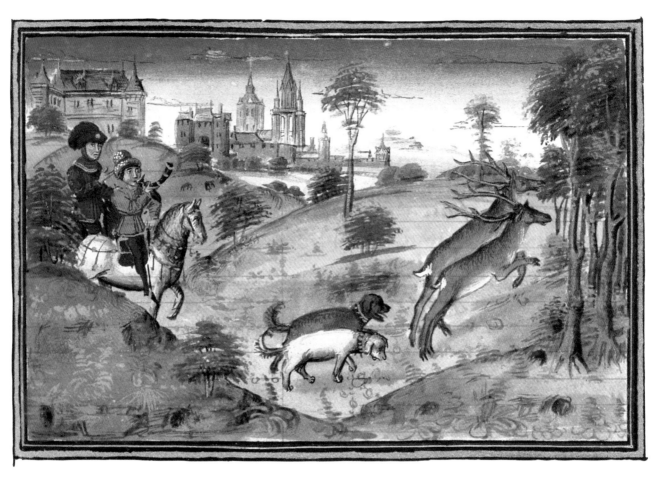

图126 《莫杜斯国王的狩猎书》(*Jagdbuch des Königs Modus*, 约 1450—1460 年) 的华丽插图版本,其中包含"鲁西永的吉拉尔"插图大师创作的插图。本图中描绘了广阔风景前的猎鹿场面。

印刷术发明,书籍可以大量复制,同时雕版技术普及,纸张也被广泛使用,书籍发行量随之增长,更多读者才负担得起插图书籍。然而,富有的藏书家喜欢为书籍手工上色,有时还为之镀金,使印刷品变得独一无二。

与小说、祈祷书和礼仪书相比,还有一种重要的非虚构书籍——法令书,它的存世量要少得多。法令书不能与法律书籍混淆,至少在世俗领域,中世纪实际上并不存在法律书。中世纪法令书的特殊性与中世纪的法令制度密切相关。基本上,必须区分世俗法令和教会法令。教会法令的依据是圣经和教会的著作,中世纪关于教会法令最著名的手抄本是《格拉蒂亚尼法令》(*Decretum Gratiani*)。而世俗法令在中世纪晚期大学成立之前,主要基于人们和族裔群体的习惯,是口头形式的。就连在西西里长大的霍亨斯陶芬皇帝腓特烈二世也感叹,1235 年颁布的《美因茨帝国法令》(*Mainzer Reichslandfrieden*)缺乏有约束力的书面法律依据,这意味着很多判决都是根据法官的习惯和个人意见做出的。

1230 年左右,中世纪最著名的德语法令书《萨克森明镜》诞生了。其作者埃

克·范·雷普高（Eike van Repgow）在1209年至1233年间生活在东撒克逊地区，他所写的并不是一部法律书籍，而是对土地法和封建法等习惯法的汇编，不具有规范性。书名中的"明镜"已经表明了这一点，它实际上是对中世纪典型情况的一种反映或启发，其性质更多是建议，而不是行动指导。而且，执行法律需要更高级别的国家行政机关，然而，在现代国家宪法出台之前，这种行政机关并不存在。

作为典型的法律案例集，《萨克森明镜》是中世纪被复制传播最多的非虚构作品之一，其在德国南部的对应作品《施瓦本明镜》（Schwabenspiegel，约1270年）或综合作品《德国明镜》（Deutschenspiegel，约1275年）也是如此。除了众多装饰着典型的中世纪晚期花饰首字母的版本外，《萨克森明镜》在14世纪还有四部插图版本。它们包含一种"索引插图"，在页面边缘或占据页面一半的图片上对文字进行注解。为了让读者更容易在众多相似案例中找到适用于自身情况的，场景中标记了相应的首字母。与首字母相关的插图基本都置于页面边缘，这样不妨碍文本和图画的紧密联系。

从艺术上看，在空白的皮纸上绘制的彩色轮廓图和线条相对粗糙的人物，通常是示意性的草图，并且大部分缺失背景，当然称不上是当时风格上领先的手抄本插图。即使是后来1350年左右德累斯顿的《萨克森明镜》手抄本中，一些首字母、神圣光环和金属物体的金色插图，也是同样的情况。这部手抄本包含了在其之前四个版本中的大部分插图，被认为是《萨克森明镜》最具艺术价值的版本。然而，它在第二次世界大战中遭到严重的浸泡，外观受到了很大影响。

书中的插图具有教学性，将各个法令场景直观呈现于人们眼前。例如，在确保询问证人的法令中，书中写道："凡有七人作证，要询问二十一人这个证言。"图中绘着二十一个人物，他们前后排成一长列，接受法官的询问。德累斯顿《萨克森明镜》手抄本的委托人身份尚不清楚，但与奥尔登堡《萨克森明镜》手抄本的委托人一样，可以认为属于高级贵族圈层。献词中记录了创作背景。这部手抄本是1336年由一位名叫辛里库斯·格洛伊斯滕（Hinricus Gloyesten）的僧侣在奥尔登堡附近的拉斯特德（Rastede）修道院代表奥尔登堡伯爵约翰三世（Johannes Ⅲ，卒于1344年）所写，目的是指导骑士们学习法律。

"镜子"（Spiegel）一词不仅被用在法令书的书名中，在中世纪晚期，这个词也被拓展使用到拉丁文和白话非虚构作品

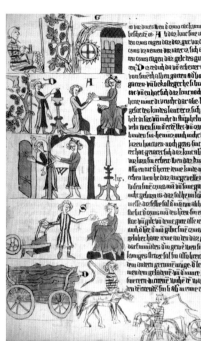

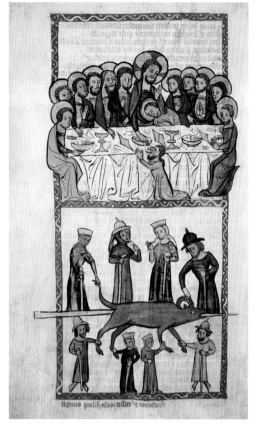

图128（左）《萨克森明镜》是中世纪晚期最重要的世俗法律书。它最早的插图版本之一是德累斯顿插图手抄本，可能制作于1350年左右。密集排列的彩色钢笔画附在文字旁边，展示了有关硬币、葡萄园、磨坊利息、终止利息贷款和皇家道路驾驶规定等典型法律案例。

图129（右）中世纪晚期众多插图丰富的手抄本中，最流行的是虔诚书《救赎之镜》。这些根据类型学原则排列的插图大多结合了《旧约》和《新约》的场景。此图描绘的是最后的晚餐和逾越节晚餐。

以及教育文学等各种领域。"救赎之镜"或"人类救赎之镜"之名尤为常见，现存手抄本 400 余部。此外，还有"忏悔之镜""善终之镜""美德之镜"和"世俗虚荣之镜"。

在插图方面，《救赎之镜》（*Heilsspiege*）特别有趣，因为在这本书中，文字和图画直接相关，插图是本书不可或缺的一部分。德语诗歌版《救赎之镜》创作于1440—1445 年的莱茵兰地区，以 139 幅彩色钢笔画展示了《救赎之镜》的典型结构。在每一章中，三个《旧约》场景与一个《新约》场景并列，每篇注释文字都正好包含 100 节经文。与贫民圣经一样，这部作品属于类型文学，其中《旧约》的

场景被解释为对《新约》救赎历史的预示。这本书可能是由一位牧师所写。从序言可以看出，该书是写给非专业读者的：

> "这些知识是神职人员从经文中获取的，由于这对非专业人士来说太困难，所以我要写一本以图画为基础的小小指导书。"

就教育书籍而言，开本越大，插图越丰富，书就越不是为了经常使用，而是作为珍贵的收藏品。祈祷书的实用版本需求量巨大，这一点可以从它的大量印刷雕版中看出。这些书是以雕版形式印刷的，也就是说，印刷时的文字是直接刻在木板

中世纪晚期的诗篇与祈祷书：祷告与幻想

图130 法国插画师让·科隆布（Jean Colombe）在文艺复兴风格的金色王座建筑中描绘了玛丽的加冕典礼。这幅插图出自奥尔良的路易（即后来的法国国王路易十二）的时祷书（约1490年）。

插图版诗篇、祈祷书和时祷书是中世纪晚期插图手抄本最华美的代表。世俗信徒使用的祈祷书格式方便、装饰华丽，这使它们成为收藏家垂涎的藏品和装饰着纹章的身份象征。对于贵族女性来说，插图时祷书与其说是祷告的辅助工具，不如说是时尚的配饰。尤斯塔什·德尚（Eustache Deschamps，约1346—1407年）的一首著名诗歌描绘了她们的这种兴趣：

我想要一本时祷书/制作精致/用金色和天蓝色装饰/装订整齐，装饰精良/覆盖着精美的金布/两个金扣子/将它打开和合上。

但也有王公贵族、教会要员、爱好艺术的贵族和富有的商人收藏插图版诗篇和时祷书，作为珍贵的展示品。这些书籍大多保存状况良好，翻阅痕迹很少，这表明它们很少被使用。价值较低的手抄本常被用于日常祷告，从15世纪下半叶开始，印刷书籍也会用于日常祷告。

然而，与非虚构书籍和教育书籍相比，时祷书手抄本的制作并没有随着印刷

上，而不是用活字排版的。配有插图的教育作品也跻身于印刷术发明初期的畅销书之列。印刷术发明后，虽然在教育书籍领域只诞生了少数杰出的插图手抄本，但另一种宗教书籍在15世纪下半叶经历了名副其实的繁荣，即15世纪和16世纪初的祈祷书和时祷书，这是中世纪手抄本艺术中最珍贵、最具创造性的作品之一。

术的发明而终结。相反，印刷书籍的竞争似乎促进了独家手写祈祷书的生产，并挑战了插图家开发新的装饰形式。1470 年前后，时祷书的发展在勃艮第统治下的尼德兰地区达到顶峰。

时祷书为精心设计的插图提供了理想的载体。几乎没有任何其他类型的书籍如此细致地划分不同的文本。时祷书不是以线性的方式从扉页到最后一页按顺序阅读，而是为每一个祷告时刻安排适当的文字内容。首字母和不同颜色的标题等视觉辅助工具对于查找相应的文字段落非常重要。在插图手抄本中，它们构成了一个精心设计的装饰系统的基础，其中有尺寸不一带有装饰性边框的插图。在内容上，插图和历史化首字母将救赎历史文字视觉

图131 《黑斯廷斯时祷书》的跨页展示了1475年之后时祷书的典型页面设计，整页插图、首字母和文字段落的开头都被置于视错觉边框中。这幅插图创作于1483年左右，描绘了圣家族逃往埃及的场景。

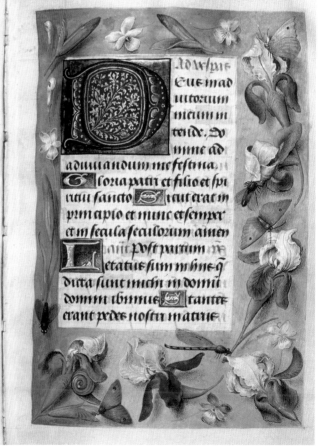

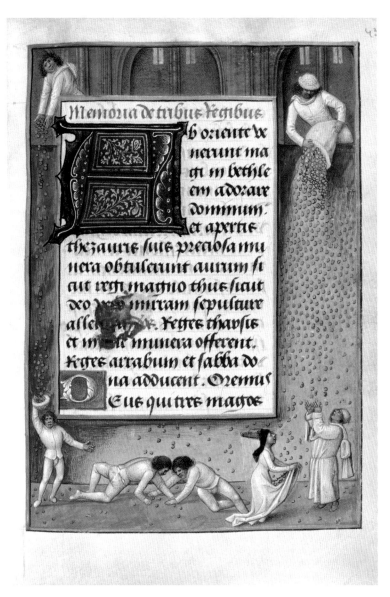

彩色背景上投下阴影，使其看上去像真实的一样。在制作技术方面，视错觉边框的出现意味着插画师和书籍彩饰师的传统区分被废除。人物画师现在接管了整个页面的设计，而插画师则在寻找新的活动领域，如纹章画和木刻版画着色。

在维也纳的《菲利普·冯·克莱夫的时祷书》（*Stundenbuch des Philipp von Kleve*）中，有一个关于佛兰德斯视错觉边框起源的彩绘传说。在圣母祈祷文"母后万福"（*Salve Regina*）的开头，经文以卷轴的形式出现，仿佛从墙上垂落。一名妇女将桶中的三色紫罗兰倒在作为边框的护栏上。在页面下边缘，一只蜻蜓显然是被花香所吸引，在花朵和卷轴起伏的末端展开翅膀。这也暗指一个古老的艺术传说：昆虫被画中景象所迷惑，可证明一幅画的虚幻效果和画家的精湛技艺。在某种程度上，插图家扮演了花女的角色。花朵看似随机地分布在彩色背景上，实际上构图是经过精心协调的。这些花朵是为了使观者觉得自己也是画中世界的一部分，因此，花朵被画上了阴影，并尽可能按照真人大小来画。

边框还包含更深一层的含义。三色紫罗兰是菲利普·冯·克莱夫的标志，他也将其添加到其他手抄本中，昭示他的所有权。然而，边框的象征意义不能一概而论。

图132 在《黑斯廷斯时祷书》给贤士的献词的边框画中，两个人在页面边缘撒下硬币，被页面底部的人物收集起来。

化，起到了辅助祷告的作用。

和诗篇一样，祈祷书和时祷书也有丰富多样的装饰性边框，带有藤蔓和其他装饰元素。1470年后，艺术创新主要集中于边框装饰，边框从文字和插图的装饰上升到与之同等地位。越来越多的插画师将边框融入插图的图画空间中，将中心和边框统一在一个共同的视角中。其结果是在1470—1475年左右出现的视错觉边框，它包含了逼真的花朵和物体，这些物体在

三色紫罗兰也是插画师的常用元素，可能没有一本佛兰德斯时祷书中不存在三色紫罗兰，它具有单纯的装饰意义。边框图案在各种不同的文字段落中多次重复出现，说明边框与中心内容的关系是不固定的。

与大多数传说一样，视错觉边框的真正起源在很大程度上尚不明确。可以肯定的是，从1470—1475年开始，越来越多的佛兰德斯手抄本中装饰着视错觉边框，而不是传统的藤蔓边框，这迅速成为整个欧洲众所周知并竞相模仿的标志。此前所有视错觉边框的尝试都未能盛行，直到1470—1475年，勃艮第宫廷的圈子里才具备了艺术创新的三个基本条件：富有创新精神的艺术家、思想开放且富裕的公众、能迅速传播新时尚的密切交流系统。然而，决定性的推动力很可能来自外部，也许是意大利文艺复兴时期的摇篮本（incunabula）华丽的幻觉主义式的封面。

在1470年之前的佛兰德斯手抄本插图中，幻觉主义倾向极为罕见。在尼德兰和法国的手抄本插图中可以找到这类插图有趣的先例。最重要的"前幻觉主义"作品之一是1440年左右制作的《凯瑟琳·冯·克莱夫的时祷书》（*Stundenbuch der Katharina von Kleve*），其中包含以古尼德兰版画风格创作的大量故事插图和丰富的边框图案，从带有小装饰图案和场景

的藤蔓边框，到写实描绘的动物和物体（如鱼、贝壳、椒盐卷饼、渔网等）。然而，这些图画并没有制造出幻觉效果，因为大多数物体和动物都不是按自然比例再现的，也没有使之跃然纸上的阴影。《凯瑟琳·冯·克莱夫的时祷书》在很大程度上仍然是一个孤立的现象，这部手抄本的插画师在其后的作品中再次采用了传统边框。

图133　15世纪初法国最不寻常的插画家之一是"罗昂大师"，他的称号来自约兰特·冯·阿拉贡（Jolanthe of Aragon）委托制作的手抄本《罗昂时祷书》（*Grandes Heures de Rohan*, 约1420—1427年）。在这幅插图中，垂死之人向上帝献出灵魂，历史化首字母中出现了一个骷髅。

图134　林堡兄弟在《贝里公爵的豪华时祷书》中画了各种怪诞的人物围绕着圣母访亲图，包括在手推车上吹风笛的熊。

图135　让·科隆布于1485年左右补充完成了《贝里公爵的豪华时祷书》，其中包括许多整页插图，描绘了伊甸园，以及人类堕落并被驱逐出天堂的场景。

年，"布西柯大师"和"贝德福德大师"（Bedford-Meister）的巴黎工匠坊具有非凡的影响力，"罗昂大师"和"奥尔良的玛格丽特大师"（Meister der Margarete von Orléans）也是如此。此外，林堡兄弟和巴泰勒米·德·艾克等众多尼德兰艺术家都活跃于法国宫廷。林堡兄弟在著名的《贝里公爵的豪华时祷书》中创造了令人叹为观止的现实主义风景，这部时祷书中的插图和装饰性边框十分出众，但设计相当传统。与贝里公爵委托的许多手抄本一样，《贝里公爵的豪华时祷书》未能完成，直到15世纪末由法国插图家让·科隆布受萨沃伊公爵委托才修改完成。

科隆布的插图中，人群场景的透视和逼真的建筑让人联想到15世纪中叶最重要的法国插画师让·富凯的作品。1450—1455年制作的《艾蒂安·谢瓦利埃时祷书》（Stundenbuch des Etienne Chevalier）就出自富凯之手。

除了少数页面外，这部手抄本中只有插图页面幸存，它们被撕了下来，像小版画一样被保存。修复者对整版插图做了不同寻常的设计，其中文字段落的开头要么作为图画下方的献词以条带状呈现，要么像在耶稣被捕图中一样，作为边框融入画中。耶稣被捕图明显划分为三个区域，上三分之二的页面描绘了富有戏剧性的夜光

15世纪上半叶法国插图的一个重要趋势是努力将整个页面作为叙事空间。在此过程中，画家们也在一定程度上尝试了对文本区域的再现性重新解释和引入幻觉效果的祈祷文。在15世纪的前几十

下，耶稣被逮捕的场景，而下方的三分之
一描绘了等待耶稣的门徒们，其中一个门
徒用左臂支撑着长方形的板子，板子上写
着祷文的开头。彩饰首字母中则描绘了耶
稣在橄榄山祈祷的情形。

在设计方面，富凯借鉴了 14 世纪以
来的祈祷书的页面布局方式，包括一幅大
尺寸的插图，正文开头有一个历史化首字
母，以及页面下边缘有一个图画场景。这
种布局在《贝里公爵的豪华时祷书》中呈
现得最为完美。在受难日的页面，主插图
描绘了耶稣被捕的场景，页面上方是耶稣
在橄榄山上的祈祷，下方是奸诈的犹大在
接受钱袋。插图和文字被金色的藤蔓装饰
包围，其中有哀伤的天使和小鸟，还有一
只嘎嘎叫的鸭子。

将《贝里公爵的豪华时祷书》与《艾
蒂安·谢瓦利埃时祷书》中的页面进行比
较，可以看到富凯在空间上将各个场景联
系得更紧密。他的创新之处是将页面卜边
缘的图画条带重新诠释为一种前景舞台，
并将文字块与首字母进行整合。在《艾
蒂安·谢瓦利埃时祷书》中，主场景、前
景、次场景和文字块之间的创造性连接，
实现了各种解决方案。但是，各个元素仍
然可以清楚地辨认出来。文字块被转化为
画中画，页面下边缘的图画场景被作为前
景。但在内容方面，层次的区分仍然存在。

例如，主场景不受页面下方区域所述事情
的影响。而在哥特式手抄本传统中，页面
边缘的图画通常描绘的是主要事件。

在让·富凯之前，"布西柯大师"和
"贝德福德大师"圈子里的插画师已经在
努力改变通常的页面布局，并将文字块融
入画面表现中。在《圣母马利亚的礼仪祈
祷书》（ *Marienoffizium* ）的开头，可以看
到特别精致的页面设计，这是时祷书中最
重要的文字。

在《科西尼时祷书》（ *Corsini Stun-*

图136　画家让·富凯
在《艾蒂安·谢瓦利埃时
祷书》中创作了一幅令人
叹为观止的夜景图▣——
基督被捕。

图137 法国王后埃夫勒的让娜（Jeanne d'Evreux）的时祷书是14世纪早期法国插图手抄本的非凡作品之一，全书插图均采用"纯灰色画"技法绘制。插画师让·普塞勒创作了一组故事插图，将基督受难的场景与童年的场景结合在一起，例如这幅图中的基督受难图与三博士朝圣图。

denbuch）中，主场景天使报喜被设置在一个前方敞开的教堂房间内，教堂的墙壁同时也是插图的边框。这种设计的先例是《埃夫勒的让娜的时祷书》（Stundenbuch der Jeanne d'Evreux）中的天使报喜图，由14世纪最伟大的法国插画师让·普塞勒（Jean Pucelle）于1325—1328年创作。这部手抄本的高度仅9.4厘米，可能是法国国王查理四世在兰斯大教堂举行婚礼或加冕礼时送给妻子让娜的礼物。

"布西柯大师"在《马扎林时祷书》（Mazarine Stundenbuch）中实践了将页面元素对象化的想法。在天使报喜页面，上方的两个天使正忙着将鲜花撒在画面的边

框上。事实上，在圣母领报节上，弥撒时，唱诗班成员也会乔装打扮，从长廊或穹顶的"天洞"中向民众撒花。与《凯瑟琳·冯·克莱夫的时祷书》中花朵构成的边框相比，《马扎林时祷书》中的花朵散落在页面边缘，传达了神圣花雨之意。

《奥尔良的玛格丽特的时祷书》（Stundenbuch der Margarete von Orléans）中的一页，也体现了神圣花雨的概念。这本祈祷书创作于1430—1435年，包含一系列边框装饰，以丰富的想象力，将贵族、资产阶级和农民的生活场景与花卉元素相结合，令人叹为观止。在五旬节的画面中，天使将花茎撒在蓝色边框上，边框底部上的女人们将其收集起来。这种边框图画也反映了五旬节礼仪中的撒花活动。然而，边框与其说是对现实活动的精确复刻，不如说是对这一活动的暗示，它发生在一个未知的户外空间。同时，就像维也纳的《菲利普·冯·克莱夫的时祷书》中的花女一样，画师实际上是通过天使们散落的花朵来创造页面的花卉装饰。

尽管有上述先例，但可能只有意大利文艺复兴时期的卷首画，才真正让尼德兰的艺术家和赞助人看到了文字和图画之间联系的可能性。这些创新不仅使手抄本成为更受欢迎的艺术品，而且使纯文本手抄本逐渐被印刷书籍所取代。

图138 15 世 纪 初，"布西柯大师"和"贝德福德大师"圈中的巴黎插画师试图将画面边框写实化，图为法国时祷书中圣母领报图周围的边框示例。

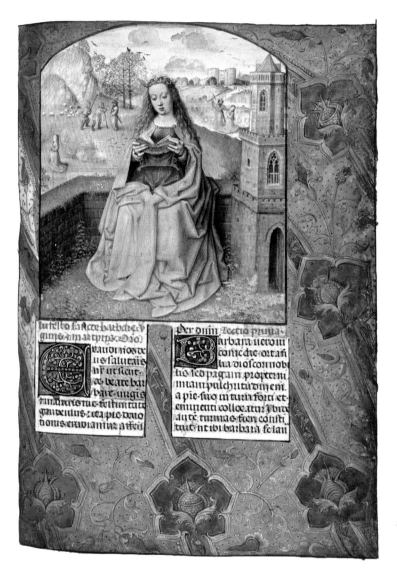

图139　在《卡斯蒂利亚的伊莎贝拉的日课经》中，画家将圣芭芭拉的祈祷这幅插图的边框做了改变，描绘为华丽的锦缎质感，文字仿佛被置于布料之上。

在1470—1475年的佛兰德斯，有充分的机会了解意大利书籍艺术的创新，尤其是在像布鲁日这样的国际贸易中心，它与威尼斯等贸易大都市保持着密切的经济联系和外交关系。最早的视错觉边框见于1475年左右完成的《拿骚的恩格尔伯特的时祷书》。新的边框形式在这本书中被用作区分文字的艺术手段，以标记重要祈祷文的开头，而次一级内容的开头仍然仅饰以传统的藤蔓边框。在其不久之后，勃

艮第的玛丽和马克西米利安一世的时祷书在1480年左右制作完成，这是第一部完全采用新风格设计的手抄本。

《拿骚的恩格尔伯特的时祷书》不仅在插图和边框的绘画质量方面具有重要意义，而且拥有15世纪佛兰德斯书籍艺术中最复杂的装饰系统之一。除了各类插图和幻想风格的边框外，画面装饰还包括传统的藤蔓边框、普通边框、小鸟以及直接画在纸面上的一系列场景，它们可以组成两个完整的故事。著名的视错觉边框不是时祷书原始装饰的一部分，而是在传统藤蔓边框上的适当位置绘制的。在某些双页上，新旧边框彼此直接相对。边框很可能是由插图作者在绘制藤蔓之后绘制的。《拿骚的恩格尔伯特的时祷书》的佚名画师是15世纪最杰出的插画家之一。这部作品的页边装饰与插图或文字部分在透视上是统一的，几乎达到了插画的层次水平，具有很高的艺术水准。

《圣母马利亚的礼仪祈祷书》开头的双页画也很不同寻常，左页绘制着朝拜圣婴，右页文字开头绘制着东方三博士的离开。这幅双页画主要因其边框而闻名，它描绘了一面墙，墙上的架子上陈列着珍贵的花瓶器皿。这些器皿看起来像是主图中三博士献给圣婴的礼物的放大版。其中有一只陶罐，上面绘制的叶状装饰在西班牙

刚刚兴起。它与时祷书中的其他边框一样，证明了这位插画家是最新艺术时尚的专家，他详尽地再现了这些时尚。

陈列架一样的边框展示着收藏品，严格来说不存在视错觉，因为这些物品不是按实际尺寸绘制的。相反，观众看到的是一个缩小简化的陈列架，它构成了两个类似窗户的开口，上面绘着救赎历史的图画。

《拿骚的恩格尔伯特的时祷书》的画师还参与了另一部重要的手抄本，其中也有早期的视错觉边框，这就是《永恒的你时祷书》（*Voustre demeure*），它的名字来自格言"永恒的你"（Voustre demeure），这句话可以在某些页面的边框中见到。除了"正常的"视错觉边框外，这部手抄本还在一些重要文字开头绘制了特殊图画边框，其中文本区域周围的边框可组成连续的、自成一体的救赎历史场景。所谓的历史化边框也是对视错觉设计的一种贡献。在这部作品中，图画叙事不是简单地围绕着文本进行引导，而是营造出边框图画在文本的后面或下方仍在延续的印象。文字叠加于下方图画之上，这一点在十字架祷文的开篇图画中也有体现。文字被拉伸为边框图画前的"海报"，使历史化边框成为视错觉页面设计的一部分。

边框作为图画的新地位并不意味它具有了插图的意义。边框和中心之间的关系

图140 死神——作为可怕的死亡警告（Memento mori）被置于安茹·勒内公爵的时祷书（约1450年）中。

仍然是松散的，后来的手抄本在不同情况下都采用图画边框，也证明了这一点。每一部手抄本都有自己独特的图文组合、插图和边框的组合，通过惊人的价值提升了手抄本的美感。

越来越多的页面采用整页插图，也提升了手抄本的艺术价值。这通常伴随着边框或框架的客观化。这一点在那些插图中最为明显，这些插图配上相应的浮雕式边框，模拟出版画的效果。也有插图配有更

图141 《拿骚的恩格尔伯特的时祷书》中著名的双页画，展示了三博士朝圣和离开的场景。贵重的器皿被放置在虚幻的陈列架边框中（约1470—1475年）。

复杂的描金边框，而不是简单的木质或石质边框，让人更多地联想到祭坛画。还有的插图边框模拟金匠边框，使人联想起圣像的表现形式。

在三种基本类型中，插图和传统边框的解体被作为表现本身的主题。第一种是插图和历史化边框的融合；第二种是边框的客观化，这一点可以在《勃艮第的玛丽的时祷书》中的"窗口图画"中看到；最后还有一种无边框的插图，表现为模拟版画或镶嵌在浮雕边框中的祭坛画。特别有趣的是那些将插图和边框结合在一起的例子，在保留分离的插图边框的同时将两个

图画区域嵌套在一起。这种过程可以说是插图和历史化边框的融合，在佛兰德斯祈祷书中被赋予了各种形式。

《迈尔·凡·登·伯格祈祷书》（*Breviarium Mayer van den Bergh*）的开篇插图描绘了基督诞生的场景，插图叠加在边框上。边框具有两个矛盾的功能：一方面，它将两个表现层次整合到一个共同的图画设计中；另一方面，它又强化了两个图像区域的分离。中心的图画呈现了一个神圣的形象，与背景不重叠，强调了基督出生场景与周围的夜景的对比，代表了不同的历史时刻，内部图画不应被理解为

外部图画的细节放大。

这两个图画区域并不总是如此严格分离。相反，在其他手抄本中可以看到它们各种可能的联系。它们通常通过背景连接，比如页面左上角，即正文首字母处，被作为"桥梁"或"铰链"。在一些手抄本中，仅用边框就能将内部的插图表现为画中画。一个例子是《维也纳灵魂花园》（*Vienna Hortulus Animae*）中的圣克里斯多福的插图。图中描绘了夜幕刚刚降临的河边的高大的圣克里斯多福和基督。前景中，船上的渔民忙着拉网，对神圣的身影视而不见。画师运用内边框使圣徒群从画面的其他部分脱离出来，并在画面中突出神圣的形象。人物的大小也强调了其地位，框内场景因此具有了近似电影特写的效果。然而，共同的背景模糊了传统的区分，即框外的风俗画和框内的神圣形象的区分。对插图传统、插图边框和整版插图的各种可能性的尝试，在这里达到了一个终点。

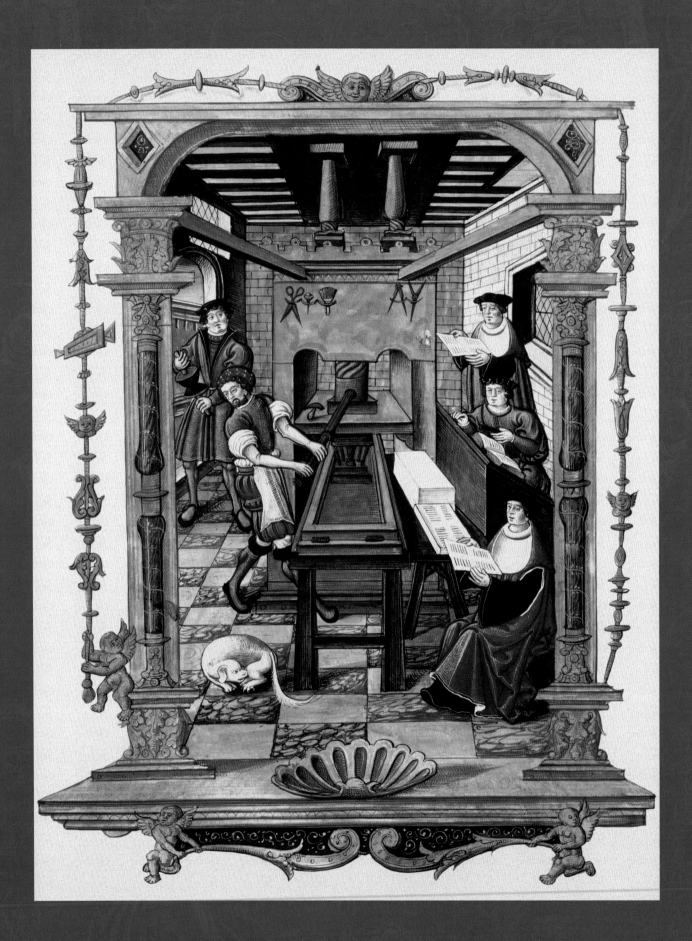

拓展阅读
文艺复兴与巴洛克时期的精美彩饰图书

约翰·古腾堡于 1450—1455 年发明的印刷术意味着一场变革，但并不是书籍彩饰的终结。相反，直到巴洛克时代，装帧豪华的书籍都是由手工抄写并绘制插画的。正如古腾堡圣经的手抄本中有手绘首字母和藤蔓装饰一样，印刷书籍也有彩绘首字母、题图和装饰性边框，还有木刻插画的书籍可以着色。这样一来，印刷书籍也被赋予了独特的个性。虽然印刷书籍仍然受到中世纪手抄本页面设计原则的影响，但其中的插图和装饰元素反映了当时最新的文艺复兴和巴洛克风格。

然而，插画家不得不为一些新类型的书籍设计新的装饰形式，例如 16 世纪出现的服饰书和家谱书。在巴洛克时期，作为诗集的前身，图文并茂的家谱书成为时尚。印刷书籍改变并扩大了插画师的工作领域，但并没有使他们的职业受到质疑。

马克西米利安一世的祈祷书制作于 1513—1515 年，可能在 16 世纪就被分成两部分。这是一部印刷书籍，但参与制作的艺术家赋予了它珍贵手抄本的所有特征，包括皮纸材质、典型祈祷书手抄本风格的特殊设计、印刷的书法装饰、手绘首字母和彩色插图，以及最后的手工裁切方式。

这部祈祷书是限量印刷的，可能是马克西米利安一世打算送给王子和追随者的礼物。在由帝国印刷商汉斯·舍恩斯佩格（Hans Schönsperger）印刷完毕后，1513 年 12 月 30 日在奥格斯堡，一份首印样本被送到帝国最优秀的艺术家处进行装饰，艺术家包括阿尔布雷希特·丢勒、卢卡斯·克拉纳赫（Lukas Cranach）、汉斯·伯格克迈尔（Hans Burgkmair）、老约尔格·布鲁（Jörg Breu d. Ä）、汉斯·巴尔东·格里恩（Hans Baldung Grien）和阿尔布雷希特·阿尔特多弗（Albrecht Altdorfer）。乍一看，这部祈祷书似乎是由不同颜色的钢笔画组成的，有的只占据一个页面边缘，有的占据两个或多个页边，中间还有许多没有装饰的页面。然而，仔细观察就会发现，页面边缘的图画遵循的是中世纪手抄本的传统，像书签一样标记着新章节的开始。

艺术家们，尤其是阿尔布雷希特·丢勒，虽然严格遵守中世纪手抄本插画的原则，但他们在设计个别页边的插画时也很自由。丢勒在圣徒的形象中添加了许多冷门的人物和装饰，其中有些可以追溯到古代象形文字的秘密符号，但大部分是他自己的发明。借助中世纪的页边插画，丢勒将现实和幻想元素结合在一起，同时几乎无法将现实的各个层面分开。页边装饰插

图142（对页图） 这幅插图出自法国手抄本《皇家颂歌》（*Chants royaux*，约 1490—1520 年），画面被郁郁葱葱的、梦幻般的文艺复兴风格边框包围着，展示了图书印刷厂的景象。

credibilia facta sunt nimis:do
muni tuam domine decet san
ctitudo:in longitudine dierũ
Gloria patri et · Antiphona·
Assumpta ẽ maria in celum
gaudent angeli laudantes be
nedicũt dominũ. Antiphona
Maria· Psalmus·
Iubilate deo omnis ter
ra:seruite domino in le
titia · Introite in cõspectu ei
us:in exultatiõe·Scitote quo
niam dominus ipse est deus:
ipse fecit nos:et non ipsi nos·

图143 阿尔布雷希特·丢勒在马克西米利安一世的祈祷书中绘制的页边插画。

画并不像有人认为的那样，是木版画的草图。相反，独特性正是祈祷书的基本美学理念。它以手抄本和印刷书籍的奇怪混合形式，成为图书史上的一个里程碑和特例。

虽然阿尔布雷希特·丢勒对书籍艺术的参与仅是个人作品，但与此同时，职业插画师如雅各布·埃尔斯纳（Jakob Elsner，卒于1517年）、尼古拉斯·格洛肯顿等人正活跃在他的家乡纽伦堡，为外国客户制作文艺复兴风格的精美手抄本。雅各布·埃尔斯纳被认为是16世纪初纽伦堡书籍插画的伟大创新者。他的创新在于将众所周知的风格元素，如传统的藤蔓边框与意大利和尼德兰文艺复兴时期的形式进行了新颖的混合。这一点尤其体现在1513年教务长安东·克雷斯（Anton Kress）向纽伦堡圣劳伦茨教堂捐赠的《克雷斯弥撒》（*Kress Missal*）中，书中将不同来源的图案和元素进行了奇特的组合。

在献词双页的插画上，安东·克雷斯在圣劳伦茨的陪伴下，跪在右边的祈祷凳上。他的目光注视着三位一体的神，而左边接受祈祷的神被描绘为一个幻象。文艺复兴时期的室内祈祷场景、窗外远处的风景都显然属于16世纪，而三位一体的神坐在锦缎覆盖的宝座上，在风格化的蓝云和小天使的衬托下，营造出一个永恒的天堂空间。双页的图画都被视错觉边框包围。从画中带着铭文面板的小天使和捐赠者周围的月桂花环可以看出，埃尔斯纳在尼德兰风格边框中穿插了一些从意大利文艺复兴时期借鉴的元素。相比之下，左页上狐狸拉雪橇的动物剧场景来自阿尔卑斯山以北的书籍插画。埃尔斯纳和他的委托人安东·克雷斯以国际文艺复兴元素为这部弥撒书赋予了时尚奢华的气息。通过尼德兰、

图14.4 《克雷斯弥撒》由纽伦堡插画师雅各布·埃尔斯纳绘制。献词页插图描绘了委托人安东·克雷斯的形象,在他身旁的是圣劳伦茨。

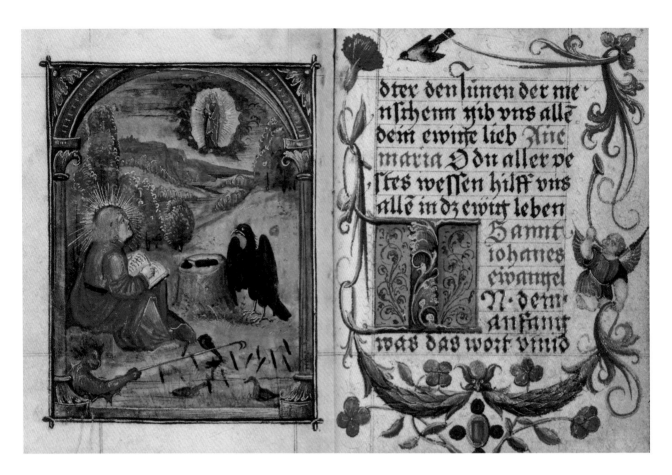

图145 尼古拉斯·格洛
肯顿为来自纽伦堡的基夫
哈伯家族制作的祈祷书,
这幅双页图描绘了拔摩岛
上的约翰,并饰有文艺复
兴风格的边框(约1518—
1519年)。

意大利和南德元素的混合,雅各布·埃尔斯纳在16世纪初创造了他个人的纽伦堡书籍插画新风格,这种风格一直流行了半个多世纪。

迄今为止,继雅各布·埃尔斯纳之后最富成就、最重要的插画家是尼古拉斯·格洛肯顿。他的书籍制作手艺很可能师从他的父亲乔治·格洛肯顿,纽伦堡著名的印刷商和信函画家。尼古拉斯最出名的作品是他为红衣主教阿尔布雷希特·冯·勃兰登堡创作的,后者是帝国最有权势的人物之一,也是一位重要的艺术收藏家。阿尔布雷希特还收藏着16世纪上半叶佛兰德斯插画大师西蒙·贝宁工作室的手抄本。格洛肯顿的最后一部作品,阿尔布雷希特·冯·勃兰登堡的《受难祈祷书》(Leidensgebetbuch)中,有几幅完全按照西蒙·贝宁的插图制作的复制品,红衣主教一定是把这些插图提供给了格洛肯顿。

在为阿尔布雷希特·冯·勃兰登堡工作之前,格洛肯顿一定直接了解过尼德兰的插图和装饰性边框,他的知识可能来自纽伦堡富商的收藏品,他们去布鲁日出差时会带祈祷书回来。此外,日耳曼国家博物馆的一本小祈祷书也能证明这一点。根据纹章可判断,这本祈祷书可能是在1518—1519年为纽伦堡基夫哈伯(Kiefhaber)家族的一位成员制作的。

这部手抄本的尺寸只有10×7厘米,图画直接绘于皮纸上,包括17幅整页插图、大量首字母装饰、边框装饰和页边

装饰。

　　虽然插图的边框是文艺复兴风格，但是对应文字开头交替出现了尼德兰风格的视错觉边框、德国南部风格藤蔓边框，以及带有意大利元素的文艺复兴风格边框。文艺复兴时期的图案只出现在直接绘于皮纸上的藤蔓边框中，而不是视错觉边框中。尼古拉斯·格洛肯顿用意大利或佛兰德斯风格的图案"丰富"了他自己的德国南部传统元素，但他很谨慎，没有把这两种异国风格混在一起。

　　尽管旅行商人、富有的学生、学者和朝圣者之间肯定存在交流，但意大利的书籍插画相对较晚才成为阿尔卑斯山以北艺术家的典范。15世纪的意大利插画格外有趣，因为早期接受了古代或仿古的装饰形式，并且通过视错觉图案将书页拟物化。视错觉效果常常可以在意大利北部宫廷和城市附近的作品中找到，尤其是米兰、费拉拉、曼图亚、帕多瓦、威尼斯还有罗马的作品。博尔索·埃斯特（Borso d'Este）的两卷本圣经制作于1455年至1465年之间，其中各卷书华丽的卷首画是由费拉拉宫廷中最优秀的艺术家在塔迪奥·克里维利（Taddeo Crivelli）和佛朗哥·德·鲁西（Franco dei Russi）的指导下完成的，是15世纪意大利北部书籍插画的一大亮点。

　　文艺复兴时期手抄本的赞助人不仅包括王公贵族，也有城市中和神职人员中的人文学者，他们主要赞助的是古籍手抄本。其中也有一些豪华的手抄本，它们不仅是用古代文字书写的，而且尽可能地使用古代风格绘制插画装饰。这些手抄本的一个典型特征是，在其他方面的装饰主要限于首字母，而在重要文字部分的开头，则绘有建筑式的插画，明确地借鉴古代建筑图案，使页面看起来像一个小型的凯旋门或祭坛。

　　佛朗哥·德·鲁西是此类仿古插画的

图146　早期的印刷书籍如古腾堡圣经，都带有手绘的首字母和边框装饰。图为摩西五经第一部的正文首字母"I"，出自1455年左右在美因茨完成的42行古腾堡圣经。

图147 《辉煌的太阳》(*Splendor Solis*) 是一本炼金术教科书，于1520—1530年在奥格斯堡创作，是南德文艺复兴时期的杰出艺术作品之一。其中特别精彩的一页展现了"水星的孩子们"，他们在这个星球的影响下成为科学家和艺术家。

专家，他在完成博尔索·埃斯特的圣经后，于1464—1465年移居威尼斯或帕多瓦，在那里创作了《贝尔纳多·本博致克里斯托弗·莫罗的祝福》(*Gratulatio di Bernardo Bembo a Cristoforo Moro*) 的两幅卷首画。在这两幅正面插画中，建筑借助阴影从纸面上突显出来。在插画中，画家尝试以古代纪念碑或铭文的形式展示文字，使之成为图画的一部分。

在 1470 年左右的威尼斯，可以看到从简单的建筑正面图画到视错觉画面的发展。大约在 1469 年到 1470 年，德国和法国的印刷先驱在威尼斯投入使用了第一台图书印刷机。新技术带来的结果是图书产量的惊人增长，这也吸引了许多插画家来到这座城市。因为与北方不同，威尼斯的摇篮本使用手工绘制插画要耗时很久，但现在必须在短时间内装饰 300 多部图书，而不是区区几本样书了。除了小册子、个别印刷品和宗教文献外，威尼斯印刷商主要印刷的是大学出版的古籍和研究版本，其中一部分印刷在皮纸上。这些作品的特点不仅是印刷介质更加昂贵，而且插画也更加丰富。它们是个人委托的作品，在正面饰有所有者的纹章。

威尼斯摇篮本（Venetian incunabula）中的插画是印刷图书的宝贵产物。它的文字载体是皮纸，此外，从版式看来，它也像一部手抄本。艺术家们采用了手抄本传统中的建筑卷首画，但文字不再写在建筑内的区域中，而是写在建筑前拉伸的皮纸上，或者像卷轴一样呈现在建筑前。多种光学技巧营造了视错觉效果。例如，在约翰内斯·冯·施派尔（Johannes von Speyer）1469 年的普林尼版画中，前景中的皮纸如卷帘般被卷起，带有翅膀的小天使扶着叶子，并拉着它的末端消失在其

后，就像躲在窗帘后面一样。底页的印章看似突显出来，营造了这是在读者面前展开的古老文件的错觉。纪念碑式的建筑只不过是作为文字的衬托。新的印刷技术掩盖了旧的媒介，旧媒介的存在就只能通过绘画来模拟。

物理层面和媒介层面的视错觉效果结合在一起，形成了双重视错觉效果。虽然这是一部印刷书籍，但画中的小天使并没有将文字呈现为印刷效果，而是将其呈现为一个古老的皮纸卷轴，上面是手写的文字。将印刷文字模拟成皮纸手写效果，与其说是对过去媒介的怀念，不如说是对媒介差异的透彻反思。插画师通过在视觉上误导观众来应对新挑战。视错觉页面的诞生可以理解为对凸版印刷的一种回应。早期的威尼斯版画成了新时代图书插画的雏形。书页的革新不是对 14 世纪以来插图越来越深入的空间设计的反应，而是对从手写书籍到印刷书籍的变化的回应。

威尼斯摇篮本的幻觉主义封面给布鲁日和根特的插画家提供了决定性的动力，使他们在 1475 年左右创造了视错觉页面。然而，他们并没有将其用于印刷典籍，而是用于手工制作的私人祈祷书。在意大利，佛兰德斯时祷书也是令人垂涎的收藏品，正如《格里马尼祈祷书》(*Breviarium Grimani*) 所示。这是佛兰德斯文

艺复兴时期最宏伟的手抄本之一。迄今为止，在威尼斯红衣主教多梅尼科·格里马尼之前，没有可靠的参考资料显示其赞助人或第一任所有者。据一份资料显示，格里马尼于 1520 年从安东尼奥·西西利亚诺 (Antonio Siciliano) 手中收购了这部书籍，西西利亚诺此前曾是米兰驻尼德兰地区的使节。一个可能的线索指向了尼德

图148　在这部意大利文艺复兴时期手抄本华丽的扉页上，文字背景模拟为皮纸的样子，固定在背景建筑上。这幅插图出自《梵蒂冈议会福音书》(*Evangeliar des Vatikanischen Konzils*, 约1480 年)，绘有福音书作者路加的形象。

图149 圣杰罗姆翻译的《凯撒利亚的尤西比乌斯的解经书》(*Inter pretatio des Eusebius von Caesarea*, 约1512—1521年）的扉页有一幅文艺复兴风格的卷首画，矩形插图中描绘了教宗的形象，柱子的底部还绘有人文学者彼得罗·本博（Pietro Bembo）的纹章。

兰总督奥地利的玛格丽特（Margarete von Österreich，1480—1530 年）的住所梅赫伦宫。玛格丽特是马克西米利安一世和勃艮第的玛丽的女儿，她的宫殿里收藏了一批精美的艺术品。她的宫廷画家之一是杰拉德·霍伦布特，他根据著名的《贝里公爵的豪华时祷书》绘制了《格里马尼祈祷书》的月历画。这两者的相似之处非常明显，霍伦布特一定对原作非常了解。有几个迹象表明，玛格丽特曾拥有《贝里公爵的豪华时祷书》，并委托霍伦布特制作月历画的复制品。

《格里马尼祈祷书》在艺术风靡的威尼斯立即引起了轰动。意大利人文学者马坎托尼奥·米歇尔（Marcantonio Michiel）的笔记中的一段话证明了这一点，他在意大利北部教堂、修道院和私人收藏的艺术品目录中也列出了威尼斯格里马尼家族的财产。米歇尔对这部祈祷书表示赞赏，并详细描述道：

> "这本著名的祈祷书，被安东尼奥·西西利亚诺先生以 500 杜卡特的价格卖给了红衣主教。它由几位大师绘制多年而成，其中包括汉斯·梅姆林（Hans Memling）、根特的格哈特（Gerharts von Gent）和安特卫普的列文（Lievins von Antwerpen）。值得

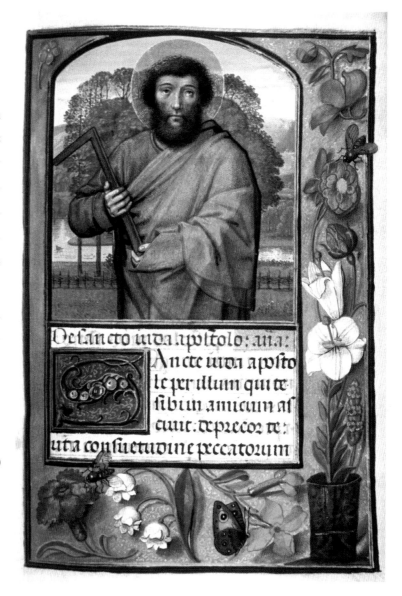

一提的是十二幅月历画，尤其是二月的那幅，一个男孩在雪地里撒尿，把雪染成了黄色，他身后是雾蒙蒙的景色，冷得让人发抖。"

这段话不仅是对手抄本艺术成就的早期见证，也道出了佛兰德斯祈祷书的核心特征。这些手抄本都可以说是"由几位大

图150　西蒙·贝宁是16世纪初国际上最重要的插画家之一，他在布鲁日工作，也为德国红衣主教阿尔布雷希特·冯·勃兰登堡创作过插图。图为阿尔布雷希特·冯·勃兰登堡的时祷书中绘有使徒犹大的插图页。

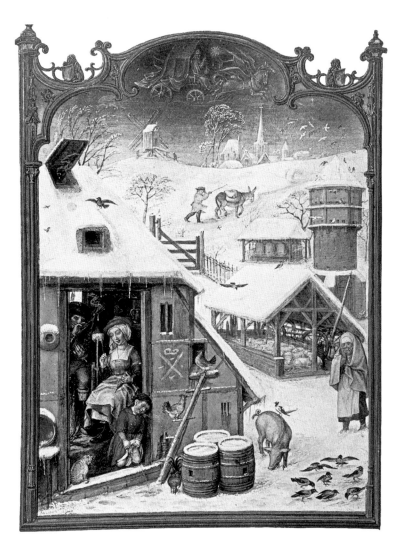

图151 《格里马尼祈祷书》的二月月历画在创作时（约1513—1515 年）就引起了轰动。插画家杰拉德·霍伦布特效仿了林堡兄弟的《贝里公爵的豪华时祷书》中著名的月历画。

也见于多梅尼科·格里马尼（Domenico Grimani，他是最早将其收藏品捐赠给公众的人之一）于 1520 年所写的遗嘱，该遗嘱揭示了当代艺术爱好者的审美趣味：

"……如果情况允许，应根据要求向人民展示极其崇高而美丽的祈祷书；此外，应为祈祷书的页面编号，并制作每页的准确清单和表示……"

作为国际精英收藏家手中的昂贵展品，佛兰德斯时祷书并非主要用于祷告。视错觉边框极大地促进了时祷书在美学方面的发展。阿尔布雷希特·丢勒于 1521 年访问奥地利的玛格丽特的梅赫伦宫的报告也显示了它的展示功能。在这趟访问中，丢勒参观了"美味的图书馆"以及其他艺术作品——尼德兰总督在这里收藏了许多珍贵的手抄本。《法尔内塞时祷书》（Farnese Book of Hours）也是一部真正的插图艺术收藏品，这也证明了在印刷术发明大约一个世纪后，手工绘制、装饰华丽的手抄本仍然是有价值的收藏品。这部时祷书由乔治·朱利奥·克洛维奥（Giorgio Giulio Clovio，1498—1578 年）在 1537 年至 1546 年的九年间为亚历山德罗·法尔内塞（Alessandro Farnese，1520—1589 年）制作，后者于 1534 年被任命为红衣主教，

师绘制多年而成"。佛兰德斯书籍艺术的主要作品中，通常包括不同城市、时代和风格的多位大师的插图。米歇尔的评论也表明，这种折中主义在同时代的人看来不是一种缺陷，而是一种品质。

米歇尔提到了三位画家的名字，不过他将 1494 年去世的汉斯·梅姆林判断为作者并不正确。有趣的是，梅姆林实际上是一名版画家，而不是插画家。然而，米歇尔主要关注风格和名气的差异。祈祷书由此成为尼德兰绘画的纲要，从一开始就被作为展示和展览对象。这一观点

当时年仅 14 岁。

克洛维奥创造了文艺复兴时期的书籍插画杰作，同时也创造了一座袖珍梵蒂冈。这部手抄本包含许多基于著名艺术作品的插图，从米开朗琪罗在西斯廷教堂的壁画到教皇国事厅（邮票）中的画作，还有连接画廊（凉廊）的怪诞装饰，让人联想到古代墙壁装饰，画家用其装饰页面边缘。此外，还可以看到罗马风格的各种景观，例如将拉特兰宫和梵蒂冈宫装饰成壁画的那些。其他插画可以追溯到阿尔布雷希特·丢勒的铜版画，还有的借鉴了著名的插图，例如《格里马尼祈祷书》中的巴别塔。《法尔内塞时祷书》本身就是"罗马奇迹"（Maraviglie di Roma）之一，因此在颇具影响力的意大利艺术作家乔尔乔·瓦萨里（Giorgio Vasari，1511—1574年）的艺术著作中也被提及。

许多时祷书不是由其后来的拥有者亲自委托制作的，而是和西班牙女王伊莎贝拉的祈祷书一样，是一份珍贵的礼物。伊莎贝拉从她的特使弗朗西斯科·德·里奥哈斯（Francisco de Riojas）那里收到了这

份礼物，以纪念 1496 年西班牙哈布斯堡王朝的双重婚礼。据推测，里奥哈斯大概是想通过昂贵的礼物来讨好热爱艺术的女王，她特别喜欢佛兰德斯画作和其他艺术品。伊莎贝拉并不是唯一在 1500 年左右收集佛兰德斯祈祷书的欧洲女王。相反，佛兰德斯手抄本在尼德兰地区外非常有名并广受追捧。除了祈祷书，西蒙·贝宁还在 1530—1534 年为葡萄牙王室制作了家谱书。如前所述，贝宁是德国红衣主教阿尔布雷希特·冯·勃兰登堡首选的尼德兰插画师。

图文并茂的佛兰德斯祈祷书在整个欧洲都被视为珍贵的展览品。热爱艺术的观众尤其欣赏和鼓励具有各种图画层次和书页明显物质性的光学游戏。特殊的边框和插图设计，越来越多地依据变化而不是为了标示层级，这体现了作品的艺术性。最后，绘画大师的参与和众多著名插图表明，即使在创作时，插画祈祷书也被视为一种私人的、便携的艺术收藏品。

Emoritur quic-
quid confpurcant
atra venena.

Depellit Vim
lethale
nenum.

IOHANNES MICHAELIS,
Sufato-Weftphalus Hæredi-
tarius in Bendorff. Phil: et Med:
Doctor. Therapevtices Prof. Publ.
Facultatis Medicæ Decanus, Utri-
usq; Princip. Collegii Collegiatus,
Academiæ Decem-Vir, Archia-
ter Electoralis Saxonicus et
Ducalis Altenburgicus.

参考书目

Allgemeine Literatur zur mittelalterlichen Buchmalerei

Alexander, Jonathan J. G.: Medieval illuminators and their methods of work. New Haven/London 1992

Avril, François/Reynaud, Nicole: Les manuscrits à peintures en France 1440 – 1520. Paris 1993

Blum,Wilhelm/List, Claudia: Buchkunst des Mittelalters. Ein illustriertes Handbuch. Stuttgart/ Zürich 1994

Calkins, Robert G.: Illuminated books of the middle ages. Ithaka 1983

De Hamel, Christopher: A history of illuminated manuscripts. 2. Aufl. London 1994

Eberlein, Johann Konrad: Miniatur und Arbeit. Das Medium Buchmalerei. Frankfurt a. M. 1995

Illich, Ivan: Im Weinberg des Textes. Als das Schriftbild der Moderne entstand. Frankfurt a. M. 1991

Jakobi-Mirwald, Christine: Buchmalerei. Ihre Terminologie in der Kunstgeschichte, 4. Aufl. Berlin 2015

Martin, Henri-Jean/Vezin, Jean (Hrsg.): Mise en page et mise en texte du livre manuscrit. Paris 1990

Pächt, Otto: Die Buchmalerei des Mittelalters. Eine Einführung. München 1984

Smeyers, Maurits: Flämische Buchmalerei. Vom 8. bis zur Mitte des 16. Jahrhunderts. Stuttgart 1999

Walther, Ingo F./Wolf, Norbert: Codices illustres. Die schönsten illuminierten Handschriften der Welt 400 – 1600. Köln 2001

Quelleneditionen

Bartl, Anna u. a. (Hrsg.): Der »Liber illuministarum« aus Kloster Tegernsee. Edition, Übersetzung und Kommentar der kunsttechnologischen Befunde. Stuttgart 2005

Brepohl, Erhard: Theophilus Presbyter und das mittelalterliche Kunsthandwerk. Gesamtausgabe der Schrift »De diversis artibus« in zwei Bänden. Köln/Weimar/Wien 1999

Deschamps, Eustache: OEuvres complètes. Paris 1878 – 1903

Frimmel, T. (Hrsg.): Der Anonimo Morelliano (Marcanton Michiel's Notizia d'Opere del Disegno).Wien 1888

Kemke, Johann: Aus den XX artium liber des Paulus Paulirinus, in: Centralblatt für Bibliothekswesen / (1890), S. 144 – 149

Neudörfer, Johann: Nachrichten von Künstlern und Werkleuten daselbst aus dem Jahre 1547. Wien 1875

Studien zur Buchherstellung im Mittelalter

Calkins, Robert G.: Distribution of labor. The illuminators of the hours of Catherine of Cleves and their workshop. In: Transactions of the American Philosophical Society 69,5 (1979), S. 3 – 83

Fuchs, Robert/Oltrogge, Doris: Die Maltechnik des Codex Aureus aus Echternach. Ein Meisterwerk im Wandel. Nürnberg 2009

Gummlich, Johanna Christine: Bildproduktion und Kontemplation. Ein Überblick über die Kölner Buchmalerei in der Gotik unter besonderer Berücksichtigung der Kreuzigungsdarstellung. Weimar 2003

Panayotova, Stella (Hrsg.): Colorur. The art & science of illuminated manuscripts. London/Turnhout 2016

Schubert, Martin J. (Hrsg.): Der Schreiber im Mittelalter (= Das Mittelalter. Perspektiven mediävistischer Forschung. Zeitschrift des Mediävistenverbandes, Bd. 7, 2002, Heft 2)

Studien zu einzelnen Meistern

Avril, Jean (Hrsg.): Jean Fouquet. Peintre et enlumineur du XVe siècle. Paris 2003

Brinkmann, Bodo: Die flämische Buchmalerei am Ende des Burgunderreichs. Der Meister des Dresdener Gebetbuchs und die Miniaturisten seiner Zeit. 2 Bde., Turnhout 1997

Dückers, Rob/Roelofs, Pieter (Hrsg.): Glanzvolles Mittelalter. Die Handschriften der Gebrüder Limburg. Die Brüder van Limburg. Nijmegener Meister am französischen Hof (1400 – 1416). Stuttgart 2005

Krieger, Michaela: Gerard Horenbout und der Meister Jakobs IV. von Schottland. Stilkritische Überlegungen zur flämischen Buchmalerei. Wien u.a. 2012

Grundformen: Die Initiale

Alexander, Jonathan J. G.: Initialen aus großen Handschriften. München 1978

Gutbrod, Jürgen: Die Initiale in Handschriften des achten bis dreizehnten Jahrhunderts. Stuttgart 1965

Jakobi-Mirwald, Christine: Text – Buchstabe – Bild. Studien zur historisierten Initiale im 8. und 9. Jahrhundert. Berlin 1998

Grundformen: Die Miniatur

Smeyers, Maurits: La miniature. Turnhout 1974

Grundformen: Randverzierungen

Camille, Michael: Image on the edge. The margins of medieval art. London 1992

Da Costa Kaufmann, Thomas/Roehrig Kaufmann, Virginia: The sanctification of nature. Observations on the origins of trompe l'oeil in Netherlandish book painting of the fifteenth and sixteenth centuries. In: The J. Paul Getty Museum Journal 19 (1991), S. 43 – 64

Grebe, Anja: An den Ränder der Kunst. Drolerien in spätmittelalterlichen Stundenbüchern. In: Grebe, Anja/Staubach, Nikolaus: Sakralität und Komik. Ein ästhetisches Konzept in mittelalterlicher Kunst und Literatur. Frankfurt a.M. 2005, S. 164 – 178

Grebe, Anja: Frames and illusion. The function of borders in late medieval book illumination. In: Wolf,Werner/ Berhart,Walter: Framing borders in literature and other media. Amsterdam/ New York 2006, S. 43 – 68

Marrow, James: Pictorial invention in Netherlandish manuscript illumination of the late middle ages. The play of illusion

图153（对页图） 一种极为独特的手抄本是手写装饰的仪式登记册，这种登记册在许多大学中一直延续到巴洛克时期。图为莱比锡大学仪式登记册中的装饰页，展示了城市景色和采矿场景（1663年）。

and meaning. Paris u. a. 2005

Antike und spätantike Buchmalerei
Ceccelli, Carlo u. a. (Hrsg.): The Rabbula Gospels. Faksimile
 und Kommentar. Olten/Lausanne 1959
Clausberg, Karl: Die Wiener Genesis. Eine kunstwissenschaftli-
 che Bilderbuchgeschichte. Frankfurt a. M. 1984
Codex purpureus Rossanensis. Edizione integrale in facsimile
 del manoscritto. Rom 1985
Gerstinger, Hans: Dioscurides. Codex Vindobonensis med. gr. 1
 der Österreichischen Nationalbibliothek. Faksimile und
 Kommentar. Graz 1970
Mazal, Otto: Wiener Genesis. Purpurpergamenthandschrift aus
 dem 6. Jahrhundert. Vollständiges Faksimile des Codex
 theol. gr. 31 der Österreichischen Nationalbibliothek.
 Kommentar. Frankfurt a. M. 1980
Roberts, Colin H./Skeat, T. C.: The birth of the codex. London 1983
Weitzmann, Kurt: Illustrations in roll and codex. A study of the
 origin and method of text illustration., Princeton 1970
Weitzmann, Kurt: Spätantike und frühchristliche Buchmalerei.
 München 1977
Wright, David H.: Der Vergilius Vaticanus. Ein Meisterwerk
 spätantiker Kunst. Graz 1993 Wright, David H.Wright:
 The Roman Vergil and the origins of medieval book
 design. London 2001
Zimmermann, Barbara: Die Wiener Genesis im Rahmen der
 antiken Buchmalerei: Ikonographie, Darstellung, Illustra-
 tionsverfahren und Aussageintention. Wiesbaden 2003

Insulare Buchmalerei
Backhouse, Janet: The Lindisfarne Gospels. Oxford 1981
Brown, Michelle P.: The Lindisfarne gospels and the early
 medieval world. London 2011
The Book of Durrow. Evangeliorum Quattuor Codex Durmachen-
 sis. Faksimile und Kommentar. 2 Bde., Olten u. a. 1960
Fox, Peter/von Euw, Anton (Hrsg.): Book of Kells. Ms. 58 Trinity
 College Library Dublin. Faksimile und Kommentar. 2
 Bde., Luzern 1990
Henry, Françoise: The Book of Kells. London 1974
Kendrick, Thomas D. u. a.: Codex Lindisfarnensis. Faksimile
 und Kommentar. 2 Bde., Olten/Lausanne 1960

Karolingische Buchmalerei
Koehler, Wilhelm: Die karolingischen Miniaturen, Bd. 2: Die
 Hofschule Karls des Großen. 2 Bde., Berlin 1958
Mütherich, Florentine/Gaehde, Joachim E.: Karolingische
 Buchmalerei. München 1976
Mütherich, Florentine: Studies in Carolingian manuscript
 illumination. London 2004
Schefers, Hermann: Das Lorscher Evangeliar. Eine Zimelie
 der Buchkunst des abendländischen Frühmittelalters.
 Darmstadt 2000

Van der Horst, Koert/Engelbregt, Jacobus H. A.: Utrecht-Psalter.
 Faksimile und Kommentar. 2 Bde., Graz 1984

Buchmalerei der Ottonenzeit
Brandt, Michael/Eggebrecht, Arne (Hrsg.): Bernward von
 Hildesheim und das Zeitalter der Ottonen. Ausst.-Kat.
 Hildesheim. 2 Bde., Hildesheim/Mainz a. Rhein 1993
Dodwell, Charles Reginald/Turner, Derek Howard: Reichenau
 reconsidered. A re-assessment of the place of Reichenau
 in Ottonian art. London 1965
Franz, Gunther: Der Egbert-Codex. Ein Höhepunkt der
 Buchmalerei vor 1000 Jahren. Darmstadt 2007
Grebe, Anja: Codex Aureus. Das Goldene Evangelienbuch von
 Echternach. Darmstadt 2007
Kahsnitz, Rainer u. a.: Das Goldene Evangelienbuch von Echter-
 nach. Codex aureus Epternacensis Hs 156142 aus dem
 Germanischen Nationalmuseum Nürnberg. Frankfurt a. M.
 1982
Kahsnitz, Rainer u. a.: Zierde für ewige Zeit. Das Perikopenbuch
 Heinrichs II. Frankfurt a. M. 1994
Kuder, Ulrich: Studien zur ottonischen Buchmalerei. Hrsg. von Klaus
 Gereon Beuckers. Kiel 2018
Labusiak, Thomas: Die Ruodprechtgruppe der ottonischen Reiche-
 nauer Buchmalerei. Bildquellen – Ornamentik – stilgeschicht-
 liche Voraussetzungen. Berlin 2009
Mayr-Harting, Henry: Ottonische Buchmalerei. Liturgische Kunst im
 Reich der Kaiser, Bischöfe und Äbte. Stuttgart/Zürich 1991
Mazal, Otto: Geschichte der Buchkultur, Bd. 3: Frühmittelalter.
 Graz 2003
Plotzek, Joachim M.: Das Perikopenbuch Heinrichs III. in
 Bremen und seine Stellung innerhalb der Echternacher
 Buchmalerei. Köln 1970

Romanische und gotische Bibeln und Bibelausgabe
Cahn, Walter: Die Bibel in der Romanik. München 1982
Ferrari, Michele C./Pawlak, Anna (Hrsg.): Die Gumbertusbibel.
 Goldene Bilderpracht der Romanik. Nürnberg 2014
Ganz, David/Ganz, Ulrike: Visionen der Endzeit. Die Apokalypse in
 der mittelalterlichen Buchkunst. Darmstadt 2016
Kötzsche, Dietrich (Hrsg.): Das Evangeliar Heinrichs des Löwen.
 Faksimile und Kommentar. 2 Bde., Frankfurt a. M. 1988-1989
Zaluska, Yolanta: L'enluminure et le scriptorium de Cîteaux au XIIe
 siècle. Cîteaux 1989

Romane und Erzählliteratur
Günther, Jörn-Uwe: Die illustrierten mittelhochdeutschen
 Weltchronikhandschriften in Versen. Katalog der
 Handschriften und Einordnung der Illustrationen in die
 Bildüberlieferung. München 1993
Mittler, Elmar/Werner, Wilfried: Codex Manesse. Heidelberg 1988
Schaefer, Claude: Jean Fouquet. An der Schwelle zur Renais-
 sance. Dresden/Basel 1994

Theisen, Maria: History buech reimenweisz. Geschichte, Bild-
programm und Illuminatoren des Willehalm-Codex
König Wenzels Ⅳ. von Böhmen, Wien, Österreichische
Nationalbibliothek, Ser. Nov. 2643. Wien 2010

Sachliteratur
Meier, Christel: Illustration und Textcorpus. Zu kommunika-
tions- und ordnungsfunktionalen Aspekten der Bilder
in den mittelalterlichen Enzyklopädiehandschriften. In:
Frühmittelalterliche Studien, Bd. 31, 1997, S. 1 – 31
Soetermeer, Frank: Utrumque ius in peciis. Die Produktion
juristischer Bücher an italienischen und französischen
Universitäten des 13. und 14. Jahrhunderts. Frankfurt a.
M. 2002
Willemsen, Carl Arnold (Hrsg.): De arte venandi cum avibus.
Ms. Pal. Lat. 1071, Biblioteca Apostolica Vaticana. Fre-
derick Ⅱ. Faksimile und Kommentar, 2 Bde., Graz 1969

Spätmittelalterliche Gebet- und Stundenbücher
Backhouse, Janet: The Isabella Breviary. London 1993
Camille, Michael: Mirror in Parchment. The Luttrell Psalter and
the Making of Medieval England. London 1998
Dückers, Rob/Priem, Ruud (Hrsg.): The Hours of Catherine of
Cleves. Devotion, demons and daily life in the fifteenth
century. Antwerpen 2009
Grebe, Anja: Die Ränder der Kunst. Buchgestaltung in den
burgundischen Niederlanden nach 1470. Erlangen 2002
Harthan, John: Stundenbücher und ihre Eigentümer. Freiburg
im Breisgau 1977
Hindman, Sandra/Marrow, James H. (Hrsg.): Books of hours
reconsidered. Turnhout 2013
König, Eberhard: Französische Buchmalerei um 1450. Der
Jouvenel- Maler, der Maler des Genfer Boccaccio und die
Anfänge Jean Fouquets. Berlin 1982
König, Eberhard (Hrsg.): Les Heures de Marguerite d'Orléans.
Reproduction intégrale du calendrier et des images
du manuscrit latin 1156B de la Bibliothèque nationale
(Paris). Paris 1991
König, Eberhard: Die Très Belles Heures von Jean de France Duc
de Berry. München 1998
Kren, Thomas (Hrsg.): Margaret of York, Simon Marmion, and
»The Visions of Tondal«. Malibu 1992
Meiss, Millard: French painting in the time of Jean de Berry. 5
Bde., London und New York 1967 – 1974
Pächt, Otto: The Master of Mary of Burgundy. London 1948
Smeyers, Maurits/van der Stock, Jan (Hrsg.): Vlaamse miniatuuren
voor vorsten en burgers 1475 – 1550. Gent 1997
Turner, Derek: The Hastings Hours. London 1973
Wieck, Roger S. (Hrsg.): Time sanctified. The book of hours in
medieval art and life. New York/ Baltimore 1988

Buchmalerei der Renaissance
Alexander, Jonathan J. G. (Hrsg.): The painted page. Italian
Renaissance book illumination 1450 – 1550. München/
New York 1994
Armstrong, Lilian: Renaissance painters and classical imagery.
The Master of the Putti and his Venetian workshop.
London 1981
Bauer-Eberhardt, Ulrike: Zur ferraresischen Buchmalerei unter
Borso d'Este. Taddeo Crivelli, Giorgio d'Alemagna,
Leonardo Bellini und Franco dei Russi. In: Pantheon 55
(1997), S. 32 – 45
Biermann, Alfons W.: Die Miniaturhandschriften des Kardinals
Albrecht von Brandenburg (1514 – 1545). In: Aachener
Kunstblätter 46 (1975), S. 15 – 292
Eser, Thomas/Grebe, Anja (Bearb.): Heilige und Hasen. Bücher-
schätze der Dürerzeit. Nürnberg 2008
Grote, Andreas (Hrsg.): Breviarium Grimani. Faksimileausgabe
der Miniaturen und Kommentar. Berlin 1973
Kren, Thomas: Renaissance painting in manuscripts. Treasures
from the British Library. New York 1983
Merkl, Ulrich: Buchmalerei in Bayern in der ersten Hälfte des
16. Jahrhunderts. Spätblüte und Endzeit einer Gattung.
Regensburg 1999

图片来源

Titel, **ii**: Chantilly, Musée Condé, Ms. 9/695, fol. 14 v · **vi**: Paris, Bibliothèque Nationale, fr. 6465, f. 301v · **2**: Chantilly, Musée Condé, Ms. 65, f. 4 · **3**: Florenz, Museo di San Marco, Missale 559, f. 44r · **10**: Assisi, San Francesco, Museo · **5**: London, British Library, Add. Ms. 34294, f. 138v · **6**: London, British Library, Ms. Cotton Nero C.IV, f. 39 · **8**: Lissabon, Arquivo Nacional, Biblia dos Jeronimos, vol. I, fol. 1v · **10**: Nürnberg, Stadtbibliothek **11**: London, British Museum, Inv. Nr. 10057 · **12**: Lucca, Biblioteca Governativa Statale **13**: Paris, Bibliotèque de l'Arsenal, Ms. Arsenal 3142, f. 256r · **14**: Chantilly, Musée Condé, Ms 14 bis (Einzelblatt) · **15**: Nürnberg, Germanisches Nationalmuseum · **16**: Kloster Altenburg, Bibliothek · **17**: Heidelberg, Universitätsbibliothek, Cod. Pal. Germ. 848, f. 362r **18 上**: Leipzig, Universitätsbibliothek · **18 下**: London, British Library, Harley Ms. 4431, f. 4r · **19**: Chantilly, Musée Condé, Ms. 65, f. 8v · **20**: London, British Library, Add. Ms. 34294, f. 104v · **21**: St. Petersburg, Russische Nationalbibliothek, Lat.Q.v.I, 126, fol. 99r · **22**: London, British Library, Add. Ms. 27697, f. 19r · **23**: München, Bayerische Staatsbibliothek, Cod. lat. 4452, f. 2r · **24**: Paris, Bibliothèque Nationale, Ms. fr. 23279, f. 53r · **25**: Dijon, Bibliothèque Municipale, Cod. 2948 · **26**: London, British Library, Harley Ms. 4431, f. 3r · **27**: Paris, Bibliothèque Nationale, Cod. lat. 2315, f. 1 r · **28**: Escorial, Cod. Vit. 17, f. 6r · **29**: Nürnberg, Germanisches Nationalmuseum, Hs 156142, f. 61v **30**: Assisi, San Francesco, Museo · **31**: Aschaffenburg, Stiftsbibliothek, Ms. 12 · **32**: Wolfenbüttel, Herzog-August-Bibliothek, Cod. Guelf. 84.5 Aug. 2° · **33**: London, British Library, Ms. Burney 3 · **34**: Escorial, Cod. Vit. 17, f. 91 v · **35**: London, British Library, Ms. 19 D Ⅲ **36**: Paris, Bibliothèque Nationale, Ms. lat. 919, f. 67r · **37**: London, British Library, Add. Ms. 18852, f. 287v–288r · 5: London, British Library, Ms. Harley 4425, f. 12v · **40**: Darmstadt, Universitäts- und Landesbibliothek, B 48 · **41 左**: London, British Library, Add. Ms. 36684, f. 46v · **41 右**: London, British Library, Ms. Egerton 945, f. 237v · **42**: London, British Library, Add. Ms. 54782, f. 85v · **43**: London, British Library, Add. Ms. 18851, f. 86r · **44**: ebd., Add. Ms. 35313, f. 158v · **45**: ebd., Add. Ms. 42130, f. 207v · **46**: ebd., Add. Ms. 24686, f. 2r · **47**: Turin, Museo Egizio · **48左**: Heidelberg, Universitätsbibliothek, Cod. Pal. Germ. 848, f. 364r · **48右**: London, British Library, Add. Ms. 14761, f. 65v **49**: Wien, Österreichische Nationalbibliothek, Cod. theol. gr. 31, f. 14r · **50**: Paris, Bibliothèque Nationale, Ms. Grec 74, fol. 65r · **51**: A. Grebe · **52**: Rossano, Archivio Archiepiscopale · **53**: Paris, Bibliothèque Nationale, Ms. nouv. aq. lat. 2334, f. 30r · **54**: ebd., f. 9r **55**: Venedig, Biblioteca Marciana, Cod. gr. 479 · **56**: Paris, Bibliothèque Nationale, Ms. fr. 9530, f. 32r · **57**: Dublin, Trinity College Library, Ms. 58, f. 34r · **58**: ebd., Ms. 57, f. 3r **59**: London, British Library, Cotton Ms. Nero D. IV., f. 95r · **60**: ebd., f. 93v · **61**: ebd., f. 210v · **62 – 64**: Dublin, Trinity College Library, Ms. 58 · **65 左**: ebd. · **65 右**: Paris, Bibliothèque Nationale, Ms. lat. 9389, f. 75v · **66**: Trier, Domschatz · **67**: Chateauroux, Bibliothèque Municipale · **68**: Wien, Kunsthistorisches Museum,Weltliche Schatzkammer, Inv. XIII 18, f. 178v · **69**: Aachen, Domschatz, f. 14v · **70**: Paris, Bibliothèque Nationale, Nouv. acq. lat. 1203, f. 3v · **71**: ebd., Ms. lat. 8850, f. 180v · **72**: London, British Museum, Ms. Harley 2788, f. 109r · **73**: Vatikan, Biblioteca Vaticana, Pal. lat. 50, f. 67v–68r **74**: Paris, Bibliothèque Nationale, Ms. lat. 9428, f. 58r · **75**: Paris, Bibliothèque Nationale, Ms. lat. 1, f. 215v · **76**: London, British Library, Add. Ms. 10546, f. 5v · **78**: München, Bayerische Staatsbibliothek, Clm. 14000, f. 5v · **79**: London, British Library, Ms. Harley 603, f. 13v · **81**: Bamberg, Staatsbibliothek, Msc. Bibl. 76, f. 10v · **82**: Chantilly, Musée Condé, Ms 14 bis · **83**: Berlin, Staatsbibliothek · **84**: Escorial, Cod. Vit. 17, f. 150r **85**: München, Bayerische Staatsbibliothek, Clm. 4453, f. 24r · **86**: ebd., Clm. 4452, f. 8v **87**: ebd., f. 117r · **88**: Nürnberg, Germanisches Nationalmuseum, Hs 156142, f. 2v **89**: ebd., f. 18v · **90 上**: ebd., f. 51v– 52r · **90 下**: Escorial, Cod. Vit. 17, f. 113r **91**: Escorial, Cod. Vit. 17, f. 61v · **92**: Dijon, Bibliothèque municipale, Ms. 173, f. 41r **93**: Moulins, Bibliothèque Municipale, Ms. 1, f. 4v · **94**: Wien, Österreichische Nationalbibliothek, Cod. 2554, f. 1v · **95**: Nürnberg, Germanisches Nationalmuseum, Mn 397 **96**: Winchester, Cathedral Library, f. 120v und 190r · **97**: Wolfenbüttel, Herzog-August- Bibliothek, Cod. Guelf. 105 Noviss. 2°, f. 171v · **98**: ebd., f. 172r · **99**: Kloster Santo Toribio, Cantabria · **100**: Gerona, Museo Capitular de la Catedral, Ms. 7 (11), fol. 159v **101**: Paris, Bibliothèque Nationale, Ms. lat. 8878, f. 45r – 46v · **102**: Wien, Österreichische Nationalbibliothek, Cod. 2760 · **103 左**: New York, Pierpont Morgan Library · **103 右**: Vatikan, Bibliotheca Vaticana, Cod. Palat. lat. 871, f. 13v · **104**: Heidelberg, Universitätsbibliothek, Cod. Pal. Germ. 848, f. 249v · **105**: Paris, Bibliothèque Nationale, Ms. fr. 103, f. 1r · **106**: Wien, Österreichische Nationalbibliothek, Cod. 2670, f. 161r · **107**: Nürnberg, Germanisches Nationalmuseum · **108**: ebd., Hs 998, f. 99v– 100r · **109**: Wien, Österreichische Nationalbibliothek, Cod. 2597, f. 2r · **110 上**: Heidelberg, Universitätsbibliothek, Cod. Pal. Germ. 848, f. 219v · **110 下**: ebd., f. 3r · **111**: Berlin, Kupferstichkabinett · **112**: Paris, Bibliothèque Nationale, Ms. fr. 2813, f. 265r · **113**: ebd., Ms. fr. 247, f. 163r · **114**: ebd., Ms. fr. 2810, f. 59r · **115**: Leiden, Universiteits Bibliotheek, fol. 37r **116**: Paris, Bibliothèque Nationale, Ms. fr. 616, f. 13r · **117**: Wien, Österreichische Nationalbibliothek, Cod. ser. nov. 2644 · **118 上**: Oxford, Bodleian Library, Ms. Ashmole 1511, f. 72 · **118 下**: London, British Library, Ms. Royal 12, F. ⅩⅢ, f. 10v · **119**: Vatikan, Biblioteca Vaticana, Cod. Pal. 1071 · **120**: ebd., f. 79r · **121**: Paris, Bibliothèque Nationale, Ms. fr. 616, f. 27v · **122**: Brüssel, Bibliothèque Royale, Ms 10.218-19, f. 22r · **124**: Privatbesitz · **125 左**: Dresden, Sächsische Landesbibliothek, Ms. 32, f. 33v · **125 右**: Darmstadt, Universitäts- und Landesbibliothek, Ms. 2505 · 32: St. Petersburg, Russische Nationalbibliothek, Lat.Q.v.I, 126, f. 40v · **127**: London, British Library, Add. Ms. 54782, f. 131v–132r · **128**: ebd., f. 43r · **129**: Paris, Bibliothèque Nationale, Ms. lat. 9471, f. 159r **130 上**: Chantilly, Musée Condé, Ms. 65, f. 38v · **130 下**: ebd., f. 25v · **131**: ebd., Ms. fr. 71 · **132**: New York, Metropolitan Museum, The Cloisters, Ms. 54.1.2, f. 68v– 69r **133**: London, British Library, Add. Ms. 29433, f. 20r · **134**: ebd., Add. Ms. 18851, f. 297r **135**: London, British Library, Ms. Egerton 1070, f. 53r · **136**: Oxford, Bodleian Library, Ms. Douce 219-220, f. 145v–146r · **138**: Paris, Bibliothèque Nationale · **140**: München, Bayerische Staatsbibliothek · **141**: Nürnberg, Germanisches Nationalmuseum, Hs 113264, f. 2r · **142**: ebd., Hs 198448, f. 129v–130r · **143**: Berlin, Staatsbibliothek · **144**: ebd., Ms. germ. fol. 42 · **145**: Vatikan, Bibliotheca Vaticana · **146**: London, British Library, Ms. Royal 14 C.Ⅲ, f. 2r · **147**: Privatbesitz, f. 22r · **148**: Venedig, Biblioteca Marciana **149**: Paris, Hôtel des Invalides · **150**: Leipzig, Universitätsarchiv